U0164373

# 拜月傳奇

朱少璋—— 著

唐滌生《雙仙拜月亭》賞析

匯智出版

唐滌生

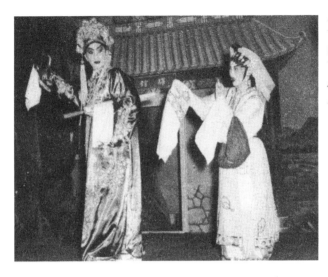

何非凡、吳君麗《雙仙拜月亭》（首演）劇照

吳君麗《雙仙拜月亭》（重演）劇照

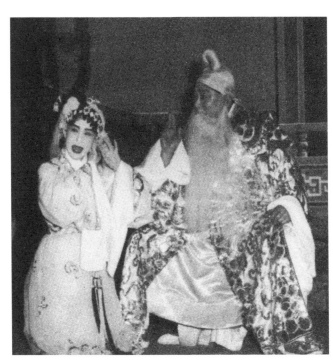

梁醒波（右）、吳君麗《雙仙拜月亭》（首演）劇照

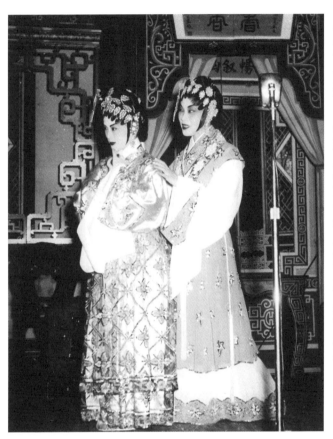

鳳凰女（右）、吳君麗《雙仙拜月亭》（首演）劇照

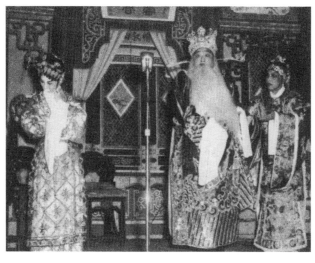

白龍珠（右）、梁醒波（中）、吳君麗《雙仙拜月亭》（首演）劇照

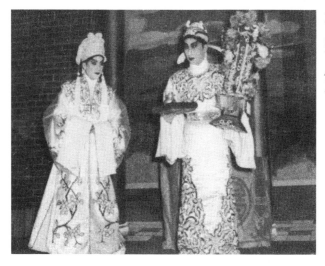

麥炳榮（右）、何非凡《雙仙拜月亭》（首演）劇照

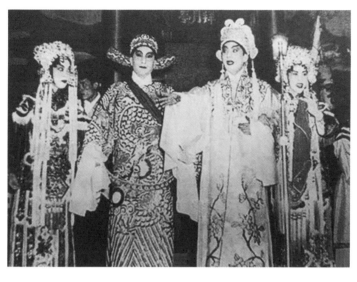

左起：鳳凰女、麥炳榮、何非凡、吳君麗《雙仙拜月亭》（首演）劇照

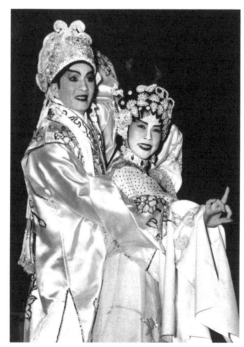

何非凡、吳君麗《雙仙拜月亭》（首演）劇照

塵影，「麗聲劇團」的舞台設計

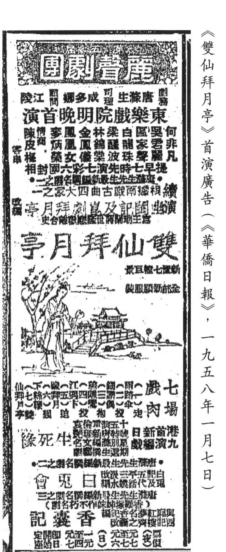

# 吳君麗演「雙仙拜月亭」

禮教是牢民於正道，須融匯貫通，以盡其用，不可春蜇自縛，而自趨比滅！

王喉就且吳君麗，與何非凡、鳳凰女、麥炳榮、梁醒波、金慶儀，昨（八）晚在束樂演出「雙仙拜月亭」，還是名編劇家唐滌生由元曲「拜月亭」改編的文藝互想曲（吳君麗因兵災流落，與賙娘相依，苦無伴同行，以一概織緞有作荒山之鬼蓑骨原野了，有家雖淚，可幸遇蒋世隆（何非凡）期迎夫妻，相與同行，還是不幸中之幸。

一個是官門淑女，一個是博愛秀才，朝夕相從，攜手同行，宋免有情，理上是恰當的。但頑固的家庭，洞瞩為固的禮教，誤解釋婚的親慮，志在覬鳳和鳴，家洪蒸蒸，但懷牲了下一代的幸福，古往今來，不可勝數，惜隔膜是多麼深，令人惋惜！

高榮和鳴之曲。

患難相扶，兩情相阅，從而結合，在情理上是恰當的。但頑固的家庭，洞瞩為固的禮教，誤解釋婚的親慮，志在覬鳳和鳴，家洪蒸蒸，但懷牲了下一代的幸福，古往今來，不可勝數，惜隔膜是多麼深，令人惋惜！

其實，先王設「士、志在覬鳳和鳴……故作想，因而若即若離，更令那情深的秀士，前救不已！到了關苑，但妹夫張世興（麥炳榮）招待後，世隆提出了婚鋼的要求，但當剛剛於「道」，「體」、「教」能盡其用。倘是自作共聰，那就是自作孽，極不於「道」「禮」「教」無尤。

「道」是牢民於秩範，「教」是牢民於正道，須「融匯貫通」，才能盡古不化，那就是自作共聰，那就是自作孽，極不於「道」「禮」「教」無尤。

本劇的演出，就是昭示人們，凡那不是於禮無傷，對非之來，不可奪亂，就是於禮無傷，對非之來，不可奪亂，而自招煩惱，雙減啊！

世隆提出以必須開命父母，從而瑞闌闖從張顧興的規勸，終於下家世隆，兩凡）期迎夫妻，相與同行，還是不幸中之幸。

一個是官門淑女，使鄭民於秩範夫張世興（麥炳榮）招待後，世隆提出了婚鋼的要求，但當剛剛於「道」，「體」、「教」能盡其用。倘是自作共聰，那就是自作孽，極不於「道」「禮」「教」無尤。

瑞闌闖從張顧興的規勸，終於下家世隆，兩凡）期迎夫妻，相與同行，還是不幸中之幸。搬作勳房，燭影搖紅，雙減啊！

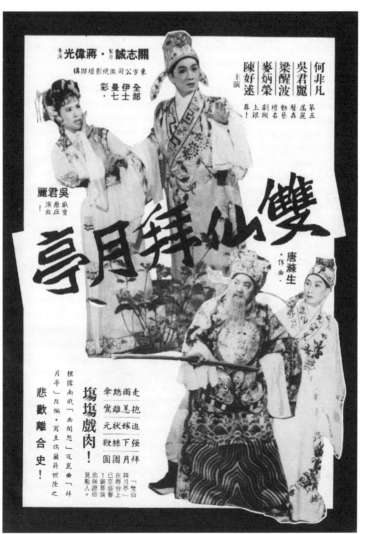

《雙仙拜月亭》電影廣告

# 雙仙拜月亭

獻聲新春期內巨片之一、

在經過盈年的籌備及拍攝，這一部「雙仙拜月亭」將在麗聲隆重公映了，對于本片的內容和製後演出的質素，都是具有著優秀的質素。

先說「雙仙拜月亭」的故事。它是中國四大戲曲中的的第三劇目，它是寫亂世之中，美女王瑞蘭和才士蔣世隆發生愛戀我國民間故事性質，帶有濃厚的東方傳奇色彩，本年度處處可以一飽眼福，而東方公司製作的這部「雙仙拜月亭」一片，比諸七彩「狸貓換太子」、七彩「樓宇連環」諸台花七彩以作。

在不久之前曾推出了七彩「雙仙拜月亭」，大受觀眾歡迎！古色古香的，敷說是粵片叢中罕有的巨製。

該片由蔣世隆、張進秀，優良製作，還進一大步，雕探飛閣，彩，蔣世隆還進一步，優秀、劉演為中心，寫，荊、劉、拜、殺，都是具有著優秀的質素。

這片，是歷屆麗聲劇團優秀的劇情台柱，以純熟的演技演出優秀的劇情，它的演員，是歷屆麗聲劇團優秀的劇情台柱，

他們由舞台搬至銀幕，還由原庄人選演出原庄戲寶，不會有不稱身份的安排，而將像光更以手法細膩見稱，在這上馬搬上七彩銀幕，它演出的效果當然是能符合收貨佳條件，在這一方面足見本片的成功一斑，以一流技師拍攝，冲印方面，絕無過濃太淡，絢麗方

而州重賽空運英國鵝克公司冲印，它選用世界馳名的伊士曼七彩底片拍攝，是一部至善至美的七彩片，在經濟在娛樂，都是十分值得一看再看的呢！

山這一部「雙仙拜月亭」的擁有如上項的各項優秀條件，它的成就也當然能符合觀眾衷心的歡迎。在農曆新年中，看一部馳名舞台的粵劇，看一部至善至美的七彩片，悅年，美勝空然！

## 是．怎．樣．拍．攝．的？

刊於《六十種曲》的《幽閨記》，唐滌生據此改編成《雙仙拜月亭》

# 幽閨記

元 施 惠 著

## 第一齣 開場始末

〔西江月〕〔副末上〕輕薄人情似紙遷移世事如棋今來古往不勝悲何用虛名

虛利遇景且須行樂當場謾共卿杯莫教花落子規啼懊恨春光去矣。

〔沁園春〕蔣氏世隆中都貢士妹子瑞蓮遇與福逃生結為兄弟瑞蘭王女失

母為隨遷荒村尋妹頻呼小字音韻相同事偶然應聲處佳人才子旅館就良

緣為岳翁瞥見生嗔怒拆散鴛鴦最可憐歎幽閨寂寞亭前拜月幾多心事分付

與嬋娟兄中文科弟登武舉恩賜尚書贅狀元當此際夫妻重會百歲永團圓

## 第二齣 書帷自歎

老尚書緝探虎狼軍

文武舉雙第黃金榜

窮秀才拆散鳳鸞羣

幽閨怨佳人拜月亭

閨諫瑞蘭

隨父轉　愈傷神
廝我春有淚痕深
料必定添君恨
旅店
形重盈
難免我喱暗消魂
所以和諧未幾就
善中夫婦都
乃有話常言別
點相捨嗳肯話不

顧佢個病中人
記得個日我共佢下淚
佢臨離見君下淚
直正我都願死去
隨君一個枕伴人
總係聲怨恨我
個爹情薄
佢話叫我丟抛離恨勿要念着枕邊親
嗳爹呀你又點好
今日我抛夫隨
又似係負了郎恩

今日我吩咐咽嗳
想必姻緣部內錯
點呢一段鴛鴦譜
我意欲抉死貧父去隨夫話女不孝
呀共佢辛勤個種事盡花塵
幸得佢藉天來諗見
但係奴親遞
藥乃係奴親遞
陣請醫調治湯
總係聞中夫隨父
妾就起去頻頻
但聽得鷄聲炊爨
記得前者我在店染病
佢個對病眼淚
見淫係咁關住我

靜想靜思鸞群
不存　嗰把女
天理拆把女
已全自覺困女
赤得我吩胆戰共
唬心寒去候奉君
個的茶湯早晚
膳係咁苦苦慇勤
細想我孝行　幸短
當日許願
咁就枉了
個就枉了
就係半步我都未
敢話離君子左右
遍共佢按師眉心

本堂主人咨花氏重訂

堂機器板

瑞蘭詩處 二

一閨女名喚王瑞蘭到未投店求

老身爲媒二人在此店中結合緣

羅這已天蔣相公染成一病厭比

在床今早未知可曾全愈不免喚

他出未動問一声便了蔣相公有

請正小生內掃板唱蔣世隆好二

比孤舟拆悝呀比 三郡花旦扶正

# 目錄

# 聰明人下笨工夫——序《拜月傳奇》

潘步釗

## 一

《拜月亭》在中國戲曲史上是一部重要的作品，除了本身的藝術成就之外，還有著戲曲發展和獨特故事內容的原因。中國古代戲曲發展高峰經元入明，北漸為南，中間有過程，也出現具有劃時代影響的作品，其中一部不能繞過的就是《拜月亭記》，與《幽閨記》成為後世記述蔣世隆和王瑞蘭故事最普及的版本。《拜月亭記》的故事最早見於關漢卿的雜劇《閨怨佳人拜月亭》，今天流傳可讀的關劇是個殘本，科白不全，不過故事梗概大致已可見。

即使在數部起重要先啟後作用的南戲作品中，《拜月亭記》的地位也特別重要，常與《琵琶記》被放在一起討論。像羊春秋在《五大南戲》一書說的，《拜月亭記》改編關漢卿雜劇，是「開雜劇改南戲的先河」；呂天成則說「遂開臨川玉茗之派」（《曲品》）。早於近代研究中國戲曲初盛的上世紀二三十年代，徐慕雲已在《中國戲劇史》中引明代沈寵綏的說法：「風聲所變，北化為南，名人才子，踵《琵琶》《拜月》之武，競以傳奇鳴。曲海詞山，於今為烈。」為了加強

說服力，徐氏更要指出：「寵綏明人，所言皆獲之言聞目睹，與懸揣臆度者，固自不同。」這種開一代戲曲之風，是許多重要作品的影響和價值，《拜月亭記》正是一例。

除了戲曲發展的意義和影響，同樣值得重視的是它在愛情劇中，不是簡單郎才女貌、一見鍾情的俗套，而是寫出亂世烽火中，患難相扶的經歷。這段愛情是有男女主角相依相靠的基礎，所以當後來碰上「私訂終身，違反禮教」的衝突，劇力與一般才子佳人的愛情劇大大不同，也可讓觀者讀者反思自省，這是從故事劇情和人物情境中走出來的戲劇衝突與思想要旨，具有強烈的現實意義，在中國古代戲曲滿目「佳人才子」故事中，很有個性。

因為這樣，《拜月亭》在古代文人中一向評價很高，明代中葉，討論《拜月亭記》和《琵琶記》的優劣，曾是一道熱烈的論題。《拜月亭記》也經常被劇論家拿來與《西廂記》等頂尖作品放在一起評論。沈德潛在《顧曲雜言》所謂的「北有《西廂》，南有《拜月》」；強調創作童心的李贄說：「以配《西廂》，不妨相追逐也。」（〈拜月亭序〉）張庚認為它在「荊劉拜殺『四大傳奇』中成就最高」（《中國戲曲通史》）。一句話，《拜月亭記》在中國戲曲史上，是重要而極受重視推崇的作品。

二

由關漢卿的雜劇《閨怨佳人拜月亭》到南戲的《拜月亭記》或者《幽閨記》，作品有了很多創造性的發展和增刪；上世紀五十年代的唐滌生的《雙仙拜月亭》，改編古典戲曲名著，同樣作出很多巧妙的藝術加工，欣賞唐滌生的粵劇劇本，這種改編的功力與才華，從來都最重要。

感謝本書作者的用心用力，做了大量的梳理和導引工夫。本書分上下兩卷，上卷由源流版本到細緻分析唐滌生改編時，對《幽閨記》的「取捨」、「改動」與「新增」，再推移到後來者對唐滌生改編的「移換」與「刪減」。眾多材料排列並示，對照互證，加上作者的分析縷述，令觀眾清楚掌握拜月亭故事和演出在近數百年的演變。下卷就每一場賞評註釋，註釋部分除解釋典故出處，又不吝筆墨點出與《幽閨記》的改編關係，讓讀者知道更多泥印本的原貌。更重要的是導賞部分，引領讀者觀眾掌握劇中「戲在何處」，點出唐滌生粵劇劇本的某些特點，例如「重娛」、「惜才人」和「針線細密」，以至場口結構，情節轉折推展等，探驪得珠，行文夾論夾述，筆法高明。

本書作者是出色的成名作家，擅長文學創作，分析曲辭自然容易到位。例如第七場「雙仙疑會」的「賞析」，就主題曲中世隆和瑞蘭的分唱，分別指出「恨」和「怨」，唐滌生描寫人物的

xxiii

細膩，曲辭的聲情並茂，都在這條分縷析中，令讀者明白理解。唐滌生改編古典戲曲名作，獨步百年粵劇梨園。作者在分析時指出：「『唐拜月』在前人的經典基礎上再作突破，亮點有二：其一，以『留傘』取代『搶傘』；其二，以『夫妻拜月』作為重頭戲。」歷舉葉紹德評論唐滌生多部名作的結尾安排，讓讀者理解要欣賞唐氏劇本，結尾是一大看點，最後由《雙仙拜月亭》印證，倒過來指出此改編勝過一切版本，都見出獨到的評論目光：

在芸芸以《幽閨記》（或《拜月亭記》）為藍本的改編劇作中，唐滌生的「夫妻拜月」堪稱「捨我其誰」，真正達到自創新經典的藝術高度。

## 三

本書作者少璋，與我同學少年，今天在學術和創作上既同道亦殊途。他在書中談《拜月亭》的喜劇性一章，引用了王季思老師的分析，勾起我不少學術路上縱繮挽彎的回憶與感慨。

那是上世紀八九十年代前後的兩年，我在中山大學隨蘇寰中老師習宋元文學，王季思老師是我的「師公」，當時他已八十開外，是國寶級的曲學宗師，領導編訂《全元戲曲》及《全明戲曲》等國家戲曲研究計畫。難忘記他對我很多鼓勵，既出席我的碩士論文答辯會，在他的「玉輪軒」

家中送我親簽的《玉輪軒曲學三編》，又為我回港報讀港大撰寫推薦信。蘇老師說王老師一再強調學術工作要紮實，絕不可取巧空談，常教導後輩「聰明人下笨工夫」。當年聽了，三十多年來，做人做學問，我都記在心裏。讀少璋這本書，感覺他也印證力行了王老師的教誨。研究粵劇劇本，大家都知道處理泥印本有很多困難和迂迴：歲月消磨舊痕，雲深山高難問，少一分學問識力和耐性堅毅，都難以成事。少璋由性格到學養，都是這樣願意花「笨工夫」的專家人才。

《拜月傳奇》告訴我們，因為他的「笨」，粵劇劇本的研究和整理，又多一本佳作傳世！

# 傾城之戀——自序

朱少璋

## 一

「一九四一年十二月八日，炮聲響了。」張愛玲說。日軍發炮開戰翌日，范柳原帶著白流蘇乘卡車到淺水灣飯店避難。卡車衝過流彈網抵達飯店，二人仍舊住到樓上的老房間裏。兩天後，兩軍的槍彈炮彈開始在飯店內外穿梭般來往：

柳原與流蘇跟著大家一同把背貼在大廳的牆上。……炮子兒朝這邊射來，他們便奔到那邊；朝那邊射來，便奔到這邊。到後來一間敞廳打得千瘡百孔，牆也坍了一面，逃無可逃了，只得坐下地來，聽天由命。

流蘇到了這個地步，反而懊悔她有柳原在身邊，一個人彷彿有了兩個身體，也就蒙了雙重危險。一彈子打不中她，還許打中他，他若是死了，若是殘廢了，她的處境更是不堪設想。她若是受了傷，為了怕拖累他，也只有橫了心求死。就是死

了，也沒有孤身一個人死得乾淨爽利。她料著柳原也是這般想。別的她不知道，在這一剎那，她只有他，他也只有她。

一場戰爭，最終成全了柳原流蘇的姻緣；一場戰爭，最終成全了蔣世隆王瑞蘭的戀愛。讀〈傾城之戀〉總是不期然又不太合理地想起《幽閨記》：當白流蘇初會范柳原的時候，未知會否想起南戲中那個令人又愛又恨的蔣世隆？

說來可笑，流蘇和瑞蘭都是虛構出來的藝術形象，把二「人」認真地連繫起來是我過分穿鑿。但在附會中令我感動的，正是情侶在逃難時同生共死的那一點「不幸中的小確幸」。最接近死亡的戀愛，會否愛得特別轟烈、加倍投入？張愛玲筆下的淺水灣飯店，彷彿就是南戲中那片

「前臨官道，後靠野溪。幾株楊柳綠陰濃，一架薔薇清影亂。古壁上繪劉伶裸臥，小窗前畫李白醉眠」的招商店。我神經錯亂胡思幻想，總覺得流蘇和瑞蘭應該有著相同的感受和想法：

世隆與瑞蘭跟著招商店內的人一同把背貼在大廳的牆上。……利箭或彈丸朝這邊射來，他們便奔到那邊；朝那邊射來，便奔到這邊。到後來一間敞廳打得千創百孔，牆也坍了一面，逃無可逃了，只得坐下地來，聽天由命。

瑞蘭到了這個地步，反而懊悔她有世隆在身邊，一個人彷彿有了兩個身體，也就蒙了雙重危險。一箭射不中她，還許射中他，若是殘廢了，她的處境更是不堪設想。她若是受了傷，為了怕拖累他，也只有橫了心求死，也沒有孤身一個人死得乾淨爽利。她料著世隆也是這般想。別的她不知道，在這一剎那，她只有他，他也只有她。

相信這個生搬硬套的改編版本，肯定要惹祖師奶奶不快。唐突別人的佳作而美其名曰「改編」，只不過是把「絕作」改成「拙作」。這些「暴行」不止原作者要投訴，就連讀者或觀眾也會提出批評。「改編」向來吃力而極難討好。像唐滌生改編「四大南戲」「五大傳奇」的《白兔會》《雙仙拜月亭》《琵琶記》，總能在各齣經典名劇的骨肉血脈間批郤導窾而游刃有餘，改編成果既不遜於原作亦無愧於原作，殊不簡單。

張愛玲說：「到處都是傳奇，可不見得有這麼圓滿的收場。」但起碼，我喜愛的《雙仙拜月亭》和〈傾城之戀〉，故事的收場剛巧都是圓圓滿滿的。一齣名劇跟一篇著名小說，到底能在半虛構的情節中，讓觀眾和讀者感受到既真實又虛妄的圓滿。

唐劇《白兔會》煞板唱詞是「鏡有圓，釵有合，天差白兔會三娘」；《雙仙拜月亭》煞板唱詞是「拜月亭，釵圓劍合，韻事傳揚」。「圓」和「合」是一齣戲的圓滿終點，是唐滌生留給觀眾的美好祝願。期望各位日後看戲務要聽完煞板才好離開——「港鐵」或公車的班次都頻密，實在犯不著為趕車而辜負了唐先生的一番美意。

上卷
南戲的承傳與改編——
《雙仙拜月亭》

# 唐滌生簡介

唐滌生（一九一七—一九五九），原名唐康年，廣東中山人，著名編劇家，一生編撰粵劇劇本四百多部，其中超過七十部曾改編成電影。唐氏自小喜愛文藝，十九歲曾加入上海「湖光劇團」，負責舞台燈光及提場。抗戰期間逃難到香港，曾在名班「覺先聲劇團」擔任抄曲，並隨南海十三郎、馮志芬及麥嘯霞等名編劇家學習撰曲編劇。唐氏曾為「覺先聲」、「勝利年」、「金鳳屏」、「義擎天」、「大好彩」、「鴻運」、「錦添花」、「新艷陽」、「非凡響」、「麗聲」、「利榮華」及「仙鳳鳴」等名班編劇，所寫劇本多能遷就主要演員之長處，讓演員有更好的發揮，是以名班爭相羅致唐氏為劇團編劇。五十年代是唐滌生編劇事業的高峰期，這時期的唐滌生，真可謂日試萬言，炙手可熱。說上世紀五十年代的粵劇界「無劇不唐」，近乎事實。

唐氏在編劇方面別具天賦才華，加以後天努力，轉益多師，其高峰期的作品，大氣渾然，兼具戲曲與文學之價值，不特在粵劇發展史上佔一重要地位，即在中國戲曲發展史上，亦當佔一重要地位。惜天不假年，一九五九年九月十五日因心臟病猝發逝世，年僅四十二歲，英年早

逝，梨園痛失英才。

唐氏的作品，風格雅俗相兼，唱詞優美，選曲悅耳，情節明快，呼應緊密，而劇情故事亦每能引人入勝。唐氏先天上具編劇才華，加上個人後天努力學習，並同時汲取傳統戲曲、地方戲曲以及外國電影等不同元素，融會貫通，自成一家，唐劇之成功，信非偶然亦非倖致。其編劇手法與風格，對後人影響亦深，如葉紹德對唐劇推崇備至，私淑唐門，編劇亦卓有成就。唐氏五十年代的劇作尤見精醇成熟，所編名劇如《帝女花》、《紫釵記》、《再世紅梅記》、《香羅塚》、《雙仙拜月亭》、《白兔會》等等，洵為劇壇瑰寶，至今歷演不衰。唐劇不單於舞台可演可唱，於案頭亦可讀可誦。其戲曲作品錦句華章，深情佳構，當傳世而不朽。

# 南戲的承傳

唐滌生擅長從傳統戲曲汲取創作養分，經他改編的北劇、南戲或傳奇，作品既能保留原作之精神，又能注入個人與時代的特色，筆下融鑄古今，屢創經典。

粵劇無論在折數（不限於四折）、演唱（不限於獨唱）、角色（行當角色齊全）或下場（下場詩），與宋元以來的南戲，極為相似。南戲對粵劇的影響，極為明顯，上源下流，可溯可追。

唐滌生的部分劇作，通過改編南戲戲文，使宋元以來的南戲以粵劇的形相腔調，重現舞台。他以改編戲文對南戲加以承傳、發揚、活化，功不可沒。唐氏把南戲戲文改編成為粵劇劇本，在取捨決定上眼光獨到，在改編增刪上手法高明。以南戲五大名劇「荊劉拜殺蔡」為例，經唐氏改編成粵劇者三種，即唐劇的經典作品《白兔會》（劉）、《雙仙拜月亭》（拜）及《琵琶記》（蔡）。這些改編自南戲的粵劇作品，經唐氏點染重組，即見場口緊密，節奏明快，雅俗相兼；開山首演時均由名班名角悉心排演，一唱一做，千錘百鍊，是以一經上演，眾口稱譽，經典名劇，歷演不衰。

唐氏以傳統南戲為個人劇作鋪墊深厚的底氣，並在改編時融入個人的心思與文采，在「時代」與「傳統」的取捨考慮上，取得極佳的平衡，讓粵劇在「繼承傳統」之同時，亦能「適應時代」。

6

# 蔣王愛情故事的流傳情況

蔣世隆與王瑞蘭的愛情故事浪漫感人。二人在逃難中巧遇同行，萌生愛意，在招商店結成夫妻；後來卻遭王父反對，無奈分離。事隔多年，王父在不知道新科狀元就是蔣世隆的情況下，承王命招狀元為婿，有情人才因此得以意外重逢，夫妻團聚。

元代關漢卿編撰的雜劇《閨怨佳人拜月亭》正是搬演蔣王的愛情故事；此即《錢遵王述古堂藏書目錄》卷十「關漢卿」名目下的《王瑞蘭私禱拜月亭》。關劇四折另附一楔子，是「旦本」，由正旦飾王瑞蘭；《元刊雜劇三十種》保留了關劇部分曲文。相同題材的雜劇相傳還有王實甫的《才子佳人拜月亭》；唯王劇已佚。至於南戲，查徐渭《南詞敘錄》「宋元舊篇」下著錄《蔣世隆拜月亭》一種，可惜這齣南戲亦早已失傳；今天能讀到與蔣王愛情故事有關的南戲，均為明以後的改編版本。這些南戲改編版本，因曲文措辭風格不同以及部分關鍵劇情相異，又可以分為兩個系統：其一以世德堂本（明）《拜月亭記》為代表；其二以汲古閣本（明）《幽閨記》為代表。

蔣王的愛情故事成劇於宋元，明清以來屢經改編，傳唱傳演不絕，誠如傅惜華在〈關漢卿雜劇源流略述〉說：

明代南戲復興以後，北雜劇日漸消沉，關作雜劇已不見搬演，而《幽閨記》傳奇在舞台上無論是採用海鹽腔、崑山腔、弋陽腔、青陽腔⋯⋯某種聲腔的形式的演出，都是普遍流行於各地方。

以崑曲為例，成書於清乾隆年間的崑曲折子戲總集《綴白裘》，就保留了〈走雨〉、〈踏傘〉、〈大話〉、〈上山〉、〈請醫〉、〈拜月〉六折；而成書年代相若的崑曲曲譜《納書楹曲譜》，則收錄了〈結盟〉、〈走雨〉、〈出關〉、〈踏傘〉、〈驛會〉和〈拜月〉。又例如《霓裳續譜》（清乾隆集賢堂刻本）卷五、卷六及卷八，收錄了六段以蔣王愛情故事為主題的曲文，這些曲文均為當時流行於北京、天津、直隸的時調俗曲。復如《白雪遺音》（道光八年玉慶堂刻本）卷二，也收錄了兩首以「扯傘」為題的「馬頭調」俗曲：

兄妹逃難各失散，蔣士隆聲聲喚瑞蓮，忙答應曠野奇逢羞見面，可憐我王瑞蘭，母女分別，君子你慢走，帶奴同行，士隆回答說小妹失迷心忙亂，佳人落淚，說是總

8

要你周全，秀才帶笑言，男女同行不方便，瑞蘭說是關津渡口人盤問，你就說是親哥哥帶領著妹子來逃難。（其一）

汴梁的瑞蘭來逃難，都只為國家的干戈，因此來到了此間，我那生身母，在那亂軍之中生拆散，幸虧遇見蔣士隆，央煩與奴行方便，我也無其奈何，權說與他配成姻緣，待奴跟你走，夜晚好尋招商店，到後來，士隆登第中狀元。（其二）

這兩支曲通俗易明，語調活潑，把蔣王二人曠野相遇的場面和心情寫得清楚而有條理。

蔣王的愛情故事，情節曲折動人，情味濃郁，極富戲劇張力，也曾成為粵劇及廣東說唱曲的題材。據筆者知見所及，約三十年代廣州以文堂出版過一部三卷本的《閨諫瑞蘭》（粵劇劇本）。三卷戲的關目均以瑞蘭作標榜：上卷是〈瑞蘭許願〉，中卷是〈瑞蘭店別〉，下卷是〈閨諫瑞蘭〉。《閨諫瑞蘭》的劇情是：金兵作亂時，尚書王其祥之女瑞蘭在亂軍中與家人失散，幸得蔣世隆相救，中途又得女店主為媒，結成夫妻，後王尚書在店中重會女兒，乃逼女回家。此劇結局卻與南戲大不相同：瑞蘭之母杭氏修書邀世隆到王家與女兒相會，並贈銀兩助他上京赴考。《閨諫瑞蘭》完全去掉「拜月」這個元素；而王尚書之所以找到女兒，乃是由一隻通靈性的

鶯哥引路的。此劇腳色安排如下：「男丑」飾王尚書，「正小生」飾世隆，「三花」飾瑞蘭，「正旦」飾尚書妻杭氏，「貼花」飾女店主。一九四〇年四月「振華聲」劇團曾在溫哥華演過這齣戲，演出報道見一九四〇年四月三日《大漢公報》。及至一九五七年九月，「太陽昇粤劇團」搬演由譚青霜、望江南據同名湘劇改編而成的粤劇《拜月記》，由呂玉郎、林小群擔綱演出，當中〈搶傘〉允為名段，日後歷演不衰。

此外，尚有以蔣王愛情故事為主題的南音、龍舟，如：省港五桂堂出版的《正字龍舟閨諫瑞蘭》（五桂堂主人杏花氏重訂，一卷，出版年份不詳）；三十年代香港五桂堂出版的《正字南音閨諫瑞蘭全本》（又稱「世隆全本」、「曠野奇逢全本」或「新編曠野奇逢全本」，凡四卷）。這些說唱曲所傳唱的，都是蔣王的愛情故事。名瞽師杜煥曾唱過南音《拜月記之歸家憶郎》；二〇一〇年二月二十七日至二十八日，陳麗英也曾在香港的南蓮園池以平腔南音說唱形式演繹過《閨諫瑞蘭》（南音）。又自一九五八年唐劇《雙仙拜月亭》公演後，陸續出現好些以「拜月記」為主題的新曲，如《雙仙拜月亭之雨中緣》、《多情雙拜月》（陳錦榮撰曲）、《雙仙拜月亭之拜月團圓》（唐健垣撰曲）。

附帶一提，明代吳敬所的短篇通俗小說《龍會蘭池錄》，敍述金兵犯宋時，蔣世隆與尚書之

10

女瑞蘭在避亂中相愛，以及最終成親、團圓的故事。這正是在南戲《幽閨記》基礎上改寫成小說的有趣例子，亦足證蔣王愛情故事流傳之廣、影響之深遠。

# 南戲《拜月亭記》版本略述

學術界稱《荊釵記》、《劉知遠白兔記》、《拜月亭記》及《殺狗記》為四大南戲，後來還有人加上《琵琶記》而合為五大傳奇。這幾齣名劇各有千秋，王國維在《宋元戲曲史》的評價是：「元人南戲，推『拜月』、『琵琶』；明代如何元朗、臧晉叔、沈德符等，皆謂『拜月』出『琵琶』之上。」盧前在《中國戲劇概論》亦云：「一般人認為，《拜月亭》是四傳奇中最出色的，且高出於《琵琶記》。」可見《拜月亭記》藝術價值之高。

現存南戲《拜月亭記》（或《幽閨記》）的各個版本，皆為明以後的版本；筆者知見所及，有以下九種：

近源本：

（1）進賢堂本：《全家錦囊拜月亭》

（2）世德堂本：《新刊重訂出相附釋標注月亭記》

通行本：

（3）文林閣本：《重校拜月亭記》

（4）德壽堂本：《註釋拜月亭記》

（5）凌延喜本：《幽閨佳人拜月亭記》

（6）容與堂本：《李卓吾先生批評幽閨記》

（7）汲古閣本：《幽閨記》

（8）蕭騰鴻本：《陳繼儒評鼎鐫幽閨記》

（9）沈兆熊本：《拜月亭》（鈔本）

九種版本中，「凌延喜本」收錄了一些各本所無佚曲，是較完整的版本。而「汲古閣本」、「世德堂本」及「容與堂本」則較常見，尤以「汲古閣本」《幽閨記》因見刊於《六十種曲》，流傳最廣，正如朱承樸在《明清傳奇概說》中說：「這四本戲（按：指「荊劉拜殺」），最常見的是《六十種曲》本，都經過明代文人的潤色，並非古劇舊觀。」

13

# 改編自南戲的《雙仙拜月亭》

## 《雙仙拜月亭》首演

由唐滌生編撰的《雙仙拜月亭》，於一九五八年一月八日首演，地點在「東樂戲院」。

這是「麗聲劇團」的第五屆班，劇務是唐滌生，司理是成多娜，顧問是江陵。這一屆主要演員包括：何非凡、吳君麗、麥炳榮、鳳凰女、梁醒波、白龍珠、區家聲、林錦棠（即林錦堂）及金鳳儀；另特別情商陳皮梅客串。一月七日《華僑日報》上的廣告，以「根據南戲古曲四大家之一《幽閨記》及崑劇《拜月亭》改編」作標榜，強調是「寫王瑞蘭蔣世隆悲歡離合史」。廣告上還預告唐氏為「麗聲」新編的《白兔會》及《香囊記》，這兩齣新戲後來安排在同年六月「麗聲」第六屆班上演。

劇團一月十六日移師「高陞」續演《雙仙拜月亭》，一月十七日《華僑日報》上的廣告說「場場爆滿，威震東樂；紛紛訂位，迫爆高陞」，可見此劇很受歡迎。

14

# 《雙仙拜月亭》本事

唐劇《雙仙拜月亭》搬演蔣世隆、王瑞蘭的愛情故事，箇中情節，曲折離奇。話說宋代兵部尚書王鎮，奉旨平息寇亂，在兵荒馬亂間與妻女作別。王老夫人與女兒瑞蘭卻在途中失散，瑞蘭迷路，在曠野中尋母時巧遇正在尋找失散妹妹的蔣世隆。蔣王二人在患難中結成伴侶，互相扶持，到蘭園投靠故人時世隆得義兄秦興福允作冰媒，與瑞蘭亂世中結成為夫婦。及至亂事稍平，尚書王鎮在回鄉途上重遇女兒，驚悉女兒在未得父母同意下私訂婚配，復嫌棄世隆出身寒微，乃責逼二人斷絕關係，攜女返家，並謊報瑞蘭死訊，以絕世隆癡心。世隆與瑞蘭分別後，萬念俱灰，投江自沉，幸得下老夫人救起，加以慰解並收為養子。秦興福愛護義弟，假傳世隆投江身故，以斷王鎮日後再加迫害之念。世隆自此收拾心情，改姓「卜」，易名「雙卿」，奮志秋闈，三年後果然高中狀元。時王鎮已擢陞為丞相，不知新科狀元卜雙卿即蔣世隆，竟趨炎附勢，欲高攀新貴，招狀元為婿，強下絲鞭。世隆不知丞相掌珠即當日尚書之女，不忘故劍誓守盟約，寧願服毒殉情，拒絕再娶。與此同時，瑞蘭在老父逼婚時佯稱願嫁狀元為妻，實已決定為世隆殉情。一雙有情人抱必死決心，同時在玄妙觀拜月亭下弔祭心上人，卻因此而意外重逢，得以互訴別來種種因果。真相大白後，王鎮欣然認婿，有情人終得成眷屬。而世隆當日

15

在戰亂中失散之胞妹，已由王鎮夫婦收養，福緣不淺，又與新科榜眼秦興福原為舊日愛侶，一朝重逢，喜結鸞凰。拜月亭下雨過天晴，兩雙璧人在離亂與重重波折後，得訂百年之約；天緣巧合，韻事留為佳話，千秋傳誦。

## 《雙仙拜月亭》的改編信息

「世德堂本」《新刊重訂出相附釋標注月亭記》及「汲古閣本」《幽閨記》是別具代表性的版本，學術界向來視這兩個版本為兩個系統的代表。「世德堂本」曲文風格樸實，「汲古閣本」曲文經文人雅化加工的痕跡明顯。學者鄭振鐸認為「世德堂本」是現存版本中最古、最近源的版本，其說法是可信的。此外，兩個版本某些相異的關鍵情節，也值得注意。「世德堂本」的蔣世隆在高中後，欣然接受官媒送來的絲鞭，答允婚事：「兄弟，朝廷旨愛咱，感皇恩，即當領納。」而「汲古閣本」的蔣世隆在高中後，是斷然拒絕再婚的：「兄弟，你自受了絲鞭，我斷然不受⋯⋯恩德厚，有何顏再配鸞儔。」

「世德堂本」雖是近源版本，但細看唐劇《雙仙拜月亭》（為便行文，以下簡稱為「唐拜月」）的唱詞風格以及蔣世隆在高中後拒婚的情節，相信唐滌生據以改編的藍本，是「汲古閣本」一

系的《幽閨記》。

《幽閨記》第一齣〈開場始末〉由副末上場道明全劇重點，唱〈沁園春〉云：

蔣氏世隆，中都貢士，妹子瑞蓮。遇興福逃生，結為兄弟。瑞蘭王女，失母為隨遷。荒村尋妹，頻呼小字，音韻相同事偶然。應聲處，佳人才子，旅館就良緣。

岳翁瞥見生嗔怒，拆散鴛鴦最可憐。嘆幽閨寂寞，亭前拜月。幾多心事，分付與嬋娟。兄中文科，弟登武舉。恩賜尚書贅狀元。當此際，夫妻重會，百歲永團圓。

老尚書緝探虎狼軍，窮秀才拆散鳳鸞群。文武舉雙第黃金榜，幽閨怨佳人拜月亭。

可見南戲的劇情重點，在「唐拜月」中都得以保留；但部分人物和某些情節，在「唐拜月」中或取捨、或改動、或新增，令改編後的「唐拜月」舊中有新。

改編不是照搬舊戲，而應有編劇者的心思。談到唐劇的改編，劉燕萍（編著）、陳素怡（著）的《粵劇與改編：論唐滌生的經典作品》，是不能繞過的重要參考專書。此書縷述了七齣唐劇的改編情況及藝術效果。作者在書的序言中提出：

改編亦可以是一種「創造」。改編者可被視為原著的一個特殊讀者，在改編過程中

有意識地「誤讀」（misreading）原作。……在改編過程中，改編者對原作加以改造及利用，也是一種「創造性背叛」。改編者同時亦變為創造者，賦予作品以時代性演繹，使古典作品也注入新生命。

改編中的「創造」、「新生命」，正是改編者心思之所在。改編作品沒有這點「心思」，就顯不出改編作品的個性。以「唐拜月」為例，改編者既能把南戲《幽閨記》改裁成符合粵劇演出的形式，同時又可以在成果中展現一些屬於改編者的成分。以下為讀者分析唐氏如何在保留南戲劇情重點下進行改編。

## 取捨

傳統南戲動輒三四十齣，節奏緩慢，部分場口、情節不免冗長零碎。為了切合現當代觀眾對「明快」的觀劇要求，唐氏在改編南戲時，往往能以合併、壓縮、芟剪，或暗場交代等方法，務使全劇能在六至七場間完成。以改編自南戲的「唐拜月」為例，可見唐氏縮龍成寸的改編手段，極為高明。

《幽閨記》凡四十齣，即：第一齣〈開場始末〉、第二齣〈書幃自嘆〉、第三齣〈虎狼擾亂〉、第四齣〈罔害皤良〉、第五齣〈亡命全忠〉、第六齣〈圖形追捕〉、第七齣〈文武同盟〉、第八齣〈少不知愁〉、第九齣〈綠林寄跡〉、第十齣〈奉使臨番〉、第十一齣〈士女隨遷〉、第十二齣〈山寨巡羅〉、第十三齣〈相泣路歧〉、第十四齣〈風雨間關〉、第十五齣〈番落回軍〉、第十六齣〈達離兵火〉、第十七齣〈曠野奇逢〉、第十八齣〈彼此親依〉、第十九齣〈偷兒擋路〉、第二十齣〈虎頭遇舊〉、第廿一齣〈子母途窮〉、第廿二齣〈招商諧偶〉、第廿三齣〈和寇還朝〉、第廿四齣〈會赦更新〉、第廿五齣〈抱恙離鸞〉、第廿六齣〈皇華悲遇〉、第廿七齣〈逆旅蕭條〉、第廿八齣〈兄弟彈冠〉、第廿九齣〈太平家宴〉、第三十齣〈對景含愁〉、第卅一齣〈英雄應辟〉、第卅二齣〈幽閨拜月〉、第卅三齣〈照例開科〉（此齣缺曲文，未詳具體劇情）、第卅四齣〈姊妹論思〉、第卅五齣〈詔贅仙郎〉、第卅六齣〈推就紅絲〉、第卅七齣〈官媒回話〉、第卅八齣〈請諧伉儷〉、第卅九齣〈天湊姻緣〉、第四十齣〈洛珠雙合〉。唐氏據《幽閨記》這四十齣戲文進行改編，經提煉、合併與重組，改編成《雙仙拜月亭》，只有七場。

「唐拜月」第一場〈走雨踏傘〉，情節主要取材自南戲〈奉使臨番〉、〈士女隨遷〉、〈相泣路歧〉、〈風雨間關〉、〈達離兵火〉、〈曠野奇逢〉及〈彼此親依〉各齣；把重點放在蔣王二人各自

與親人失散後在曠野偶遇的劇情上，其餘劇情則用口白或唱詞作交代，鋪排各條明暗線索。例如一開始由驛主以唱詞交代戰亂的背景：

> 天子已遷都，人心亦懶散。長聞戰鼓聲、烽煙漸瀰漫。京華十室皆九空，齊到荒郊圖避難。車轔轔兮馬蕭蕭，不論仕民和官宦。

如此便省去了南戲〈虎狼擾亂〉一齣。又如唐劇安排秦興福唱的一段「中板下句」，清楚交代了秦家被奸臣誣害慘遭滅門、秦興福被奸黨描容緝捕等複雜劇情；南戲的〈罔害皤良〉、〈亡命全忠〉及〈圖形追捕〉三齣就以這種「尺幅千里」的方法交代過去。

「唐拜月」第二場〈投府諧偶〉主要關目是蔣王由權認夫妻到真正結為夫妻的過程。唐氏消化了南戲〈招商諧偶〉的重點，改編時安排蔣王二人投宿的不是南戲的「招商店」而是秦興福的「蘭園」；而勸説瑞蘭與瑞隆即晚聯衾的也不是「招商店」的店主而是秦興福。唐氏又利用這一場收結前的一小段時間，安排王鎮上場，交代他已成功説和兩國，晚上路經秦氏蘭園借宿一宵：

> 来此已是鎮陽縣，不若借此荒蕪蘭苑，權度一宵，寫下邀功表文，五百里加鞭送去汴梁，天子自會論功行賞。（王鎮口白）

20

這安排為下一場父女重遇的情節做好預備。唐氏如此一改，南戲〈和寇還朝〉一齣要交代的重點背景，以及南戲〈抱羞離鸞〉王鎮投店的情節，經重組後都包含在其中。

「唐拜月」第三場〈抱羞離鸞〉重點不在「抱羞」而在「離鸞」，整場戲深刻地交代王鎮逼女兒撇下世隆的情節。唐氏在這一場新增蔣世隆抱石投江的情節，唱詞巧妙地保留、交代了南戲〈逆旅蕭條〉中世隆「回頭道不得聲將息，幾曾有這般慈父！跌得我氣絕再復。死絕再蘇，一回價上心來，一回價痛哭」的悲痛心情。唐氏在這一場完結前，以秦興福一句「三年後，我咃兄弟再相見於科場」，就把南戲〈英雄應辟〉一齣以最明快的節奏、最利落的手段交代過去。

「唐拜月」第四場〈錦城觀榜〉為《幽閨記》所無。劇情主要交代三年後分別改易名姓為「卞雙卿」「徐慶福」的蔣世隆和秦興福得中功名，吐氣揚眉；二人聯同同榜探花卞柳堂（卞老夫人親兒）策馬遊街。已貴為丞相的王鎮欲借聯姻以高攀。這一場唐氏移用了南戲〈詔贅仙郎〉的部分情節。

「唐拜月」第五場〈幽閨拜月〉保留了南戲〈幽閨拜月〉和〈姊妹論思〉的主要情節，既交代瑞蘭的心情，亦同時交代了瑞蘭、瑞蓮姑嫂相認的情節。這一場唐氏還借用了南戲〈詔贅仙郎〉的部分內容，具體地交代王鎮逼女成婚的過程。

21

「唐拜月」第六場〈推就紅絲〉主要情節取材自南戲的〈推就紅絲〉，交代世隆不接受丞相提親。這一場部分劇意取材自南戲〈天湊姻緣〉，清楚地讓世隆表明不願再婚的心跡。

「唐拜月」第七場〈雙仙疑會〉為《幽閨記》所無。唐劇新增蔣王二人在玄妙觀互祭的安排，而全劇收結則仍保留南戲〈洛珠雙合〉有情人終成眷屬的結局。

唐滌生曾在〈我以哪一種方法去改編《紅梅記》〉談改編的心得：

完美的前人戲曲，並不可能便是完美的今日粵劇，為了人材上和演出環境種種限制，和今日觀眾的興趣和接受力，每一部改編前人作品都是經過很大刪改的。

綜合而言，唐氏主要擷取《幽閨記》中〈奉使臨番〉、〈士女隨遷〉、〈相泣路歧〉、〈風雨間關〉、〈違離兵火〉、〈彼此親依〉、〈招商諧偶〉、〈抱恙離鸞〉、〈逆旅蕭條〉、〈幽閨拜月〉、〈姊妹論思〉、〈詔贅仙郎〉、〈推就紅絲〉、〈天湊姻緣〉及〈洛珠雙合〉等十六齣的劇情，或化用當中的口白唱詞，或參考保留其劇意，或新增別具特色的橋段，經綜合融鑄而改編成屬於唐滌生的《雙仙拜月亭》。

## 改動

「唐拜月」在南戲《幽閨記》的基礎上進行改編，與劇中人物或情節相關的改動，較次要的有以下八項；茲列舉如下：：

（1）幽閨記：陀滿興福逃避避朝廷緝捕時落草，改換姓名作「蔣世昌」。

唐拜月：秦興福因避朝廷耳目，赴考時改易名姓為「徐慶福」。

（2）幽閨記：義結金蘭，興福為弟世隆為兄。

唐拜月：義結金蘭，興福為兄世隆為弟。

（3）幽閨記：興福之父因「主戰」而招致抄家滅門之禍。

唐拜月：興福之父因主張「辭廟遷都」而招致抄家滅門之禍。

（4）幽閨記：世隆與興福同榜，世隆文狀元，興福武狀元。

唐拜月：世隆與興福同榜，世隆狀元，興福榜眼。

（5）幽閨記：聖旨為媒，遣官媒下絲鞭，為王鎮招贅文武狀元。

唐拜月：王鎮著夫人向新貴親下絲鞭，遭拒絕，再向皇上請旨為媒。

23

（6）幽閨記：王鎮為尚書。

唐拜月：王鎮原為尚書，後擢陞為丞相。

（7）幽閨記：王鎮夫婦收養王瑞蓮後，瑞蓮為妹、瑞蘭為姊。

唐拜月：王鎮夫婦收養王瑞蓮後，瑞蓮為姊、瑞蘭為妹。

（8）幽閨記：六兒在劇中的身分不詳，或是與王家關係密切的家僕。

唐拜月：六兒是王鎮的養子。

這八項較次要的改動對整齣戲的影響並不大，下面只補述一下第8項。「唐拜月」保留了南戲「六兒」這個角色，而南戲中六兒的身分不太明確，只知他「北邊慣熟」，因此侍候王鎮到北邊和番。互參他說「媳婦收拾我行李，我隨爹爹往北邊走一遭」，六兒應已成年娶妻。「汲古閣本」飾演六兒的是「丑」，「世德堂本」飾演六兒的是「末」。《幽閨記》裏的六兒主要侍候、協助在外公幹的王鎮，後來在招商店依王鎮吩咐把瑞蘭「扯上馬去」的人就是他。南戲中的六兒在王家到底是甚麼身分？王家的院子稱他為「六爺」，而他則稱呼王鎮為「爹爹」，稱呼王老夫人為「奶奶」，稱呼瑞蘭為「小姐」或「姐姐」；但他肯定不是王鎮的兒子，因為南戲《幽閨記》

中王鎮曾說：「使命傳宣出建章，微臣深愧沐恩光。可憐年老身無子，特旨魏科擇婿郎。老夫親生一女，小字瑞蘭。」又說：「吾年老雪滿顛，無子承家業。」查「六兒」在元代雜劇中是對家僮的通稱，而南戲中的「六兒」是否也是「家僮」或「家僕」的代稱？值得思考。但無論如何，唐氏在改編時就索性把「六兒」定型為王家的養子，王老夫人說：「六兒雖非親生，亦屬螟蛉，倘若有不測風雲，佢亦勉強可代宗祖繼承香火。」六兒的行當在「唐拜月」中不是南戲的「丑」或「末」，而是「娃娃生」（幼童角色）。若單從協助劇情發展的角度而論，六兒無論是家僕還是養子，「唐拜月」都沒有必要保留這個角色。相較於《香羅塚》的喜郎、《白兔會》的咬臍郎，「唐拜月」的六兒基本上是可有可無。不過，唐氏編劇時會否同時考慮為某些演員提供演出機會？又或者有意令演出能包含更多「行當」？這都是在評論時不容忽視的角度。至於「唐拜月」較重要、關鍵的改動，則有以下三項：

（9）幽閨記：興福曾落草為寇。

　　唐拜月：興福沒有落草為寇。

（10）幽閨記：興福與蔣世隆胞妹瑞蓮在結婚前並不相識。

　　唐拜月：興福與蔣世隆胞妹瑞蓮早已相愛。

（11）幽閨記：招商店的店主夫婦是促成蔣王在難中成婚的主催者。

唐拜月：興福是促成蔣王在難中成婚的主催者。

第9項的改動，相信是唐氏有意「弱化」南戲中與陀滿興福有關的部分。南戲中的陀滿興福，是左丞相陀滿海牙之子。左丞相因主戰而遭滅門之災，陀滿興福幸得逃脫，為蔣世隆所救，認作義弟。陀滿興福逃避朝廷緝捕時落草，改換姓名作「蔣世昌」，在山寨上巧遇難中的蔣王，盛情款待，並贈金百兩送行。陀滿興福後來更高中武狀元，與世隆的妹妹瑞蓮結為夫婦。《幽閨記》的原意大概是安排「文」、「武」二線並行發展：「文線」情節由世隆推動；「武線」情節由興福推動。而「唐拜月」的秦興福既不曾落草為寇，則《幽閨記》中〈綠林寄跡〉、〈山寨巡羅〉、〈虎頭遇舊〉幾齣與「武線」直接有關的戲就可以刪去，全劇重點便完全集中在蔣王的悲歡離合遭遇之上。

第10項改動，明顯是要為興福與瑞蓮的婚姻補上「感情基礎」：

亞哥，你咁錫我，我唔應該再瞞，我同秦侍郎個仔秦興福，雖未曾談婚論娶，早已

誓海盟山。（瑞蓮口古）

26

「唐拜月」既承繼、保留南戲《幽閨記》肯定蔣王「自由戀愛」的立場，則興福與瑞蓮若是奉聖旨「盲婚啞嫁」，在「劇理」上是有欠圓滿的。唐氏安排興福與蔣世隆胞妹瑞蓮早已相愛，離亂分散後最終重逢結合，如此一來，劇情發展得更合理，能讓觀眾更易接受、投入。

第 11 項改動是「唐拜月」的神來之筆，很值得注意。南戲中蔣王二人在曠野相逢權認作夫妻，後來投招商店歇宿，先是世隆向瑞蘭求歡不遂，後得店主夫婦向瑞蘭鼓盡如簧之舌「半勸半逼」，瑞蘭才答應。「唐拜月」把二人投店改為二人投靠在荒僻蘭園逃避緝捕的秦興福，而勸婚、作媒都順理成章改由義兄秦興福「負責」。唐氏這一改，不單可以更平均地給飾演秦興福的「小生」分配戲份；而在劇情發展上而言，雖然世隆和瑞蘭到底還是在離亂中挑戰（或違背？）傳統禮教而自主結合，卻因著「唐拜月」這一改動而變得較為合情理，對觀眾而言是更有說服力。《幽閨記》中店主夫婦與蔣王二人素不相識，卻對這對陌生男女是否真正結合表現出頗不合常情常理的積極與熱心。他們主動游說瑞蘭，說之以理不成，還進一步恫嚇要把瑞蘭獨自一人趕出客店：「收留人家迷失子女，律有明條，況小店中來往人多，不當穩便。既然不從，小姐，請出去罷。」最後又軟硬兼施，允作冰媒：「我兩人年紀高大，權做主婚之人，安排一樽薄酒，權為合卺之杯。所謂禮由義起，不為苟從。我兩老口主張不差，小姐依順了罷。」瑞蘭一

時慌亂，只好答應：「我如今沒奈何了，但憑公公、婆婆主張。」雖說從「喜劇」角度出發看這些情節，實在不無「喜」意，但若要能引起觀眾最大的共鳴，符合人之常情始終是編劇的大原則。「唐拜月」的秦興福在蘭園中正思念愛侶瑞蓮，豈料與故人同到蘭園者並非瑞蓮；世隆說興福「觸目新來鴛鴦侶，自慚好夢又成空」，正正間接道出了興福樂意玉成義弟婚事的合理「動機」。「唐拜月」這安排確比《幽閨記》的安排來得更合情理，劇情發展亦極為自然，毫不牽強。

## 新增

「唐拜月」在南戲《幽閨記》的基礎上新增五項情節：

（1）王鎮「錦城觀榜」

（2）世隆抱石投江

（3）卞老夫人其人其事

（4）假傳死訊

（5）蔣王互祭

28

新增王鎮「觀榜」的情節，相信唐氏原意是藉此直接交代王鎮不知道新科狀元卞雙卿即是蔣世隆。但王鎮既已誤以為世隆投江身故，而世隆亦已改名換姓；劇情上實在無必要再作交代。不過若從演出的氣氛而言，新增這一場確能熱鬧地、具體地把吐氣揚眉、一門顯貴、春風得意等意思表現出來。這一場按劇本安排指示，有三元遊街、三女擔羅傘、十美女散花；有歌唱有舞蹈，場面華麗堂皇，可說是極視聽之娛。

至於第 2、3、4、5 項，是較重要的新增項目，因為這些新增情節或直接或間接地主導了「唐拜月」後半部分劇情的發展。說這些是「新增」項目，因為南戲《幽閨記》本來就沒有這些情節。不過，這四項情節實已見諸其他南戲；因此，與其說「新增」，倒不如說「移用」、「嫁接」或「重組」，更為符合客觀事實。「唐拜月」這四項新增情節，俱移用自南戲《荊釵記》。

《荊釵記》凡四十八齣，敘述王十朋、錢玉蓮的愛情故事。話說錢玉蓮拒絕鉅孫汝權求婚，寧願下嫁以「荊釵」為聘物的溫州窮書生王十朋。婚後半載，王十朋上京應試，得中狀元，官授江西饒州僉判，卻因拒絕万俟丞相逼婚，改為調任廣東潮陽僉判。孫汝權則暗地裏把王十朋的家書改為「休書」，賺騙玉蓮。玉蓮的後母也逼女改嫁，玉蓮不從，投水殉節，幸得新任福建安撫錢載和救起，收為義女，並遣人到饒州為玉蓮尋找丈夫；但卻誤以為到任不久便病故的

29

饒州僉判王士宏是王十朋。而王十朋亦聽聞玉蓮投江而亡，十分悲痛。數年後，錢載和升任兩廣巡撫，攜同義女玉蓮赴任，路經吉安；而王十朋也因升任知府，赴吉安上任。玉蓮和十朋同時在吉安玄妙觀追薦愛侶，驀地相遇，卻仍未敢貿然相認。錢載和得悉此事，乃在府中宴請王十朋，以荊釵試情，知十朋不忘故劍，乃使玉蓮出見相認，夫妻團圓。《李卓吾先生批評古本荊釵記》有「吉安會，原作『舟中會』為是」的說法，查「舟中會」見諸《荊釵記》的另一種版本，劇情是十朋和玉蓮在錢氏舟中宴會上相見；至於王錢二人在吉安附薦愛侶而最終在錢府相見團聚，則是學術界慣稱為「吉安會」版本特有的情節。

對比「唐拜月」與《荊釵記》，可知「世隆抱石投江」是移用了《荊釵記》第二十六齣錢玉蓮投江的情節。卜老夫人救起世隆並認作養子，明顯與《荊釵記》錢載和救起玉蓮並認作養女的情節相同。「假傳死訊」則綜合移用了《荊釵記》王十朋誤以為妻子投江死、錢玉蓮誤以為丈夫抱病亡等情節。「蔣王互祭」則移用了《荊釵記》第四十五齣「吉安會」的意念而加以發揮。筆者相信「唐拜月」這四項情節均移用自《荊釵記》，除了客觀上情節或意念相同外，尚有四個旁證。其一，「唐拜月」唱詞「紫簫聲斷彩雲鄉，剩粉空留玉鏡旁」、「躍過龍門三汲浪」，明顯化用或改寫自《荊釵記》唱詞「紫簫聲斷彩雲開，膩粉香朦玉鏡臺」、「躍過禹門三級浪」；可以肯

定唐氏曾參考過《荊釵記》。其二，「唐拜月」多次強調世隆輕生是「抱石投江」，此四字亦見諸《荊釵記》，如「妾雖不能效引刀斷鼻朱妙英，卻慕取抱石投江浣紗女」、「江津渡口，月淡星稀，脫鞋遺蹟於岸邊，抱石投江於海底」、「你本是王月英留鞋在殿堂，怎不學浣紗女抱石投江」。其三，「唐拜月」尾場蔣王互祭互悼的地點是「玄妙觀」；而《荊釵記》的「吉安會」，王錢二人互祭互悼的道觀正是「玄妙觀」；《荊釵記》第三十八齣「明年正月十五日玄妙觀起醮大會，我已曾差人分付追薦我妻」一語可證。其四，「唐拜月」尾場齣目「雙仙疑會」，正與《荊釵記》第四十七齣的齣目「疑會」相似。

「唐拜月」移用《荊釵記》的情節，是出於唐氏經藝術考慮的加工，並非直接生搬硬套。

首先，世隆在曠野巧遇瑞蘭時表現得輕佻、孟浪，甚至有點好色，蘭園寄寓時又再次向瑞蘭「逼婚」求歡；到底他是否真的愛瑞蘭呢？唐氏巧妙地把《荊釵記》女方投水殉節改為「唐拜月」的男方投水殉情，可以藉此表現世隆對瑞蘭「深情」的一面。

其次，「唐拜月」的新增角色卞老夫人是王老夫人（王鎮之妻）的胞姊，嫁卞知縣為妻，子卞柳堂。唐氏安排卞老夫人在歸鄉途中救起投水自殺的蔣世隆，認作養子；世隆乃改易名姓作「卞雙卿」。其實，即使沒有卞老夫人的相關情節，蔣世隆投江一樣可以改由其他人相救，一樣

31

可以改名換姓赴試。「唐拜月」新增卞老夫人的相關情節，到底是否「必要」？正如電影版的《雙仙拜月亭》（一九五八年首映，編導蔣偉光，作曲唐滌生），就完全取消了所有與卞老夫人相關的人物和情節。電影中世隆只是向王鎮假稱投江自殺，並改名換姓赴試；前後情節一點犯駁都沒有。當夫妻在玄妙觀重逢時，世隆唱詞由原來的「我抱石投江係真㗎……幸得白髮輕拋網」改為電影版的「我投江亦係假嘅……被迫自殺皆虛妄」。不過，與卞老夫人相關的情節也並非毫無意義：第一，藉王鎮看不起襟兄卞知縣官微職小而後來卻要向卞家提親的情節，進一步對王鎮前倨後恭、趨炎附勢的嘴臉，予以深刻的諷刺。第二，新增世隆成為卞老夫人養子的情節，與其妹瑞蓮成為王老夫人養女的情節雙線並行；在結構上頗能營造出平行、平衡、對稱的效果。當年唐氏在劇中新增這個角色，因劇團六柱中的武生白龍珠已安排反串飾演王老夫人，因而要另外情商名伶陳皮梅客串演卞老夫人，足證唐氏對這個角色及相關情節的重視。

再者，《荊釵記》中王錢二人的死訊都是誤會或誤傳，「唐拜月」中假傳蔣王死訊卻是王鎮與興福的刻意安排——王鎮為息世隆癡心，假傳瑞蘭死訊；興福為免王鎮加害義兄，假傳世隆死訊。唐氏把《荊釵記》的巧合情節改成「人為」，令劇情發展更有真實感、更具說服力。

最後，《荊釵記》交代王錢在玄妙觀追薦愛侶的情節本來十分簡單，絕非「重頭戲」，唐氏

卻能抓住「吉安會」這個簡單的意念而加以發揮，因方借巧，讓生旦在互祭的情節中大演唱功。唐氏為這一場戲新撰〈花燭薦亡詞〉〈仙亭夜怨〉二曲，唱詞優美唱情豐富，很能滿足粵劇觀眾對「主題曲」的要求。關於這一場戲的優點，下文另作分析。

# 《雙仙拜月亭》的「留傘」和「夫妻拜月」

早在「唐拜月」成劇之前，各種聲腔劇種如崑劇、莆仙戲、湘劇、川劇，都曾搬演或傳唱過蔣王的浪漫愛情故事，其中「搶傘」及「拜月」，允為經典名段。「唐拜月」在前人的經典基礎上再作突破，亮點有二：其一，以「留傘」取代「搶傘」；其二，以「夫妻拜月」作為重頭戲。

## 亮點一：「留傘」

經典名段生旦「搶傘」（或稱為「踏傘」、「扯傘」）是後人虛構出來的，南戲本來就沒有這段戲。南戲《幽閨記》的「搶傘」是指王瑞蘭與母親在風雨中逃難時被「番兵」搶去雨傘，原劇的演出指示是「眾番上，趕老旦、旦下，眾番搶傘諢科，下」（按：「老旦」即王老夫人，「旦」即瑞蘭）。「搶傘」與生旦對手戲完全無關。即使查世德堂本《拜月亭記》，也只是提及世隆與妹妹在風雨中撐傘而已。後人據世隆、瑞蘭難中相遇的情節發揮想像，構想出二人在風雨中或牽傘、或讓傘、或共傘的浪漫情節，並在這構想基礎又添加雨打、風翻等以雨傘為主要道具的

34

優美動作；演員藉此可以表演台步、身段、做手，還可以穿插唱段，連唱帶做，很能充分展示中國傳統戲曲的唱做優勢。這段由後人虛構的生旦「搶傘」不單有戲味，還可以為演員提供發揮演技、表演身段的空間，因此歷演不衰，常見諸各聲腔劇種，幾乎到了「無搶傘不成拜月記」的經典高度。以粵劇為例，在「唐拜月」成劇之前，譚青霜和望江南合編的《拜月記》就參考了湘劇的演法，在劇中加插了生旦「搶傘」。

談到「搶傘」，就不得提譚青霜、望江南合編的《拜月記》。此劇首演於一九五七年九月（具體日期未詳），由廣州「太陽昇粵劇團」排演，首演的主要演員有呂玉郎、林小群、張玉珍、梁鶴齡、丁公醒、王中王、芳艷芬。呂玉郎與林小群合演的「搶傘」（折子戲）後來還拍攝成電影，與其他幾段粵劇折子戲合輯成《佳偶天成》，一九六○年十月二十六日在香港首映。「譚拜月」成劇上演先於「唐拜月」，又成功移用並發揮湘劇「搶傘」的精華；對當時正要改編同一齣南戲的唐滌生來說，「譚拜月」可謂珠玉在前。唯成劇於一九五八年一月的「唐拜月」，卻沒有給比下去，反而能展示出與「譚拜月」不同的亮點，實在值得注意。

「唐拜月」有兩處與「傘」有關的亮點，即「搶傘」和「留傘」。與「譚搶傘」不同，「唐搶傘」保留了南戲「番兵搶傘」的演法，唐氏在「搶傘」一段有以下的演出指示：

世隆、瑞蓮、甲驛長、王老夫人、瑞蘭、乙驛長各攜雨傘包袱食住排子分邊上，與宋兵穿三角過位，宋兵過位時搶去每一個人手上雨傘（除世隆一把未被搶去），世隆、瑞蓮、王老夫人、瑞蘭逐個沖亂位分台口底景四角入場，此介口是崑戲最著名的〈拜月亭搶傘〉舞蹈，切勿度好，（發揚傳統藝術便在此處）

世隆唱詞有「兵荒馬亂齊搶傘」，可見「唐搶傘」是群戲，並不是生旦對手戲。至於生旦在曠野中的對手戲，「唐拜月」設計的是「留傘」。「唐拜月」第一場對「留傘」有以下的演出指示：

留傘有規定的舞蹈形式，請君麗參考〈益春留傘〉與凡哥度妥。

唐氏指示演員參考的〈益春留傘〉原是潮劇《陳三五娘》的名段。五娘的婢女益春知道陳三要離開，便上前牽傘、踏傘，不讓他走；「留傘」過程中演員展示了優美的身段與做手。同樣作為在南戲上添加的部分，「唐拜月」的「留傘」分明是向潮劇「取經」，另闢新徑，與向湘劇取經的「搶傘」在粵劇舞台上各顯藝術魅力。可惜，何非凡與吳君麗當年在舞台上演出「留傘」的具體情況到底如何？已是無法知曉。參考泥印劇本有「瑞蘭食住以足踏傘嬌嗔介白」的演出指示，又唱片亦保留了蔣世隆對瑞蘭說「姑娘，請你借一借隻尊腳」的話；估計當年演員是有「踏傘」的。

36

今天倘若重演「唐拜月」這一段「留傘」，演員理應依劇本指示，先仔細參考〈益春留傘〉的演法，再結合粵劇的鑼鼓音樂及演出程式，把這項屬於「唐拜月」的亮點重現在舞台上。其實，早於一九五七年已曾上映改編自潮劇《陳三五娘》的粵劇電影《荔枝記》，這齣電影由張活游、梅綺及白雪仙主演，白雪仙飾演慧婢益春。是年四月四日《華僑日報》上的廣告以「張活游、白雪仙在片中留傘一場大耍功架」為標榜，可見以潮劇的「留傘」融入粵劇表演中不但早有先例，而且是可行的。

## 亮點二：「夫妻拜月」

搬演蔣王的愛情故事，無論哪一個劇種或哪一個版本，自古以來〈幽閨拜月〉（即「姑嫂拜月」或「雙瑞拜月」）都是重頭戲。這一場戲既能讓劇中兩位主要女角（以南戲而言是旦和小旦，以粵劇而言是花旦和幫花）發揮演技演藝，同時又有「點題」的作用。〈幽閨拜月〉的劇情是：瑞蘭隨父回家後，因思念世隆，某夕在庭中拜月，對上蒼訴說悲痛的往事，卻給王家養女瑞蓮（世隆之妹）知悉，二人在對答中互訴因果，方知道金蘭姐妹原是姑嫂。

「唐拜月」第五場正是沿承自南戲的〈幽閨拜月〉，但「唐拜月」還有另一場南戲本無的「拜

月」。如前文所說，「夫妻拜月」乃移用《荊釵記》的「吉安會」，是唐滌生「取諸南戲用諸南戲」的改編手段。這移花手段極為高明，遂令「夫妻拜月」成為「唐拜月」的一大亮點。「夫妻拜月」充分反映出唐氏在編劇上三方面的考慮：

第一，了解觀眾的喜好，編劇時盡量迎合。粵劇以前多由武生擔戲，後來「生旦戲」受歡迎，觀眾又漸漸養成愛看生旦戲的習慣，正如王心帆在《粵劇藝壇感舊錄》提及戲迷的觀劇傾向：

戲迷看戲，也是喜看生旦戲，武生小武演得好武場戲，也不過喝好，沒有看生旦戲後，常常加以批評的。看網巾邊戲，也不過當為開心果吃，總沒有把生旦的戲，深印腦海，編入戲經來談的。尤其是婦女們，對生旦戲看後，回到閨中，談得絮絮不休。所以，夜場戲總是小生花旦演唱的戲，因為生旦戲，能吸引男女戲迷也。

粵劇發展到五十年代，更是生旦戲的天下。觀眾既然愛看生旦戲，編劇也就順應觀眾的喜好，除了多編以生旦為主線的戲，還盡量在劇中讓生旦有充分的機會演對手戲，以此滿足一眾戲迷的要求。唐氏向來擅長編寫才子佳人戲，對改編蔣王的愛情故事，可謂駕輕就熟。在改編時，

他雖已保留了南戲〈曠野奇逢〉生旦對手的一段重頭戲，但接下來的幾場都以「群戲」交代劇情為主。南戲《幽閨記》的劇情自瑞蘭隨父返家後至夫妻團聚為止，蔣王二人都再沒有對手戲。

唐氏若依南戲的劇情編下去，相信未必能滿足粵劇觀眾愛看生旦戲的期望。「夫妻拜月」正好又合理又自然地為加插一場生旦戲。新劍郎於二○二○年曾擔任《雙仙拜月亭》的藝術總監，他在訪問中也提及這一場新增的「拜月」：

「拜月」是全劇的核心，南戲原著設有兩位花旦拜月相認的一幕，但至今已少有演出，為了更合觀眾心意，唐先生更新增一場「生旦拜月」，亦即最後一場〈雙仙疑會〉，反映了唐先生擁有敏銳的商業觸角，而且在粵劇界適應力強。

（網上材料：二○二○年香港藝術節訪談記錄）

在《漢宮蝴蝶夢》公演前一文提及編劇要「兼顧」的種種事情：

說這個安排是「商業考慮」嗎？不錯；說這是「藝術考慮」嗎？也對。一九五二年，唐氏已在〈寫因為一部上好橋段的戲容易構思，吻合各人的身分卻不容易；一部生意眼賣錢的戲材不難找尋，一部能使觀眾滿意劇本不易編寫。

39

最理想的編劇是，能兼顧「商業考慮」與「藝術考慮」。如此則作品便既不會曲高和寡，又不會流於媚俗。唐氏在改編《幽閨記》時加插「夫妻拜月」，正是戲曲能兼顧商業價值與藝術價值的成功例子。

第二，了解主要演員的長處，編劇時「相體裁衣」。一九五六年，唐氏在〈拉雜談《香羅塚》〉中談及編劇之難乃源於劇團「先訂演員再訂戲」，他說：

香港粵劇常常是訂了名角才訂戲的，所以在故事的情節發展上，都不能任作者自由發展而有了範圍，這一點是很難的工作。

要解決這個問題，編寫劇本時就得考慮主要演員的特點、長處、形象、戲路，務求讓主要演員在劇中能發揮所長。唐滌生為演員「度身開戲」，每每能讓觀眾欣賞到演員最擅長的表演藝術。何非凡以其獨特的唱腔享譽藝壇，別樹一幟。其腔口悠揚動聽，行腔跌宕多變，節奏感特強；觀眾都極為欣賞。唐氏在劇中為這位擅唱的老倌安排了兩處重要唱段，其一是蔣世隆抱石投江前所唱的一段「乙反中板」，而另一段就是尾場「夫妻拜月」的主題曲〈仙亭夜怨〉。此曲唱詞優美，樂曲鑼鼓編排恰當，何非凡用心度曲，傾力演繹；是以唱來一字一句，均令觀眾入耳

入心。

　第三，全劇不能虎頭蛇尾，收結處務要再起波瀾。廣東俗諺云：「好戲在後頭。」以此語移用於劇本創作，相當貼切。粵劇劇本的尾場，功用是收結全劇，即：解釋前文所有線索、交代人物的結局、展示事情的結果。不過，尾場還要「可觀」，全劇才不至於「虎頭蛇尾」。唐氏對劇本尾場向來肯花心思，下面以幾齣著名唐劇為例，説明唐劇「好戲在後頭」的特色。葉紹德對《紫釵記》尾場的評價是：

　　從原著劇情看來，由皇帝下聖旨，簡直全無劇力，唐滌生加以改動，承接上場黃衫客指導霍小玉據理爭夫，這改動對整齣戲生色不少。

對《蝶影紅梨記》尾場的評價是：

　　唐滌生編劇不但詞章秀麗，最難是情節動人，本來該劇尾場無甚高潮，唐滌生除了寫得極風趣之外，安排一段歌舞，使尾場生色不少，這就是他過人之處。

對《牡丹亭驚夢》尾場的評價是：

對《帝女花》尾場的評價是：

世顯屏退宮娥，與公主交拜天地唱出一闋〈塞上曲〉第三段〈妝台秋思〉。這段曲至今可以說家傳戶曉，亦是唐滌生經典之作，永傳後世。

對《販馬記》尾場的評價是：

《販馬記》第五場（按：即尾場），本來非常平淡，但在唐滌生的筆下寫成一場風趣惹笑的好戲。

對《再世紅梅記》尾場的評價是：

到了尾場〈蕉窗魂合〉，在平淡的劇情中，唐滌生化腐朽為神奇，將慧娘之魂投入昭容身體二合為一，點正題目，戲班術語所謂「破戲匭」。

筆者也曾分析唐氏在《白兔會》尾場投放的藝術心思：

整場戲情節安排，層次分明，真是佳作中的佳作。

這一段戲雖是尾場中最後的一段，所謂「重頭戲」或「高潮」都已經一一交代，但唐滌生一樣寫得很用心，一點都不馬虎草率。有編劇或觀劇經驗的都明白，尾場戲多是交代結局的重頭戲，但尾場戲的末段（煞科前）一般是重點已交代完畢，但又尚有若干頭緒或前因後果要收拾要處理，而觀眾又不免有「離座」之意。這一來，就要看編劇在「煞科」前，能否展示「壓座」的功力，把觀眾留到最後一刻。

《雙仙拜月亭》尾場安排「夫妻拜月」，既能發揮主題曲、生旦演對手戲的壓座作用，有唱有做；亦同時是「破戲匭」：「雙仙」是指蔣世隆和王瑞蘭，「拜月亭」是玄妙觀內的拜月亭。

「姑嫂拜月」是經典，「夫妻拜月」是新經典。在芸芸以《幽閨記》（或《拜月亭記》）為藍本的改編劇作中，唐滌生的「夫妻拜月」堪稱「捨我其誰」，真正達到了自創新經典的藝術高度。

43

# 《雙仙拜月亭》的喜劇元素

在眾多傳世唐劇中，允稱「名作」者固然大都是正劇或悲劇，如《帝女花》、《紫釵記》、《再世紅梅記》、《香羅塚》、《程大嫂》、《六月雪》、《三年一哭二郎橋》、《香銷十二美人樓》等劇，眾口稱譽，至今傳演不輟，極受歡迎。但唐氏也編撰過不少喜劇精品，如《唐伯虎點秋香》、《花田八喜》、《醋娥傳》，俱為有口皆碑的喜劇，多年來為廣大觀眾帶來不少歡笑。事實上，唐氏編撰的第一個劇本正是喜劇，其師南海十三郎在《小蘭齋雜記》中說過：

當時唐滌生自滬來港，由薛覺先介紹，隨余學習編劇，其第一部寫作為《江城解語花》，亦給譚玉蘭、廖俠懷、黃千歲主演，以一諧劇作風，亦得觀眾好感。

這齣「唐氏處女劇」在一九三八年十月上演，具體劇情未詳，但看十三郎的評價——以一諧劇作風，亦得觀眾好感——相信唐氏編撰諧劇喜曲的天分，早見於「入行」當編劇之時。

南戲《幽閨記》曾收錄於王季思主編的《中國十大古典喜劇集》，與《救風塵》、《牆頭馬

44

上》、《西廂記》、《風箏誤》等中國經典喜劇並列。《幽閨記》作為一齣成功的「喜劇」，殆無異議；後人改編，須能保留南戲原有的喜劇元素，才算傳神，才算成功。

「喜劇」也好，「悲劇」也好，無論是名稱或相關的完整理論，都不見於中國古代文藝論著。

雖然如此，倒不見得中國古典戲曲沒有「悲」「喜」之分。一齣戲，總以能「動人」為上，而能令觀眾或悲或喜，都是「動人」的具體效果。王季思主編的《中國十大古典喜劇集》很有學術意義，此書參考並活用了西方戲劇理論的「喜劇」概念，為中國古典戲劇在性質及效果上提供有效、清晰的分類角度。王氏在《中國十大古典喜劇集》的前言中提出，中國古代劇作家積累了不少增加喜劇元素的藝術經驗。王氏把這些寶貴的經驗概括為五項，筆者在下文借用王氏的理論框架，分析唐滌生如何在《雙仙拜月亭》中保留、營造良好的喜劇氣氛。

王季思認為，用離奇的誇張手法，突出反面人物的性格特徵，是諷刺性喜劇的有效方法。《幽閨記》雖不屬於典型的「諷刺性喜劇」，但劇中對冥頑的王鎮也有極為深刻的諷刺。《幽閨記》的王鎮狠心拆散世隆和瑞蘭的姻緣，到後來世隆中了狀元，王鎮的態度明顯轉變。他對張大人說：

已後老夫回到磁州廣陽鎮招商店中，遇見小女，隨著一個秀才為伴，老夫一時氣忿，不曾問得詳細，撇了那秀才，領了女兒回京。如今蒙聖恩將小女招贅今科狀元為婿，昨遣官媒婆、院子去遞絲鞭，那狀元說有了妻室，不肯領受。已後再三勸勉，始說出真情。這狀元就是招商店中那秀才。

他對張大人交代當年拆散鴛鴦一事，只說「撇了那秀才，領了女兒回京」，至於原因，則用「一時氣忿，不曾問得詳細」一句輕輕帶過。後來世隆親口對張大人詳述當年情況——原作者也真幽默——讓張大人激憤地罵一句「咳！這個天殺的老忘八」，居然間接地代世隆出了一口氣。

唐滌生則抓住劇中這唯一一個反面角色，在南戲的原有基礎上，更仔細、更深刻地予以諷刺。

「唐拜月」的王鎮甫一出場便表示嫌棄襟兄卞知縣官職卑微：「我係堂堂一個尚書，你姐夫係區區一個知縣，上下不配。」後來又嫌棄世隆是布衣：「太守堂，不把布衣請，鴉鵲難登孔雀屏。」這安排跟《幽閨記》奉王命招贅的情節頗不相同，效果是「唐拜月」更能顯示出王鎮趨炎附勢的一面。王鎮後來欲攀附新貴而自討沒趣，對世隆前倨後恭的嘴臉，完全符合「諷刺性喜劇」的標準。

三年後又主動招狀元為婿，意欲攀附——

此外，喜劇往往要借助巧合、誤會，增強喜劇色彩。王季思認為「自關漢卿《拜月亭》以來，喜劇關目常常借偶然性的誤會生發」，他在書中就以《幽閨記》世隆與瑞蘭在戰亂中巧遇結成夫婦、王老夫人與瑞蓮相遇終成母女等相關情節為例，說明了「《幽閨記》的作者巧妙地把它集中起來，就增添了作品的喜劇性。只有這樣巧妙安排的情節，才出乎觀眾意料之外，又在人情物理之中，顯得真實可信，又耐人尋味」。唐氏在改編時既完整地保留了南戲這些重要的「巧合」情節，又同時加上卞老夫人救起投江自盡的世隆並認作養子的新情節；無非是要在南戲的基礎上增加「巧合」的情節：

　　蔣世隆唔係即是卞雙卿，卞雙卿唔係即是蔣世隆囉，等我講俾你哋知吖，蔣世隆投江俾我救起，我將佢認作螟蛉之子，佢跟咗我姓，改咗個名，奮志秋闈，果然得名題金榜。（卞老夫人口古）

　　唐氏又新增一場〈錦城觀榜〉，安排狀元、榜眼、探花及第遊街時，恰巧背向著前來「看狀元榜眼相貌如何」的王鎮，結果王鎮「睇嚟睇去都睇唔到」，而黃榜上狀元郎的名字又正好是世隆的化名（卞雙卿），王鎮因此不知道狀元郎就是蔣世隆。秦興福在煞科前說「奇緣巧合」，此四字

47

足以概括全劇。「唐拜月」充滿「巧合」情節，讓觀眾看得又緊張，又興奮；收到了很好的喜劇效果。

再者，王季思提出「運用重複、對比的手法，暴露事件或人物的某些「可笑本質」」的看法，也值得重視。重複，當然是指有藝術理由的重複。喜劇中運用重複，誠如王季思所言，是為了強調特徵、加深印象、前後呼應。王氏在書中以《綠牡丹》北院公、柳五柳、謝英三個人以三種聲口，重複唱著宮調、曲詞完全相同的一支曲子為例，說明這種安排「表達出這三個人物的不同心理，更是中國古典喜劇中罕有的創造」。其實《幽閨記》也有類似的巧妙安排，且看第十六齣：

【滿江紅】（老旦、旦上）身遭兵火，身遭兵火，母子逃生受奔波。怎禁得風雨摧殘。田地上坎坷。泥滑路生行未多。軍馬追急，教我怎奈何？彈珠顆，冒雨蕩風，沿山轉坡。（眾番上，趕老旦、旦下，眾番搶傘諢科，下）（按：「老旦」是王老夫人，「旦」是瑞蘭。）

【前腔】（生、小旦上）身遭兵火，身遭兵火，兄妹逃生受奔波。怎禁得風雨摧殘，

田地上坎坷。泥滑路生行未多。軍馬追急，教我怎奈何？彈珠顆，冒雨蕩風，沿山轉坡。（按：「生」是世隆，「小旦」是瑞蘭。）

隆遇瑞蘭時，二人的口白唱詞如下：

王老夫人和瑞蘭的唱詞，跟蔣世隆兄妹的唱詞是一樣的。「唐拜月」也有類似的安排，第一場世

【世隆台口白】天生麗質，曠野奇逢，想是良緣天賜……好，等我嚇佢一嚇……【作狀介】唉吔，唉吔，【長二王下句】墓門開處鬼離山，【包一才介】【瑞蘭食住一才連隨撲埋哀叫白】秀才，我怕……【世隆續唱】閃閃泉燈千萬盞，血腥隨雨至，燐火逐風橫，隔岸啼猿，叫得人喪膽，【包一才故作打冷震狀介】瑞蘭食住一才大驚白】你帶我走啦，秀才……【世隆續唱】渡江泥馬，欲保自身難，則怕你纖腰欲折無從挽，弓鞋細碎渡不過萬水千山，儒生頗有惜花情，只是愧無惜花膽。

瑞蓮遇王老夫人時，二人的口白唱詞如下：

【瑞蓮台口白】唉，孤零寡女，倘若少個人陪，重點能夠有求生之望呢，呢個白髮

婆婆，對我又唔啾唔啋，好，等我嚇佢一嚇……【作狀介】唉吔，唉吔，【長二王下句】隱約微聞鬼叫關，【包一才介】王老夫人連隨從雜邊撲埋白】唉吔，小姑娘，我怕……【瑞蓮續唱】劫後寧無冤鬼喊，閻王三百票，人世萬屍橫，驚見鬼影幢幢，哭別在陰陽站，【包才故作打冷震介】王老夫人食住一才大驚介白】你帶我走啦，小姑娘……【瑞蓮接唱】我係渡江泥菩薩，難把老弱再扶擾，夫人稍欲離愁慘，吉人天相，總有個合浦珠還。陌路不相憐，撲索狂聲叫喊。

這兩段曲，唐氏安排的音樂結構鑼鼓組織是一樣的，演員動作及部分口白也是重複的，而大部分措辭則表面上雖不盡相同，但「曲意」卻是完全重複的。唐氏這種同中見異、異中見同的安排，在強調特徵、加深印象之餘，又能兼顧「變化」，確是高手。又如第二場秦興福勸說瑞蘭世隆的對白：

【瑞蘭扎覺連隨轉換笑容介口古】哦，哦，大伯爺，你蘭弟呀，佢獨自一個人去樓東瞓咗叻，你知啦，佢係讀書人，一向性情放縱。【興福重一才慢的的覺瑞蘭甚賢淑微微點頭稱許後正容介口古】亞嫂，我蘭弟唔係讀書人，你至係讀書人啫，你正

話同佢講啲說話，我聽到晒叻，難得你飽讀詩書，不肯作濮上之期，桑間之約，更未肯無媒相合，暗室相從。

【世隆頂架介口古】蘭兄，你知啦，本來新婚燕爾，我唔應該拋開個妻子，而去樓東獨睡嘅，不過你弟婦係讀書人，恐怕逆旅同房，會對蘭兄你太不尊重。【興福口古】蘭弟，我弟婦唔係讀書人，你至係讀書人啫，如果你唔係飽讀詩書，又點曉講瓜田不納履，李下不整冠呢，【介】唔駛木口木面叻，我經已勸服咗個弟婦，難得佢俯首依從。

這兩段口白唱詞，刻意重複六次的「讀書人」，十分有趣：瑞蘭、世隆口中的「讀書人」是藉口；興福口中的「讀書人」是說詞。三人對話分成兩組，環繞「讀書人」這個關鍵詞作發揮，設計很有心思，能令觀眾發出會心微笑。唐氏還在利用重複作對比，暴露王鎮前倨後恭的一面。

王鎮未知道狀元就是世隆，誇下大口，訂下「擇婿條件」：

除非紅日從西上，除非日上中天見月光。除非六月飛霜降，除非生鹽變白糖。

到後來真相大白，王鎮又換過另一副嘴臉，恬不知恥地為自己講過的話「圓謊」，把留難世隆的話強解成另一個意思；強解中唱詞既有重複部分亦有新增部分：

我自認老眼昏花，錯認紅日從西上，我話你當頭鴻運，好似日掛中天配月光。我話蘭女受苦含酸，重慘過六月飛霜降，到今日甘來苦盡咯，咁唔就係生鹽變白糖。

這些重複中兼有對比的安排，是唐氏營造喜劇效果的具體心思。觀眾既看到世隆吐氣揚眉，又同時看王鎮人前出醜，真是大快人心。

談到「關目」，王季思認為「一齣喜劇如果沒有若干情趣盎然的關目，很難給觀眾留下深刻的印象」。關目，即戲劇中的重要情節。這些重要的情節可說是全劇點睛之筆，能令觀眾留下深刻的印象；是全劇的代表，部分還可以獨立而成為「名段折子」。「唐拜月」保留了《幽閨記》

蔣王曠野相逢權認夫妻的重要關目，而且寫得非常生動、浪漫，二人一對一答，妙趣橫生：

【世隆滋油白】如果問呢？

【瑞蘭食住一才白】把關人又點會問我哋呢？

52

【瑞蘭為難介白】咁話俾佢聽我哋係兄妹唔係得囉。

【世隆續唱曲】豈有兄妹不同音，人説骨肉形相近，你一張鵝蛋面，我相貌極平凡。你天生柳葉眉，我眉如濃墨染，若遇亂軍盤，驚破才人膽。【包一才】

【瑞蘭食住一才白】認兄妹唔得，唔啱認父女啦？

【世隆一笑接唱】兩鬢未微蒼，雖是不同相貌，論年齡天生一對，淑女才男。【花下句】認兄妹不相宜，認父女不相登，同行怕被人疑幻。

【世隆俏皮白】有一樣都怕認得嘅……

【瑞蘭嬌嗔白】唉，認兄妹唔得，認父女又唔得，咁就冇得認吖。

【世隆白】唔得，唔得，儒生就去得……【作欲下介】

【瑞蘭嚚然白】唉吔，秀才……【花下句】茫茫路遠兵荒地，【一才】又點怪得孤男寡女不同行。倉卒何堪計短長，【一才】不若權……權，

【世隆問白】權……權乜嘢？

【瑞蘭頓足嬌羞接花上句】權……權……權認夫妻，便可無忌憚。

其實《幽閨記》這一關目，瑞蘭只提議認作兄妹，世隆以「面貌不同，語言各別」反對，瑞蘭便只好「權說夫妻」。唐氏在南戲的基礎上進一步豐富了這關目，改為先認兄妹，再認父女，最後才認夫妻；「唐拜月」多了「認父女」一層轉折，製造機會讓世隆表達「兩鬢未微蒼，雖是不同相貌，論年齡天生一對，淑女才男」挑逗對方之意，鋪排更見細緻，看得人拍案叫絕。「唐拜月」這一段戲歷演不衰，觀眾印象深刻，足見其藝術魅力。

最後王季思談到喜劇中幽默、機巧的語言。喜劇的曲文對白若幽默機巧，觀眾就自然容易感受到「喜」的效果。在「唐拜月」偶爾出現的「巧語」，都恰到好處，令人莞爾開懷卻又不至於捧腹噴飯，更不會影響整場戲的氣氛；唐氏在這方面拿捏得甚有分寸。如「唐拜月」第三場〈抱羞離鸞〉是充滿悲情的一場戲，唐氏安排給六兒講的兩句對白都很「巧」，令觀眾「淚中有笑」。第一句是當王鎮喝問女兒昨宵「你一個人住，抑或兩個人住，父女無戲言，你要答我答得醒醒定定」，六兒插一句「梗係兩個啦」，一個人又點會有兩個影呢」；這句話在異常緊張、凝重的氣氛中「突圍而出」，以滿帶童真的語氣和思路插上這一句，與王鎮的喝問一張一弛，效果極佳。第二句是當瑞蘭道出昨宵已經「在紅樓共結鴛侶，倩媒妁花燭照儷影」的真相時，六兒意識到姐

姐做了錯事而且事態十分嚴重，便趕著插一句向王鎮求情的話：「亞爹，家姐下次唔敢啲。」這句話之所以「巧」，是唐氏表達的確是孩童天真的思想，這既配合六兒的年齡，又能乘機再一次令觀眾「淚中有笑」。「下次唔敢」是認錯常用語，意思是保證不會再有類似事情發生；但以傳統封建的貞操觀念而言，女子與人發生關係謂之「失身」，按理是沒有所謂「第二次失身」的。六兒天真，用孩童常用的道歉語代姐姐向父親賠罪，卻又無意中偏偏刺中了王鎮最痛之處，接著王鎮狂怒說「亂離不少名門女，學你就無一個保冰清。女貞在永留芳，女貞不在污名姓」，正是上接六兒那句「家姐下次唔敢」的「巧語」而來的。此外，「辯駁」有時也可以在劇中營造幽默的逗趣效果。瑞蓮拒絕嫁榜眼，對養父王鎮說：

唉吔，亞爹，我唔嫁㗎，開講都有話，婚嫁要秉承父母之命吖嘛。我嘅生身父母都死咗咯，重邊處有命可承呢，既是無命可承，又焉可無端出嫁呢？

把父母雙亡的不幸反過來用作拒婚的有力論據，既有趣又有說服力。還有，瑞蘭對瑞蓮說「家姐又係你，小姑又係你」，瑞蓮對瑞蘭說「妹又係你，嫂又係你」；世隆對興福說「蘭兄又係你，蘭弟又係你，舅台又係你」；世隆對瑞蘭說「舊時妻變咗丞相女，妹夫又係你」，興福對世隆說「蘭弟又係你，

親生妹變咗送嫁姨娘」。四人的關係錯綜複雜，各人都同時兼長輩及後輩兩種身分。唐氏為各人設計的對白又對稱又生動，演員口角生風說來甚覺機智風趣。

# 經刪改的《雙仙拜月亭》

二〇一八年十二月八日，筆者曾與新劍郎先生在油麻地戲院談原版「唐拜月」與刪改版本的異同。「原版」是指「最近源的版本」。而原版「唐拜月」的內容，就是「唐拜月」首演時泥印本的內容。

「唐拜月」在長期搬演的過程中，屢經改動，較常演出的刪改版本只有五場，即〈搶傘〉、〈成親〉、〈投江〉〈逼分〉〈逼婚〉、〈拒婚〉〈亭會〉〈拜月〉；而刪改主要涉及「刪減」（刪）、「移換」（改）兩方面。

## 刪減

談到演出時刪減原版中的某些場口，就不得不提及原版「唐拜月」的「長度」。

一九五八年「唐拜月」首演時「嚴重超時」，引為梨園佳話。一九七二年《香港電視》第二二四期〈吳君麗梨園奇跡〉就談及這段「超時」掌故，十分有趣：

57

那一次，「麗聲」發生了一段小插曲：那晚頭台演出，演完《六國大封相》，便

繼續演《雙仙拜月亭》。

該劇的劇本本來已經夠長，更因該班演員不肯苟且了事，演至王丞相逼女成婚

之後，本來還有一場，是卞老夫人勸子，因為時間關係，迫得刪去，……那天晚上

演至二時四十五分仍未完場，東樂戲院的司理周長虹認為太不合理，於是對班方

說：如果三時仍不完場，戲院便要關燈，一切後果由班方負責。幸而後來圓滿解

決，但這件事便成了粵劇界有史以來的特別新聞。

互參阮兆輝的《此生無悔此生》也有相類似的回憶片段。二○一○年第四十八屆香港藝術節籌

畫重演原版《雙仙拜月亭》，由於原版全劇演出需時五小時以上，主辦單位特別安排在一天內分

日夜場上下卷演出。

今天我們細看泥印本，說原版「唐拜月」是個長劇本，確是事實。後人搬演此劇若要在

三四小時內演完，除了演出節奏要明快些，最直接的方法就是刪減原版劇本中一些較次要的

內容。後人演「唐拜月」，最常見的是保留原劇〈走雨踏傘〉、〈投府諧偶〉、〈抱恙離鸞〉、〈幽閨

拜月〉、〈雙仙疑會〉五場；刪去〈錦城觀榜〉〈推就紅絲〉兩場以及〈投府諧偶〉〈幽閨拜月〉的

部分內容，齣目一般改為：〈搶傘〉、〈成親〉、〈投江〉〈逼分〉〈拒婚〉、〈亭會〉〈拜月〉。

及〈錦城觀榜〉這一場戲：

新劍郎出任第四十八屆香港藝術節重演原版《雙仙拜月亭》的藝術總監，他在訪問中也提

第四場「三元遊街」（按：指〈錦城觀榜〉）一幕主要交待蔣世隆高中狀元參與遊街，同時瑞蘭父親希望藉此為女兒物色夫君，有承上啟下的作用，唐先生加插這段能令故事結構更為完整，刪卻是遺憾之舉。

（網上材料：二〇二〇年香港藝術節訪談記錄）

這一場戲其實跟〈推就紅絲〉關係最密切。其一，〈錦城觀榜〉中的王鎮與〈推就紅絲〉的世隆，前者積極逼婚而後者堅決拒婚，卻同樣是不自主地步入了冥冥中的巧妙安排。已知「內情」的觀眾看二人在這兩場戲中「錯摸」，樂在其中。其二，這兩場戲都有表示世隆「堅貞重情」的部分，對塑造世隆的藝術形象頗有幫助。如〈錦城觀榜〉三元遊街的唱詞，就很能表現世隆是個雖富貴而不忘情的人：

【世隆中板下句】荷衣新染御爐香

【興福上句】三載相逢同一榜

【柳堂下句】感蒙兄教得佔探花郎

【世隆上句】脫繭春蠶仍被情絲綁

【興福下句】接來信字淑女已殞亡

【柳堂上句】得意重登駕鴦榜

【世隆下句】巫山除卻何處是仙鄉

既然「淑女已殞亡」，卞柳堂勸世隆「得意重登駕鴦榜」也是合情合理。但世隆卻是「脫繭春蠶仍被情絲綁」，回應一句「巫山除卻何處是仙鄉」，大有「曾經滄海難為水，除卻巫山不是雲」的深情深意。〈推就紅絲〉一場就更集中地表現世隆「堅貞重情」的一面。世隆拒婚時唱道：

【反線中板下句】冤已散獨惜魂不息，花不在餘香未滅，可憐傷心話，從未對娘言。當日蔡中郎，金殿泣血陳情，到底是不婚權焰。重有個宋弘公，不另娶湖陽公主，無非為免薄倖名傳。

60

他以蔡伯喈和宋弘為例，道出個人不願重婚的心志。這安排令觀眾更殷切期望蔣王能夠復合，能大大地提高觀劇時的投入程度。〈錦城觀榜〉〈推就紅絲〉雖有可取之處，但若真的要壓縮原劇，刪減這兩場也是無奈中較恰當決定。世隆既已改名換姓作「卞雙卿」，而興福又已偽稱世隆投江自盡；王鎮「觀榜」與否，都不會影響劇情發展。世隆拒婚的心志，在尾場悼亡亦有充分強調。至於〈投府諧偶〉一場，改編版本一般會刪去蔣王二人談論「瓜田李下」的那一段對答（〈泣殘紅〉及「慢板」）；此舉無疑減少了若干「劇趣」，但令劇情更緊湊，倒是事實。從整體全局劇情作考量，刪去以上幾部分，對整齣戲並沒有大影響。

至於刪去〈幽閨拜月〉的前段，個人倒認為頗有商榷餘地。〈幽閨拜月〉包括「拜月」和「逼婚」。「逼婚」是必須保留的，否則下一場無論是接演〈推就紅絲〉或〈雙仙疑會〉，都有失針線、欠交代之嫌。至於「拜月」一段戲，作用是讓瑞蓮、瑞蘭各自交代身分，用以向觀眾理清二人既是姐妹又是姑嫂的微妙關係，而「拜月」更是點題情節；也實在有保留的價值。一九九九年十一月「唐滌生逝世四十周年紀念匯演」搬演《雙仙拜月亭》和《琵琶記》兩齣唐劇；場刊上楊智深的導賞文章認為刪去這節拜月「以至題面不可解，頗覺遺憾」，其說法值得重視。南戲既以「拜月」為重點關目，唐氏改編時雖云大刀闊斧、縮龍成寸，但對南戲原劇的「精神」始終心領

神會，很小心地保留了這小一段戲，足證唐氏絕非要以個人新增的「夫妻拜月」取代傳統南戲的「姑嫂拜月」。「唐拜月」的成功處，在於既保留了南戲經典名段，又同時在此基礎上新增另一段「夫妻拜月」，在「拜月」這個主題上有承繼有創新：「姑嫂拜月」是屬於南戲的，「夫妻拜月」是屬於唐滌生的；「姑嫂拜月」是承繼，「夫妻拜月」是創新。能明白唐劇安排的原意，才能明白保留「姑嫂拜月」的價值與必要。

## 移換

「移換」，是指換演原版部分場口。後人以譚青霜《拜月記》的「搶傘」取代原版「唐拜月」的「留傘」，是很重要而值得討論的「移換」項目。

譚青霜、望江南合編的《拜月記》在前文已有詳細介紹，於此不再重複。眾所周知，「譚搶傘」的舞台效果極佳，而且唱詞優美動聽，是膾炙人口「名段」。影響所及，後人搬演「唐拜月」時，多安排局部換演「譚搶傘」；反而唐劇原版中「留傘」少人搬演，也少人知道。不能否認，好些劇目在漫長的搬演歷史中，都可能出現過「混合版本」。如大家熟悉的林家聲版本《梁祝恨史》，演全本時或會有人把其中一場改演陳笑風版本的〈山伯臨終〉。又如林家聲版本的《周

62

瑜》，演全本時或會有人在尾場改演另一版本的〈周瑜歸天〉。像這些「混合」安排，效果到底好不好，相信得按個別演出作個別評論，不宜一下子就全盤肯定或否定。若針對「唐拜月」第一場局部改演「譚搶傘」的安排，筆者認為要注意、要考慮的，有以下兩點。

第一，是曲文押韻的問題。同一場戲的曲文須押同一部韻，是粵劇撰曲的大原則。當然，古舊的粵劇曲文固然並不一定如此，例外的情況肯定不少；但粵劇在漫長的發展過程中，在經驗累積、默契的建立下，四五十年代以來新編的劇作，「同場同韻」已成定規。一九九九年十一月「唐滌生逝世四十周年紀念匯演」搬演《雙仙拜月亭》和《琵琶記》兩齣唐劇；場刊上楊智深的導賞文章已提出換演「譚搶傘」會做成韻腳前後不一致的問題。「唐拜月」第一場所押的韻是「闌刪」，「譚搶傘」所押的韻卻以「依時」為主，兩部韻轍不相通，在同一場戲中原則上、理論上都不應混在一起。筆者見過最不理想的「混合情況」是：先演唱「唐拜月」押「闌刪」韻的曲文，演至兵荒馬亂蔣王曠野相遇時忽然駁上「譚搶傘」押「依時」韻的部分，最後又接回「唐拜月」交代王老夫人與蔣瑞蓮相遇的那截「闌刪」韻唱段。如此「混合」，其實是完全是不講原則、罔顧默契的做法；這到底是對還是錯？是好還是不好？是必要還是不必要？值得編劇和演員深思。

第二，是人物性格發展的問題。蔣王曠野相遇是生旦在劇中首次演對手戲，唐氏極力藉這一場戲為兩位主角的性格「定調」。「唐拜月」的世隆對愛情追求十分熱切，甚至不惜乘人之危、強人所難。他有心恫嚇一位迷路的陌生女子，務使對方在危難中依靠自己，以便得到親近佳人的機會。這性格一直延續下去，才能較合理地發展出第二場世隆向瑞蘭軟硬兼施、要求瑞蘭同房聯衾的情節。觀眾當然可以不喜歡這種人物性格，但「唐拜月」在世隆性格上處理得前後統一而較符合南戲的人物設計，倒是事實。「譚搶傘」塑造的卻是性格耿直老實、沒有機心的蔣世隆，他認為與瑞蘭認作兄妹或父女都不妥當，其顧慮完全出於常理，而不是故意找藉口逼瑞蘭與自己認作夫妻的。因此，若以此人物性格下接「唐拜月」第二場世隆向瑞蘭求歡的情節，就顯得前後失聯了。談到世隆的形象和性格，相信有部分演員因不喜歡「唐拜月」的蔣世隆，於是改演「譚搶傘」；但事實上，「唐拜月」是依據南戲原著去塑造蔣世隆的，且看《幽閨記》的蔣世隆在曠野上如何對待王瑞蘭：

（生）娘子，你方才說不見了令堂，遠遠望見一位媽媽來了。（旦回頭科）在哪裏？

（生近看科）曠野間，曠野間見獨自一個佳人，生得千嬌百媚。況又無夫無婿，眼

64

南戲中世隆的形象、性格，就是如此；「唐拜月」予以保留，是否跟此劇的喜劇本質有關呢？值得深思。附帶一提，電影版《雙仙拜月亭》（一九五八年首映，編導蔣偉光，作曲唐滌生）的世隆，就是一個經「淨化」的角色。電影中世隆初遇瑞蘭，並沒有逼對方權認夫妻，只是在男女同行這回事上表示有所顧慮：「諗落都係唔得，孤男寡女，瓜田李下唔好拘。」當瑞蘭責之以「嫂溺援之以手，危難之際，不受禮教防關」後，他便立即說：「姑娘，你講得有理，我帶你走。」接著二人在途中互相照顧，推衣送暖；世隆一時情動，才向瑞蘭示愛求愛：

見得落便宜。且待我唬他一唬。娘子如何是？天色昏慘暮雲迷。（旦慌科）秀才，帶奴同行則個。（按：「生」是世隆，「旦」是瑞蘭。）

世隆：（減字芙蓉）先朝太祖趙玄郎，當日與個京娘同患難。與我兩人無差異，歷盡露宿與風餐。倘若姓氏不相同，你話京娘點樣辦。

瑞蘭：（接唱）好應此身為相報，雙雙對對詠關關。

世隆：（滾花）我哋一對不同姓氏難中人，你又何妨……何妨做一對亂世情鴛，永

不分散。

瑞蘭：唔得，若是離亂鴛鴦成苟合，又怕流長蜚短受人彈。抱樸含真待父還，負盡秀才情千萬。（白）秀才，我記得亞爹臨別，佢再三叮嚀，話不許無媒苟合。秀才，你嘅盛情，我只有心領。

世隆：（白）姑娘，難得你發乎情止乎禮，真令儒生佩服萬分。我哋嘅婚事將來再談。

但不論如何，編劇和觀眾——尤其是粵劇的編劇或粵劇觀眾——都不應、也不必以近乎「潔癖」的標準去「淨化」每一個角色。如果劇中每個秀才都一定要斯文、英俊、博學、多情、正義而性格上不能有絲毫「雜質」，那麼結果只會是百人一面，劇中人物就顯不出獨特的個性了。

再說瑞蘭，「唐拜月」的第一場沒有任何唱詞、情節交代瑞蘭對世隆心存愛意，她當時只是需要一個能保護自己的男人而已。正如世隆在第二場上場時唱道：「攜手同行將百里，情如火熱雪霜溶。」相信是患難中日久生情，當二人在蘭園投靠興福時，瑞蘭才慢慢吐露出「何況公子情深，妾心寧無所動」的心聲。但「譚搶傘」的瑞蘭在曠野上已主動贈金釵（與世隆定情），唱詞還有「夫妻偕老到百年」之句，這已經不是「權認夫妻」而是「私訂終身」了。「唐拜月」的瑞

蘭是矜持自重、注重禮法的閨秀；「譚搶傘」的瑞蘭卻是個又熱情又主動的少女。我們當然不能說哪一種性格較好，更不必站在道德高地地批評誰對誰錯；但我們起碼得承認：這是性格截然不同的兩類人。個人認為，以「譚搶傘」中瑞蘭的性格而言，若連貫地、合理地發展下去，「譚搶傘」的瑞蘭是絕不會撇下情郎而跟老父回家的。

# 餘論

跟創作小說、散文、詩歌不同：「改編」，向來是編撰傳統戲曲的主要手段。以為改編與創作是對立概念，又或者以為二者是判斷劇本藝術成就高低的標準；看法不無偏差。

沈惠如在《從原創到改編：戲曲編劇的多重對話》中認為「改編」包括整編、修編、縮編、移植和再創造。劉慧芬在沈氏的基礎上再行歸納，標舉原創、改編、修編三個概念（見《戲曲劇本編撰三部曲：原創、改編、修編》）。沈劉二人的說法道出了戲曲在編劇上的某些特色，對分析或研究傳統戲曲很有幫助，都值得重視。

評論傳統戲曲的劇本，個人粗淺的看法是要著眼於一個「編」字。「編」字既有創作的意思，也有連結組織、排列次序、虛構想像、蒐集整理的意思；各個義項綜合起來，似乎並非只講原創。唐滌生的多部名劇均改編自雜劇、南戲或傳奇；雖是改編，仍不愧為名劇。唐氏很能掌握改編與傳統戲曲編撰的微妙關係，為「改編」做出了非常優秀的示範。唐氏改編的劇作中常見的增刪、取捨、移換、鋪排、壓縮等手段，既實用又高明。他是先把原劇吃透消化，再在

粵劇的劇本框架內重組原劇之精華，並補綴上有助於推演劇情或演員發揮演技的部分；補綴的部分或原創、或移植自其他劇作。

唐滌生的其中一位師傅南海十三郎對「改編」也不無誤解，他對唐劇《白兔會》和《雙仙拜月亭》的評價是：「均抄襲元人撰作，固不能謂為個人創作。」（見《小蘭齋雜記》）言下頗有改編即為抄襲、原創高於改編之意。為此，筆者在二〇一九年出版了《井邊重會：唐滌生《白兔會》賞析》後，現在又完成《拜月傳奇：唐滌生《雙仙拜月亭》賞析》；就是要為讀者（或觀眾）清楚展示唐氏改編這兩齣經典南戲的成就。

粵劇劇本的創作路將來要怎樣走下去，相信有不少值得嘗試的方向；但起碼不要忽略、貶斥甚或故意繞過「改編」這條路。「改編」既是戲曲劇本創作的老路更是康莊大道，不必視之為「畏途」或「歧途」。

# 劇評報道摘要

## （1）一九五八年一月九日，《華僑日報》（不署名文章）

……這是取材於崑戲舞台最著名的《拜月亭》搶傘舞蹈而來，這舞蹈的姿態，不特是舞台上精巧的動作，是南戲舞台傳統的優良藝術，各演員均須依排子和穿三角的步伐，加上愴惶驚懼的神色，純熟敏捷的動作，才能把藝術的真趣表演出來。……瑞蘭情急極了，而演出「留傘」的一幕，這形式是與益春留傘，同工異曲的，是一種有規律的舞蹈，生旦演出，表情、動作、唱詞，都須緊密的拍合，旦角雖在事急迫中，仍保存溫文的動姿，懇切的祈求，才能充份演出藝的優點。

這開場的大戲，亦哀亦艷，亦莊亦諧，由閨女有心求助，秀才無意相扶，而反演至秀才存羨艷之心，有意憐香惜玉，閨女含羞忍性，以求瓦全，迫得「權」作夫妻了。

暫且從「權」，這是達人的措施，所以宦門閨女，與素不相識的秀才，而權作夫妻，看來是滑稽，這正是戲劇的妙處。

看秀才的俏皮對答和要求，看閨女含羞忍就的神態，這佳妙的結構和演出，不只觀眾心神怡悅，使表演者，亦意志歡娛的，戲劇的妙處也端在乎此，這是名編劇家唐滌生本年度的稱心代表作！

（2）一九五八年一月十二日，《華僑日報》（不署名文章）

……患難相扶，兩情相悅，從而結合，在情理上是恰當的。但頑固的家庭，□乘於勢利，誤解禮教的真義，而犧牲了下一代的幸福，古往今來，不可勝數，這禍害是多麼深重，令人惋惜。

其實，先王設「禮」，使導民於秩範，「教」是導民於正道，須融匯貫通，才使「禮」「教」能盡其用。倘是食古不化，那就是自作其孽，於「禮」「教」無尤的。本劇的演出，就是昭示人們，凡事不要妄亂，就是於禮無傷，對事之□，不可春蠶自縛，而自招煩惱毀滅啊！

（3）一九五八年一月十三日，《華僑日報》（不署名文章）

……王瑞蘭（吳君麗）秀才蔣世隆（何非凡）在兵荒馬亂之際，因患難相扶，漸生情愫，由

71

權假夫妻之名，更進而權假西廂洞房花燭，看來這是平凡，合理的，兩情歡洽的結合，可說天經地義的。

可是，事實往往是幻變異常的，因王父（梁醒波）的頑固，既輕貧重富，更誤解禮教的真義，堅要把自由戀愛的新婚夫婦拆散，這是多麼悖理和殘酷！王瑞蘭在梨花帶雨中，對夫妻之愛，父女之恩，兩者都是她生命所寄，是不能捨棄任何一方的，否則他生命意識的創傷，是比任何痛苦，更可能走進悲傷自滅之途的。但在環境壓迫之下，她終於要割斷夫妻之情了，這愴痛悲酸的情景縱使鐵石心腸的人，也將為之下淚，只有頑固勢利的父親，像獲得利益的微笑。其實他毋疑是猙獰惡殺的死神啊。

她本來是決定「從夫」了，這是正確、理智、幸福的，報父母之恩，是份所應為，選擇配偶，是終身大事，且米已成炊，是萬難離散的，在戲劇上的《西蓬擊掌》，這不是選擇以婚姻為終身幸福，不能隨妄悖的意思而遷移的例證嗎？

但是，本劇的主旨，是暗示指導身為父母的人們，對兒女婚姻，他既已擇定，則准可自由，橫加阻力，於本身無益，而對兒女則傷害害深重的。能夠和本劇般的戲劇化演出團圓結局，已是招致無限煩惱了。否則一錯永成千古恨，於心何忍呢！

（4）一九五八年，《第七屆麗聲劇團特刊》，吳君麗：〈我對《百花亭贈劍》的認識〉

……繼演《雙仙拜月亭》的王瑞蘭，我便感覺得難了，我便深深領畧到演戲確不是一件容易的事。單說「搶傘」一場吧，在瑞蘭的人物性格和內心分析：她當時因為走失了慈母，內心是空虛的、恐懼的，但，碰上了蔣世隆以後，她內心應該露出了一線希望，希望能仰仗世隆的保護而脫了難關，但，因為她是很少接近兒郎的少女，在極度畏羞中，絕不容易流露出她的希望。太悲苦，便不易取得書生的憐愛和好感；太露骨吧，便失去了身分和當時失羣的心理。當時，我真不知如何去表現這一段；看了似乎很簡單而內裏極難演的一小段戲，後來，也多虧幾位劇壇前輩的指導和作者簡練而有力量的詞曲和介口幫助我，才能勉強的應付過去，僅此「搶傘」一節，已覺難了難，何況，一部良好的劇本，最低限度有六、七個重要的關節的回目，這實是對於戲劇認識膚淺的我所不能負擔的。

（5）一九八四年五月十日，《華僑日報》朱侶劇評

……以唐滌生《雙仙拜月亭》的劇本來說，那一場的「搶傘」並不是那麼長的，只是一小節，蔣世隆與瑞蘭因錯認而結識，且在兵荒馬亂中，獨行婦女很易被搶，所以二人便結伴而

73

行，認作夫妻一對後，就終結了這一場戲，如果演折子戲「搶傘」就加多了很多曲詞，繁複的身段，又遇風雨、跌釵、拾釵、定終身等情節，是很有豐富娛樂性的一個戲，看來這一折戲並不是出在唐滌生之手的，現在本港粵劇界演折子戲時，所採用呂玉郎、林小群的唱本，連陳笑風、林小群來港演出時也是演此本，連今次文千歲同伍秀芳演出也不是演唐滌生《雙仙拜月亭》的原本，而是演呂玉郎、林小群的唱片本「搶傘」，在演出程式上也是採用中國的傳統戲曲，即是越劇、梨園戲等都是這樣的，只是粵劇沒有了「踏傘」一小節而已。

**（6）一九九九年九月一日，《明報》，鄭維音：〈唐滌生佳作豈只任白〉**

……與此同時，唐滌生也跟另一名伶吳君麗合作，為「麗聲粵劇團」撰寫劇本。《白兔會》、《香羅塚》及《雙仙拜月亭》更被公認為唐氏最好的劇本，較之於為任白的「仙鳳鳴」所寫的更為流暢，更接近傳統戲曲的作品。

**（7）一九九九年十一月，「唐滌生逝世四十周年紀念匯演」楊智深導賞**

……現時香港劇團襲用的劇本，對唐氏原作有部分改動，即第一場插入了陳笑風、林小群

74

版本的「搶傘」（瑞蘭唱小曲〈歸時〉起至生旦唱〈落花天〉）韻腳與前後不一致。

娛樂唱片公司版本「雙瑞拜月」情節，今亦刪去，以致題面不可解，頗覺遺憾。

全劇生旦戲份極多，尾場主題曲的曲式結構更是洋洋大觀之作，「反線二王、反線中板、乙反二王、乙反西皮」，「小曲〈悼殤詞〉」、「乙反南音」、「小曲〈風蕭蕭〉〈昭君和番〉」，活潑新穎，顯示唐氏後期作品在音樂剪裁的功力。

（8）二〇一六年十二月二十日，《文匯報》，岑美華：〈龍貫天、張寶華選演《雙仙拜月亭》〉

……張寶華回說今次在東區文化節選演《雙仙拜月亭》，是因為這齣戲有很好的劇情，有講倫理、道德、朋友義氣，個人的志氣發展等正面的含義，在戲曲方面，各個演員都有戲份，為了令戲份更豐富，他們的《雙仙拜月亭》，除了唐滌生編的版本要素外，也加進呂玉郎版本中的頭場「搶傘」一折身段功架。……

（9）二〇一七年八月二十六日，《明報》，朱少璋：〈三個唐劇，三種體會〉

為紀念著名粵劇編劇家唐滌生誕辰一百週年，香港八和會館籌辦「唐滌生百年誕辰紀念專

75

場」，由阮兆輝、新劍郎任藝術總監，指導一眾粵劇新秀排演唐氏的戲寶。

⋯⋯是次「紀念專場」排演的唐劇是《蝶影紅梨記》之「窺醉」「亭會」、《隋宮十載菱花夢》之「闖宮」及《雙仙拜月亭》之「曠野奇逢」「蘭園寄寓」。

⋯⋯「雙仙」是另一個有關才子佳人的文戲。何非凡是擅唱的老倌，唐氏因人開戲，是以劇中唱段特別豐富，無非要讓演員發揮所長，也同時滿足觀眾對演員的期望。吳君麗個子嬌小，外型上予人弱不禁風之感，令觀眾又憐又愛，唐氏在劇中為她塑造了多情而飽遭戰火與情傷的弱女形象，觀眾一看就起共鳴。是次演「曠野奇逢」一折，當然令人直接想到「搶傘」，但「搶傘」一段其實是移植自譚青霜的名段，非唐劇本有的情節。是次由新劍郎指導新秀演出，為了讓觀眾了解唐劇的真貌，會採用最貼近唐劇原著的演法，這是多年來極少在台上搬演的「唐本」，觀眾要特別留意了。

（10）二〇一八年十二月八日，「喜粵樂敍」導賞活動介紹（不署名文章）

為了令大家更加了解唐滌生先生《雙仙拜月亭》一劇，本會（按：即八和會館）請到了「粵劇新秀演出系列」藝術總監新劍郎先生以及香港浸會大學語文中心高級講師朱少璋博士於

76

二〇一八年十二月八日為大家講解《雙仙拜月亭》唐滌生先生的原版與坊間上的非原版之間的異同。

粵劇《雙仙拜月亭》為唐先生其中一個廣受歡迎的作品，唐先生當年創作的原版經過多年來不同人士不斷的搬演及修改後，形成了近年較多演的版本，當中最著名的便是把整場頭場作「搶傘」的改動，唐滌生先生於原版中的頭場卻為「曠野奇逢」，當中兩位主角的人物性格較「搶傘」中更為立體、連貫，亦更貼切故事的發展。……

（11）二〇一九年十月，《戲曲品味》，搬演足本原著《雙仙拜月亭》報道（網上材料。不署名文章）

田哥（按：即新劍郎）指出：一九五八年《雙仙拜月亭》首演第一晚是全本演出的，但由於演出時間太長，第二晚起即即刪減部分，自此之後從未有人演過全本。應香港藝術節之邀請，首度恢復足本全劇，沿用南戲原名《拜月記》，以示非一般常演的《雙仙拜月亭》。

兩者分別在哪裏？田哥說：主要恢復其中兩場，即第四場〈錦城觀榜〉和第六場〈推就紅絲〉，現時坊間劇團都沒有演過的；還有第五場〈幽閨拜月〉之中，兩花旦拜月那一段，也是其少演出的。今次排演，他要依足原著劇本，原汁原味全部搬演出來。……

77

（12）二〇二〇年十月，〈與藝術總監新劍郎暢談足本版《雙仙拜月亭》〉（網上材料；訪問：黎家欣，受訪：新劍郎）

……南戲《拜月記》的篇幅非常長，故事較為完整，但是也有很多累贅的情節，削弱了觀賞性。相反，唐先生改編的版本卻去蕪存菁，詞曲優美不在話下，故事編寫得更為濃縮，戲劇的張力和情感的迸發也更容易彰顯。《雙仙拜月亭》以文戲為主，雖然唱情的部分較多，但實際上也有不少身段，包括第一場及拜月的場口。「拜月」是全劇的核心，南戲原著設有兩位花旦拜月相認的一幕，但至今已少有演出，為了更合觀眾心意，唐先生更新增一場「生旦拜月」，亦即最後一場〈雙仙疑會〉，反映了唐先生擁有敏銳的商業觸角，而且在粵劇界適應力強。……

# 附錄二

## 參考材料

### 參考書籍選目（年份序）

（1）毛晉編：《六十種曲》（北京：中華書局，一九五八）

（2）汪協如校：《綴白裘》（台北：中華書局，一九六七）

（3）陸侃如、馮沅君：《南戲拾遺》（台北：古亭書屋，一九六九）

（4）王季思編：《中國十大古典喜劇集》（上海：上海文藝出版社，一九八二）

（5）徐文昭編：《風月錦囊》，見王秋桂編：《善本戲曲叢刊》第四輯（台北：台灣學生書店，一九八七）

（6）王季思編：《中國十大古典喜劇集（重訂增注）》（山東：齊魯書社，一九九一）

（7）黎鍵：《香港粵劇口述史》（香港：三聯書店，一九九三）

（8）彭飛、朱建明：《戲文敍錄》（台北：施合鄭基金會，一九九三）

（9）俞為民：《宋元南戲考論》（台北：商務印書館，一九九四）

（10）黃竹三：《六十種曲評注》（長春：吉林人民出版社，二〇〇一）

（11）黃仕忠：《中國戲曲史研究》（廣州：中山大學出版社，二〇〇一）

（12）田仲一成著、黃美華校譯：《中國戲劇史》（北京：北京廣播學出版社，二〇〇二）

（13）徐子方：《明雜劇史》（北京：中華書局，二〇〇三）

（14）徐朔方、孫秋克：《南戲與傳奇研究》（武漢：湖北教育出版社，二〇〇四）

（15）俞為民：《宋元南戲考論續編》（北京：中華書局，二〇〇四）

（16）沈惠如：《從原創到改編：戲曲編劇的多重對話》（台北：國家出版社，二〇〇六）

（17）俞為民：《南戲通論》（杭州：浙江人民出版社，二〇〇八）

（18）徐朔方：《中國戲曲小說研究》（杭州：浙江大學出版社，二〇〇八）

（19）《粵劇大辭典》編纂委員會：《粵劇大辭典》（廣州：廣州出版社，二〇〇八）

（20）俞為民、劉水雲：《宋元南戲史》（南京：鳳凰出版社，二〇〇九）

（21）黎鍵：《香港粵劇敘論》（香港：三聯書店，二〇一〇）

（22）劉慧芬：《戲曲劇本編撰三部曲：原創、改編、修編》（台北：文津出版社，二〇一〇）

（23）潘步釗：《五十年欄杆拍遍》（香港：匯智出版，二〇一一）

（24）俞為民：《宋元南戲文本考論》（北京：中華書局，二〇一四）

（25）劉燕萍、陳素怡：《粵劇與改編：論唐滌生的經典作品》（香港：中華書局，二〇一五）

（26）南海十三郎著、朱少璋編訂：《小蘭齋雜記》（香港：商務印書館，二〇一六年）

（27）陳守仁：《唐滌生創作傳奇》（香港：匯智出版，二〇一六）

（28）張敏慧校訂：《唐滌生戲曲欣賞》（一至三冊）（香港：匯智出版，二〇一五─二〇一七）

（29）李少恩：《唐滌生粵劇選論：芳艷芬首本（1949-1954）》（香港：匯智出版，二〇一七）

（30）潘步釗：《六十年欄杆再拍》（香港：匯智出版，二〇一九）

（31）朱少璋：《井邊重會：唐滌生《白兔會》賞析》（香港：匯智出版，二〇一九）

（32）阮兆輝：《此生無悔此生》（香港：天地圖書，二〇二〇）

（33）《四大南戲：雙仙拜月亭》（第四十八屆香港藝術節場刊，二〇二〇）

（34）王心帆著、朱少璋編訂：《粵劇藝壇感舊錄》（上下冊）（香港：商務印書館，二〇二一）

**參考文章選目（年份序）**

（1）朱自力：〈《拜月亭》考述〉，（碩士論文，政治大學，一九七七年）

（2）岡崎由美：〈《拜月亭》傳奇流傳考〉，載《日本中國學會報》（一九八七）第三十九集

（3）梁威：〈著名粵劇編劇家唐滌生〉，《粵劇研究》（一九八九）第三期

（4）楊帆：〈《拜月亭》與《幽閨記》比較研究〉，（碩士論文，信陽師範學院，二〇一一年）

（5）張玲瑜：〈古典劇作在當代舞臺上搬演的處境——以《拜月亭》與《白兔記》之全本改編為例〉，（碩士論文，台灣師範大學，二〇二三年）

（6）王湘瓊：《《拜月亭》戲文研究》（碩士論文，國立政治大學，二〇〇四）

（7）劉小梅：〈南戲《拜月亭記》及其歷史影響〉，載《戲曲藝術》（二〇〇四）第三十四期

（8）鄭康勤：〈從《雙仙拜月亭》中看唐滌生之寫作特色〉（學士畢業論文，香港樹仁大學，二〇〇七）

（9）陳素怡：〈改編與傳統道德：唐滌生戲曲研究（1954-1959）〉（碩士論文，香港嶺南大學，二〇〇七）

按：鄭文以《雙仙拜月亭》為例，分析唐氏簡練、歎情、用典、科諢等寫作特色；作者據以分析的文本是唱片版曲文，而不是演出用的劇本。

（10）趙杏根：〈論南戲《拜月亭》〉，載《貴州師範學院學報》（二〇一〇）第五期

（11）朱思如：〈《拜月亭》傳播研究〉，（碩士論文，山西師範大學戲，二〇一二年）

（12）劉婧：〈南戲《拜月亭記》在關漢卿《閨怨佳人拜月亭》基礎上的繼承與發展〉，載《戲劇之家》（二〇一三）第七期

（13）都劉平：〈《拜月亭》南戲與關漢卿同名雜劇關係實證研究〉，載《中央戲劇學院學報》（二〇一八）第六期

（14）王畫眉：〈《拜月亭》之雜劇、南戲版本比較〉，載《廣西師範學院學報》（二〇一九）第一期

（15）王淑萍：〈論地方戲對經典南戲《拜月亭》的改編和演繹：以《踏傘》一折為例〉，載《莆田學院學報》（二〇二一）第四期

下卷

《雙仙拜月亭》賞析

# 校訂凡例

（一）　本卷以吳君麗女士自置的泥印本《雙仙拜月亭》（二〇〇四年捐贈香港文化博物館）為底本，進行校訂。

（二）　「泥印本」上有刪除某一唱段口白、改動音樂指示及改動曲牌等手寫後加內容；除有必要，概不過錄。

（三）　劇本中的專有名詞、行業術語、隱語及方言，予以保留，不以現行的規範標準統一修改。又縮略用語如「花」，不改作「滾花」；「長花」，不改作「長句滾花」；「快地」，不改作「快地錦」。

（四）　唱詞中的重文符號「々」，過錄時一律依原意復原本字。唱詞中以「雙」（双）代表重複詞句者，過錄時予以保留。

（五）　筆者折衷處理部分方言用字及專門術語中的用字，統一處理，如：排子（牌子）、雜邊（什边／什邊）、圓台（完台／園台）、二王（二黃、二簧）、首板（手板）、力力古（叻

85

（六）以下幾個在劇本中較常見的選用字，是綜合、兼顧粵劇行內使用習慣及一般讀者閱讀習慣而斟酌選定，校訂劇本中所選用者，並非等同為漢語字詞系統中的規範字形。説明如下：

（1）「亞」、「阿」、「呀」（粵音aa5）：綴加在稱謂前的詞頭。如「亞爹」、「亞嫂」、「亞哥」。「亞」取代「阿」或「呀」。

（2）「俾」、「畀」（粵音bei2）：「給予」的意思。「俾」取代「畀」。

（3）「駛」、「使」（粵音sai2）：「唔駛」（不用）、「駛乜」（那還用）、「駛錢」（花錢）、「駛眼色」（用眼睛示意）。「駛」取代「使」。

叻古／叻叻鼓、鑼古（罗古／羅古／羅古）、譜子（宝子／寶子）、快點（快点）、白杬（白欖）、慢板（万板）、先鋒鈸（先夆鈸／先夆拔）、一才（一鎚／一槌）、包一才（包一鎚／包一槌）。上述所舉括號外的選用字形，是綜合、兼顧粵劇行內使用習慣及一般讀者閱讀習慣而斟酌選定，校訂劇本中所選用者，並非等同為漢語字詞系統中的規範字形。

86

（4）「番」、「返」（粵音fan1）：「番去」（回去）、留番（留下）、俾番我（還給我）。「番」取代「返」。

（5）「唉吔」、「哎吔」：表示痛苦、驚喜、煩躁、不滿或驚覺的用語，一律以「唉吔」取代「哎吔」。

（6）「咁」、「噉」（粵音gam2）：讀去聲gam3的「咁」字意指「這麼、那麼」，而意指「這樣、那樣」讀上聲的gam2，在不同年代有不同寫法，或寫作「敢」，或寫作「噉」。筆者參考上世紀初中葉的方言作品（《歡喜果》、《新粵謳解心》及《魯逸遺著》），歸納所得，在選用上傾向統一用「噉」，即一字兼上去兩聲，按配詞而定音定義。考慮到「咁」字常見，又上聲去聲在配詞時雖會遇上異音異義的問題，但原則明確，不易混淆，本書統一作「咁」。

（七）劇本字詞如在合理情況下需作改動者，諸如錯別字、異體字及句讀問題，經筆者仔細考慮後並參考出版社的用字原則，在校訂時逕改；除有必要，不另說明。

（八）原劇本中部分唱詞附工尺譜，本書從略。

（九）小曲的斷句：小曲唱詞原無句讀者，筆者按句意斷句，方便讀者閱讀。

（十）曲文上下句標示原則為：

（1）梆王、口古的上下句：上句指唱詞句末押韻字為仄聲，下句指唱詞句末押韻字為平聲；上句末標以「○」號，下句末標以「○○」號。

（2）南音的上下句：上句指用陰平聲作結，下句指用陽平聲作結，都要押韻。南音上句末標以「○」號，下句末標以「○○」號。

（3）木魚的上下句：上句指用陰平聲作結，下句指用陽平聲作結，都要押韻。木魚上句末標以「○」號，下句末標以「○○」號。

（十一）筆者為所有唱詞介口加上獨立編號，方便引用或表述。各獨立編號稱為「唱詞序號」。

（十二）註釋中提及或引用《幽閨記》者，即指見刊於《六十種曲》的《幽閨記》；提及或引用《拜月亭記》者，即指世德堂本《新刊重訂出相附釋標注月亭記》。

# 《雙仙拜月亭》泥印本概述

《雙仙拜月亭》由唐滌生先生編劇，是吳君麗女士開山的首本，此劇由她擔綱的「麗聲劇團」（第五屆）於一九五八年一月首演。二〇〇四年吳君麗女士捐贈大批粵劇文物給香港文化博物館，捐贈文物當中，有《雙仙拜月亭》泥印本一種（編號：HM2003.31.3033），本卷以此為底本，進行校訂。

泥印本高二十厘米、闊十九‧五厘米，凡一百五十二頁（包括封面、封底、白頁），直紙直書，線裝，右揭書；其中包括五頁題為「《雙仙拜月亭》尾場插曲〈昭君和番〉（古調）」的工尺譜。各場曲文內容完整，字畫大致清晰。卷首內頁標示劇中十個角色，部分配對上演員名字：

蔣世隆：何非凡

王瑞蘭：吳君麗

秦興福：麥炳榮

89

蔣瑞蓮：鳳凰女

王　鎮：梁醒波

王老夫人：白龍珠

銀　紅：泥印本無記錄，證諸事實演員是金鳳儀。

卞柳堂：泥印本無記錄，賴宇翔選編的《唐滌生作品選集》（二〇〇七）說演員是歐（區）家聲；待考。

六　兒：泥印本無記錄，證諸事實演員是林錦堂（「堂」當時作「棠」）。

卞老夫人：泥印本無記錄，證諸事實演員是陳皮梅。

泥印本各場名目依次為：〈走雨踏傘〉、〈投府諧偶〉、〈抱恙離鸞〉、〈錦城觀榜〉、〈幽閨拜月〉、〈推就紅絲〉、〈雙仙疑會〉。泥印本第四場、第五場次序錯置；〈雙仙疑會〉則標示為「尾場」（即第七場）。七場名目與一九五八年一月七日《華僑日報》上的廣告內容略有不同，廣告標榜的「七場戲肉」是：〈走雨踏傘〉、〈投鎮諧偶〉、〈抱恙離鸞〉、〈投江遇卜〉、〈逼嫁拜月〉、〈強下紅絲〉、〈雙仙拜月亭〉。

# 第一場〈走雨踏傘〉賞析

蔣世隆偕妹瑞蓮難中相依，途中遇上結拜兄長秦興福，得知秦父因主張遷都，權臣乘機向君主進讒，秦家滿門遭抄斬。興福及時逃脫，正動身前往鎮陽縣偏僻的蘭園逃避緝捕；因與瑞蓮相愛，乃囑世隆在亂事稍息之時，攜妹到蘭園相聚。另邊廂尚書王鎮亦因軍務與妻女在途中分別，王老夫人與女兒瑞蘭相依上路。蔣氏兄妹、王家母女均在亂軍中與親人失散。世隆在曠野尋妹不獲卻巧遇與母親失散的瑞蘭，二人權認夫妻，相攜上路；瑞蓮尋兄不獲卻巧遇王老夫人，拜認為義母，一同登程。

「萬事起頭難」，要寫好一齣戲的第一場，一點都不容易。合理假設（重看者屬例外），觀眾對這齣戲是一無所知的，編劇有責任利用這一場交代、鋪墊、展示全劇的來龍去脈。元代的雜劇往往以「楔子」置首，其主要作用正是向觀眾交代故事情節之背景、原由，揭示故事起因。粵劇在傳統上不設「楔子」，但第一場仍要為觀眾交代全劇頭緒，讓觀眾能清楚掌握故事之背景。故事的背景簡單，則三言兩語便可以交代；故事背景複雜的話，則要看編劇的表達手段

了。《雙仙拜月亭》的故事背景就挺複雜，但唐氏處理得有條不紊，第一場甫落筆，即見「納須彌於芥子」的功力。唐氏把第一場分成兩大部分：一、交代男女主角的家庭背景，以及在兵荒馬亂中的處境；二、集中交代男女主角曠野相逢、權認夫妻而結伴同行的「奇遇」；輔以瑞蓮拜認王老夫人為義母的情節。歸納而言：第一部分「功能性」較強，而第二部分則「藝術性」較強。

唐氏以點睛之筆，先為幾位劇中人的性格或價值觀定調：蔣世隆與秦興福都認同「亂世不避嫌」；王鎮對獨生女管教極嚴，且輕貧重富；王瑞蘭唯父命是從，知書識禮。單就這幾個人物的性格而言，已是矛盾重重，劇情發展下去，勢必「火花四濺」。

這一場的第一部分，六位台柱先後亮相，氣氛熱鬧，尤其王鎮一家人出場，大鑼大鼓，又車又馬，可謂先聲奪人。唐氏筆鋒一轉，以「往日珠圍翡翠擁，今日煙樹屏山伴影單」兩句詩白承上啟下，為同一場的第二部分做好「清場」的工作，為「曠野奇逢」生旦重頭戲做好預備，轉折明快有力，乾淨利落。

這一場的第二部分以生旦相遇作為重頭戲。唐氏掌握得住南戲原有的喜戲主脈，明明劇情是戰亂中與家人失散，卻仍能「苦中作樂」，生旦對答妙趣橫生，觀眾看得開懷。世隆分明是認

同「亂世不避嫌」的，卻忽然向瑞蘭提出「別嫌之禮」，無非是要為難一下眼前人。瑞蘭由提議認兄妹到認父女再到後來權認夫妻，又由稱對方為「秀才」到輕呼「相公」，都隱含喜劇元素。

生旦入場後，接著是王老夫人與瑞蓮相遇。曠野間一老一少各有盤算，最終目的都是希望難中有人結伴上路。瑞蓮畢竟棋高一着，了解老人家心理，以退為進，終於得以拜認王老夫人為義母。人生的得與失，正是「禍兮福之所倚，福兮禍之所伏」，世隆兄妹與王老夫人母女，四人在戰亂中有失有得：他們同是失去了至親，但另一段「新關係」（夫妻、母女）卻又同時開始。

這一場，興福的一段中板頗值得注意。這一段以敍事為主的唱詞，兔起鶻落，把秦家滿門被抄斬、興福潛逃的前因後果以及欲去還留的矛盾心情，交代得既有層次又異常清楚。利用唱詞敍事，往往要比抒情或描寫的唱段更難討好。以敍事為主的唱詞，要求思路清晰、節奏明快、交代清楚。像這段中板，先寫國事，即敵兵入侵：「天子未離京，戰和難取決，誰知鐵馬已叩榆關。」再講家事，即秦家遭讒謗而被抄家：「一語竟焚身，讒臣施陷害，七十口刀下屍橫。」最後才交代私事，即因要潛逃迫於要對愛侶隱瞞實情：「幸我逃亡腰未斬，描容追捕亂離間。欲聚私情無肝膽，情到傷心別離難。千般愁，萬般慘，千拜百拜拜金蘭。非是王魁情懶散，怕露風聲起波瀾。」極有層次，最後為唱段作總結：「癡兒女，誰個不多情，只怕多情反累

飄零雁。」觀眾聽來容易理解。而「爽中板」節奏亦明快，既配合了逃難情急匆促的氣氛，亦避免觀眾感到沉悶。

此外，這一場的兩段小曲也安排得巧妙。「曠野奇逢」包括世隆瑞蘭相遇及王老夫人瑞蓮相遇，兩段戲的情節框架基本相同，都是安排兩個不相識的人在曠野遇上，對答間其中一方以退為進，而另一方則主動順從，最終是開始了一段新關係，結伴上路。在編排上刻意重複，觀眾既容易掌握劇情，又同時因這富戲劇性的重複而發出會心微笑。唐氏為這兩段戲分別平行地加插了兩支小曲，一支是〈楊翠喜〉，另一支是〈雙星恨〉。世隆和瑞蘭在曲中對答，另在音樂的「過序」中以小量口白補充必要的信息，整支小曲聽起來又活潑又悅耳。至於〈雙星恨〉則由瑞蓮主唱，王老夫人安排在音樂的「過序」以簡單口白向瑞蓮提問：「咁你亞哥呢？」下開瑞蓮自報身世的唱詞；老少一説一唱，明快達意。

在「做」方面，這一場的搶傘和留傘都值得注意。「唐拜月」的「搶傘」並不是生旦的對手戲。生旦對手演的，是仿《陳三五娘》的名段「留傘」，唐氏在劇本中的指示是「瑞蘭食住跟過衣邊留傘，再過雜邊，再過衣邊，拉住雨傘一拉兩拉三拉，世隆一鬆手，瑞蘭再蹼地」，還叮囑演員「自度」：「留傘有規定的舞蹈形式，請君麗參考〈益春留傘〉與凡哥度妥。」「唐拜月」

94

的「搶傘」與「留傘」已很少有劇團排演，流行的做法一般是換演譚青霜的版本。附帶一提：賴宇翔選編的《唐滌生作品選集》（二〇〇七）「唐氏劇作劇情介紹」錯誤移植了「譚拜月」中「二人情愫漸生，互相試探。瑞蘭把金釵放在地上，假意說遺失金釵，請世隆代為找尋，世隆拾得金釵，瑞蘭以之相贈，互訂婚盟」的情節；其實「唐拜月」是沒有「金釵定情」的。

唱詞中一處小問題，頗值一記。序號37唱詞王鎮訓女（瑞蘭）時有「瓜田李下須防範」之語，但第二場瑞蘭卻問世隆「乜嘢叫做瓜田不納履，李下莫修容」（唱詞序號201）；前言後語有明顯犯駁。王鎮唱詞或可酌改為「登徒浪子須防範」。

95

# 第一場：走雨踏傘

〔佈景説明：曠野驛衙景。衣邊角佈小驛衙，有門口可出入，驛街旁近正面有桃花一枝伸出路口；雜邊角近正面佈大驛衙，有門口可出入；衣雜邊台口佈滿柳樹，遠景有田舍，遠山叢林，叢林預備著火；衣邊驛衙掛有簷前燈一盞。〕

1　【排子頭一句作上句[1] 起幕】

2　【擂戰鼓介】

3　【驛主從衣邊驛衙驚慌上介白杭】天子已遷都，人心亦懶散。長聞戰鼓聲，烽煙漸瀰漫。京華十室皆九空，齊到荒郊圖避難。車轔轔兮馬蕭蕭[2]，不論仕民和官宦。【戰鼓聲介】戰鼓聲，聲更猛，隱約微聞人叫喊。暫且避一回，以免遭塗炭。【下介】

4　【擂戰鼓、雁兒落介】

5　【仕民八九扶老攜幼衣雜邊上穿插奔竄過場】【收掘】

96

6【蔣世隆（攜書劍）、蔣瑞蓮（攜包袱雨傘）從正面閃閃縮縮上介】

7【世隆台口嘆息介花下句】風雨催人離故國，鄉關回望路漫漫[3]○○劫餘兄妹兩飄零，消瘦儒生殊不慣。

8【瑞蓮花下句】風吹雨濕衣襟重，繡鞋新破路難行○○戰鼓頻敲倩女魂，笳聲吹破儒生膽。

【白】唉吔，我好怕啫哥。

9【世隆口古】唉，瑞蓮，怕亦係要走，唔怕亦係要走嘅叻，我之不守神魂，並不是戰鼓頻催，乃是心情慘淡。

10【瑞蓮一才愕然介口古】吓，亞哥，人逢亂世，除咗逃生之外，重有乜嘢想呢，除咗戰鼓驚魂之外，重有乜嘢值得你意亂心煩○○

11【世隆口古】唉，瑞蓮，唔通我嘅心事連你都唔知咩，第一，父母靈柩在堂，未曾殮葬，第二，我服制在身，未能赴考，第三，唉，瑞蓮，到今日我最親最愛嘅，就莫如一個妹叻，見你婚事未諧，怕只怕會一朝離散[4]。

12【瑞蓮重一才慢的的羞介口古】亞哥，你咁錫我，我唔應該再瞞，我同秦侍郎個仔秦興福，雖未曾談婚論娶，早已誓海盟山○○

【世隆一才恍然白】哦，秦興福與我曾有八拜之交，瑞蓮你可算眼光獨到叻。【花下句】可惜盛世鴛鴦逢劫亂，鵲橋未架已摧殘○○得逃亡處且逃亡，你見否蒼蒼暮色黃昏晚。○拉瑞蓮欲下介】

【瑞蓮哀叫介白】唉吔，亞哥，我唔行得叻，亞哥，【花下句】鞋破血流難起步，衣濕何堪夜雨攔○○驛衙權且度一宵，取暖唯求一餐飯○【與世隆向衣邊欲叩門介】

【秦興福內場瘋狂叫白】瑞蓮。【力力古上介】

【瑞蓮一見福即衝前執手白】秦郎。【回首見隆差介】

【興福口古】瑞蓮，【介】蘭弟，【介】所謂亂世不避嫌，我到今日已經不拘禮節，我同你嘅事，相信你已經話咗俾你亞哥知，我共你嘅情緣，匆忙中，恐怕難以盡傾一日。

【世隆通氣介口古】哎，哎，係嘅，係嘅，亂世中，何必避嫌呢？瑞蓮，你陪亞興福係處傾吓，我入去驛衙之內，租定房間○○【欲行介】

【興福連隨叫住白】蘭弟，【介】【口古】你唔好行住，不如等亞瑞蓮入去租房啦，因為我有幾句説話，想急於同你講，去啦，瑞蓮，逆旅人多，租賃萬難怠慢。

【瑞蓮不歡介口古】唉吔，做乜也係要我去啫，須知話偏多，時更短，你都絕唔體悉我心裏便

捨割艱難（嘅）○○【嬲爆爆推門入衣邊下介】

【世隆笑介白】蘭兄，你錯叻。【花下句】憐香應解花零落，何以你絕無一語慰紅顏○○惜玉應憐玉碎心，萬不能把海誓山盟全丟淡○

【興福慘然白】唉，蘭弟，你唔知嘅叻。【一看左右無人拉隆台口詩白】可憐我雙手撐開生死路，一身跳出虎狼關。[5]【禿頭爽中板下句】天子未離京，戰和難取決，誰知鐵馬已叩[6]榆關○○我父本忠良，乞主辭廟[7]遷都，以免生靈塗炭○一語竟焚身，讒臣施陷害，七十口刀下屍橫○○【七字】幸我逃亡腰未斬○描容追捕亂離間○○欲聚私情無肝膽○情到傷心別離難○○千般愁，萬般慘○千拜百拜拜金蘭○○非是王魁[8]情懶散○怕露風聲起波瀾○○【花】癡兒女，誰個不多情，只怕多情反累飄零雁○【急白】蘭弟，蘭弟，離呢處八十里外鎮陽縣，有一所蘭園，田舍荒蕪，乃是我娘家，舊業，無人知曉，我而家趕住去暫避一時，等烽火稍為停息之後，你帶埋瑞蓮嚟搵我啦，[9]【急走幾步再回頭】蘭弟，在你未到鎮陽之前，千祈唔好將我嘅事對瑞蓮講，淑女口疏，怕只怕反惹殺身之禍。【正面急下介】

【世隆目送興福入場搖頭嘆息介】

【瑞蓮食住上介白】亞哥，亞興福……【包一才】

25 【世隆食住一才大驚以手揞蓮口介】

26 【瑞蓮口古】亞哥，做乜嘢啫，叫吓都唔得咩，半句說話都未同我講過啫，就唔見咗叻，【悲咽】一念到聚少離多，不禁淒然欲喊。【埋怨白】叫吓都唔得。【雙】

27 【世隆口古】唉，瑞蓮，唔係話唔得，不過你係黃花閨女，當街當巷叫男人名，俾人見到會醜你啫，我包管你哋有重逢之日，不過咁嚿，妹，你萬不能喺人前提起佢姓名三字，【一才】你記住叻，我呢句說話，絕非等閒○○

28 【瑞蓮破涕為笑介白】哦，哦，總求有相見之日就得啦，我聽晒你話吓，哥【與世隆入衣邊下介】

29 【內場鳴鑼喝道聲介】

30 【四旗牌、四家丁、兩香車載王老夫人、六兒 10（同車）、王瑞蘭先上介】

31 【王鎮打馬上台口中板下句】輕騎攜眷出榆關○○樹大招風防賊患。更逢雨阻暮雲攔○○【花

32 【王老夫人、六兒、瑞蘭下香車介】先把女眷安排，然後把戎機參贊。【下馬】

33 【王鎮口古】夫人，我呢次一不用家人，二不帶梅香，無非係想避人耳目，為你母女二人著

想啫，我送咗你哋嚟呢處之後，我要趕住去西營報到，軍務在身，難於偷懶。

【王老夫人口古】相公，你去啦，我認為呢處都唔係幾穩陣嘅，呀，我記起叻，離呢處八十里外，就係鎮陽縣，我有一個家姐[11]嫁咗姓卞嘅，呢，就係嗰個卞知縣呀，不如我兩母女暫時投靠，諒不至開口靠人難○○

【王鎮重一才不歡介口古】我係堂堂一個尚書，你姐夫[12]係區區一個知縣，上下不配，而且素無來往，又點可以降貴紆尊呢，夫人，呢處離城百里，我認為點都唔會有兵災之患。

【瑞蘭口古】亞媽，亞爹既然唔歡喜我哋去投靠姨媽，咁我哋唔係唔好去囉，雖然兵荒馬亂，所謂善保其身者，諒不至慘受摧殘○○

【王鎮重一才慢的的向瑞蘭關目一輪介白】瑞蘭，兵荒馬亂，離合由天，你正話話[13]善保其身，令我有所顧慮，我臨行嘅時候，有幾句說話要吩咐你，你聽住。【乙反木魚】你是千金莫被人侵犯。瓊枝更莫被人攀○○瓜田李下須防範。曠野無人莫獨自行○○緹縈女[14]，守身如玉人人讚○桑間婦[15]，白璧蒙污有鬼爭（咩）○○別時碧玉光猶燦○好應該抱樸含真[16]待父還○○

【瑞蘭重一才慢的的羞跪介花下句】此身縱非連城玉，也曉存貞不辱尚書銜○○生長黃堂太

守家，又點敢桑間濮上多流覽。

39 【王鎮點頭稱許介】

40 【王老夫人扶起蘭悲咽花下句】女呀，父教雖嚴心實愛，好應字字記心間○○畫角聲催細柳營[17]，莫敍家常把時光阻晏。【悲咽白】相公，你帶埋六兒去啦，一來逆旅之中，我母女難於照顧，二來六兒雖非親生，亦是螟蛉[18]，倘若有不測風雲，佢亦勉強可以代宗祖繼承香火，六兒，你跟你亞爹去啦，【向旗牌、家丁、香車】你哋各自逃生罷啦。

41 【旗牌、家丁、香車卸下介】

42 【六兒哭泣介白】我去叻媽，我去叻家姐。

43 【王鎮快點下句】軍務纏身逗留難○○揚鞭不顧離愁慘。【與六兒打馬向衣邊台口下介】

44 【王老夫人黯然詩白】唉，往日珠圍翡翠擁，

45 【瑞蘭詩白】今日煙樹屏山伴影單。【扶王老夫人雜邊角驛衙下介】

46 【風起落雨介】

47 【打初更介】

48 【擂戰鼓內場喊殺聲介】

49　【《雙飛蝴蝶》排子，宋兵分衣雜邊上「雙龍出水」介】

50　【世隆、瑞蓮、甲驛長、王老夫人、瑞蘭、乙驛長各攜雨傘包袱食住排子分邊上，與宋兵穿三角過位，宋兵過位時搶去每一個人手上雨傘（除世隆一把未被搶去），世隆、瑞蓮、王老夫人、瑞蘭逐個沖亂位分台口底景四角入場，此介口是崑戲最著名的〈拜月亭搶傘〉舞蹈，切勿度好，[19]（發揚傳統藝術便在此處）】

51　【宋兵跟住沖下介】【排子收掘】

52　【鑼邊風起底景落雨、遠山烽火起，全場換紅色燈光】

53　【快沖頭世隆張開雨傘從底景雜邊角上介白】瑞蓮，【京叫頭】瑞蓮，【介】瑞……【氣喘叫不出】……瑞……亞瑞……

54　【瑞蘭內場應白】吓……吓……我喺處，就喺。

55　【世隆重一才抹汗白】啊，安樂晒【長花下句】玉石兩皆焚，兄妹俱離散，兵荒馬驟齊搶傘，難分地北與天南，雨打黃沙遮淚眼，旌旗猶似喚魂幡○○幸然骨肉未化離，應我一聲愁盡減○【喘叫白】瑞蓮，咳咳……蓮字閉口……叫唔響……亞瑞……亞瑞……亞瑞……【見天晴收傘介】

56　【瑞蘭內場應白】嚓叻。【快沖頭，以袖遮面一路震上介】

【世隆一見誤為瑞蓮先鋒鈸上前執瑞蘭急白】死裏逃生，謝天謝地，就此走走走【包三才挽瑞蘭手欲下介】

【瑞蘭一望愕然驚叫一推掩門四古頭雙扎架跌地介】

【世隆重一才愕然驚叫白】乜你唔係瑞蓮？

【瑞蘭驚喘白】你唔係亞媽？【起〈楊翠喜〉唱】嬌羞驚欲喊，見書生，誰令應聲錯做了投懷燕，將我高呼夜雨間，素昧平生焉知姓字，叫喚再三，是否輕佻漢，乘賊患，【白】我都唔識你嘅，

【世隆接唱】我高叫瑞蓮，備嘗亂世慘，力喘聲細，儘狂聲高呼喊，【序白】姑娘，我高聲叫瑞蓮，瑞蓮係叫我個妹啫，【介】瑞蓮，瑞蓮……

【瑞蘭恍然白】哦，原來秀才令妹叫瑞蓮，【接唱】差了一個名詞變幻，聽錯一句情難怠慢，你叫瑞蓮，痛弱女悲分散，妾身稱瑞蘭，

【世隆恍然接唱】哦，相差一絲間，瑞蓮妹一朝散落，散落隻身單，似花飄野外逢劫難，【哭泣介】

【瑞蘭亦悲咽接唱】不見慈祥白髮娘，卻遇見流浪漢，堪嘆兩不相關。【哭泣介】

65 【世隆白】唉，怪不得話差之毫釐，失之千里，姑娘不見了令堂，儒生不見了舍妹，骨肉兩關情，儒生告退。【欲下介】

66 【瑞蘭急叫白】唉吔，秀才，【略羞介】你而家去邊處啫？秀才。

67 【世隆作急忙狀介禿頭花下句】急急忙忙重追索，奔奔撲撲覓雲鬢○○顛顛戀戀兩徘徊，悲悲切切尋妹返○【夾雨傘先鋒鈸過衣邊企定漫無目的，再過雜邊，再返衣邊，如是者三次介】

68 【瑞蘭食住跟過衣邊留傘，再過雜邊，再過衣邊，拉住雨傘一拉兩拉三拉，世隆一鬆手，瑞蘭再跌地哀叫白】秀才……【花下句】臨危顧不了羞和恥，斂盡羞顏化淚顏○○救奴殘喘免災危，結草啣環[20]答謝你同憂患○【留傘有規定的舞蹈形式，請君麗參考〈益春留傘〉與凡哥度妥】

69 【世隆白】姑娘請起。【扶起介】

70 【瑞蘭以袖掩面泣介白】秀才救我。【琵琶伴奏攝小鑼介】

71 【世隆這個台口介白】適才驚魂未定，更值月被雲遮，隱約間只見佢身才[21]甚美，只覺佢談吐溫柔，未能看清容貌，簷前有半滅殘燈，待我哄她一哄。【介】呀，姑娘，你正話講，失

落了白髮慈娘，呢，遠遠有一位婆婆黑影，唔知係唔係令壽堂呢？

72 【瑞蘭狂喜白】吓，喺邊處？

73 【世隆故意行埋衣邊燈下白】呢，喺小巷。

74 【瑞蘭行埋燈下介白】喺邊處？

75 【世隆重一才慢的的驚艷介】

76 【瑞蘭一望兩望仰首問介白】喺邊處啫？秀才。

77 【世隆情不自禁白】妙啊！

78 【瑞蘭一羞掩面白】呸！【背身而立介】

79 【世隆台口白】天生麗質，曠野奇逢，想是良緣天賜……好，等我嚇佢一嚇……【作狀介】

80 【瑞蘭食住一才連隨撲埋哀叫白】秀才，我怕……唉吔，唉吔，【長二王下句】墓門開處鬼離山，【包一才介】

81 【世隆續唱】閃閃泉燈千萬盞，血腥隨雨至，燐火22逐風橫，隔岸啼猿，叫得人喪膽，【包一才故作打冷震狀介】

82 【瑞蘭食住一才大驚白】你帶我走啦，秀才……

106

【世隆續唱】渡江泥馬[23]，欲保自身難，則怕你纖腰欲折無從挽，弓鞋細碎渡不過萬水千山○○儒生頗有惜花情，只是愧無惜花膽○【在地上欲拈起雨傘介】

【瑞蘭食住以足踏傘嬌嗔白】秀才，你都未曾讀過書嘅……

【世隆白】咦，秀才那有未曾讀過詩書之理？

【瑞蘭乙反長二王下句】你未到參禪學閉關，未向詩書多流覽，枉戴儒巾涉文壇。漢鍾離[24]恤寡憐孤，人詠讚。韓湘子月明度柳翠[25]，列仙班，觀音救世，尚把楊枝散，蔡中興修橋補路[26]，方便人行○○豈無惻隱之心，未應把人情看冷○

【世隆白】姑娘，你只知道有惻隱之心，又知唔知道有別嫌[27]之禮呀，【反線中板下句】誰無惻隱心，禮教存區別，有心憐寡女，無奈我是孤男○○孤男寡女不同房，焉可同行渡山崗，最怕把關人，當我是淫邪犯○【包一才】

【瑞蘭食住一才白】把關人又點會問我哋呢？

【世隆滋油白】如果問呢？

【瑞蘭為難介白】咁話俾佢聽我哋係兄妹唔係得囉。

【世隆續唱曲】豈有兄妹不同音，人說骨肉形相近，你一張鵝蛋面，我相貌極平凡○○你天

生柳葉眉，我眉如濃墨染，若遇亂軍盤，驚破才人膽。【包一才】

92 【瑞蘭食住一才白】認兄妹唔得，唔啱認父女啦？

93 【世隆一笑接唱】兩鬢未微蒼，雖是不同相貌，論年齡天生一對，淑女才男○○【花】認兄妹不相宜，認父女不相登，同行怕被人疑幻。

94 【瑞蘭嬌嗔白】唉，認兄妹唔得，認父女又唔得，咁就冇得認吖。

95 【世隆俏皮白】有一樣都怕認得嘅......

96 【瑞蘭負氣白】唔得，唔得。

97 【世隆白】唔得，唔得，儒生就去得......【作欲下介】

98 【瑞蘭嗯然白】唉吔，秀才......【花下句】茫茫路遠兵荒地，【一才】又點怪得孤男寡女不同行○○倉卒何堪計短長，【一才】不若權......權，

99 【世隆問白】權......權乜嘢？

100 【瑞蘭頓足嬌羞接花上句】權......權......權認夫妻，便可無忌憚。

101 【世隆白】哦哦哦......好一個權認夫妻，駛得，駛得，就此起行。【介】【琵琶小鑼介】

102 【瑞蘭羞答答離開，世隆隨行介】

【世隆一才企定不行介花下句】幾見有夫婦同行離百步，【一才】

103

【瑞蘭食住一才急行貼埋世隆身旁介】

104

【世隆一望認為不滿介續花下半句】幾見素手未肯把郎環。○

105

【瑞蘭無奈以手穿挽世隆臂介】

106

【世隆花】謝天謝地謝神靈，降下妻房與我同憂患。【白】如此說，娘子請，

107

【瑞蘭羞不可仰細聲白】秀才請，

108

【世隆搖頭白】如此稱呼，不是夫妻，

109

【瑞蘭負氣尖聲白】唉吔，相公請……

110

【世隆哈哈笑介輕扶瑞蘭衣邊下介】<sup>28</sup>

111

【二更介】

112

【王老夫人拈老枯樹枝作拐杖內場叫白】瑞蘭，瑞蘭……【快沖頭上介白】瑞蘭，【京叫頭

113

女兒【介】瑞……【氣喘叫不出】……瑞……亞瑞。

114

【瑞蓮內場應白】吓……我喺處……就嚟……

115

【王老夫人重一才台口白】啊，謝天謝地。【花下句】烽煙險把親情斷，蒼蒼白髮淚汍瀾。○○

幸然弱女未夭亡，老眼昏花重望盼。【喘叫白】瑞蘭，咳咳……氣不足……叫唔響……亞

瑞……亞瑞……

哥……

116　【瑞蓮內場應白】嚟吻……【云云垢面蓬頭從正面底景上介喊白】亞哥，亞哥，我好慘呀，

117　【王老夫人重一才慢的的愕然白】吓，乜你唔係我個女瑞蘭呀？

118　【瑞蓮喘介白】吓，乜你唔係我亞哥咩？【哭泣介】

119　【王老夫人白】我叫我個女亞瑞蘭啫，小姑娘，你個名都係叫瑞蘭咩？【哭泣介】

120　【瑞蓮悲咽唱〈雙星恨〉】我並非叫瑞蘭，災禍太慘，遭遇太慘，弱女姓蔣叫瑞蓮，相差相

差了毫釐，錯認婆婆當親生，

121　【王老夫人插白】咁你亞哥呢？

122　【瑞蓮續唱】爹媽去世後，撇下了兩兄妹，乞春風拂檻，烽煙拆散，兩個分東南，弱女孤單

再活難，並冇親疏倚靠難，亂世滄桑，那堪再戀棧，【痛哭介】

123　【王老夫人亦哭介】

124　【瑞蓮續唱】乞借款預買棺，免瑞蓮餓斃，屍覆野間。

【王老夫人悲咽白】唉，小姑娘，估話我淒涼，原來你重淒涼過我。【長花下句】骨肉痛仳離，母女遭離散，流淚眼看流淚眼，錯認蓮香作瑞蘭，姑娘莫作輕生慘，望得天佑明珠合浦還○○巷口烽煙蔽頹牆，撥開雲霧狂聲喊。【分邊狂叫白】瑞蘭，瑞蘭呀……亞瑞……

【瑞蓮顧影驚慌叫白】老夫人，【介】夫人……

【王老夫人行過離邊並不理會介】【琵琶伴奏攝小鑼】

【瑞蓮台口白】唉，孤零寡女，倘若少個人陪，重點能夠有求生之望呢？呢個白髮婆婆，對我又唔啾唔睬，好，等我嚇佢一嚇……【作狀介】唉吔，唉吔，【長二王下句】隱約微聞鬼叫關，【包一才介】

【王老夫人連隨從離邊撲埋白】唉吔，小姑娘，我怕……

【瑞蓮續唱】劫後寧無冤鬼喊，閻王三百票，人世萬屍橫，驚見鬼影幢幢，哭別在陰陽站，

【包才故作打冷震介】

【王老夫人食住一才大驚介白】你帶我走啦，小姑娘……

【瑞蓮接唱】我係渡江泥菩薩，難把老弱再扶攙，夫人稍斂離愁慘，吉人大相，總有個合浦珠還○○陌路不相憐，撲索狂聲叫喊。【仿王老夫人動靜分邊叫白】亞哥，亞哥……

【133】【王老夫人顧影驚慌白】姑娘，【介】小姑娘……【介】

【134】【瑞蓮行返雜邊並不理會介】【琵琶伴奏攝小鑼】

【135】【王老夫人台口白】唉，風前燭影，倘若少個人陪，重點能夠有求生之望呢？嗰一個小小香鬢，對我又唔啾唔睬，【介】又係嘅，一非親，二非故，人哋又點肯多添累贅呢？唉，我失咗一個女，不如認番一個女，瑞蓮，瑞蓮，你埋嚟啦。

【136】【瑞蓮行埋作狀白】你叫瑞蘭，抑或叫瑞蓮呀，【介】哦，夫人，你叫我喇咩，我以為你唔喺我咯。

【137】【王老夫人口古】瑞蓮，你唔好叫我做夫人叻，不如叫我做亞媽罷啦，母女相依，也好共同憂患。

【138】【瑞蓮一才暗喜故意作狀口古】唉吔，唔制，唔制，叫吓有乜好呢？我冇咗個亞媽，得番個亞媽，最怕叫得親親熱熱嘅時候，擺脫艱難。○○

【139】【王老夫人苦笑介白】瑞蓮，你今年幾歲呀？

【140】【瑞蓮白】我十九歲嘅叻，唔細叻。

【141】【王老夫人口古】瑞蓮，你估叫吓就算喇咩，我將你認做親生之女，就算將來見番亞瑞蘭，

都一樣叫你做家姐，富貴時有福同享，落難時，就有粥食粥，有飯食飯（喺啦）。

【142瑞蓮一才暗喜故意作狀介口古】真嘅？唉吔，都係唔好嘅，見夫人一派雍容，非富則貴，而我呢，荊釵裙布，未敢高攀○○

【143王老夫人反露著急介白】唉，瑞蓮，我叫得你認，就唔怕認，認啦，認啦。

【144瑞蓮白】母親大人在上，小女瑞蓮叩頭。【介】【花下句】媽呀，歧路難行你須仔細，有女相依又那怕夜漫漫○○行一步，一攙扶，問暖噓寒難怠慢。

【145王老夫人白】乖，叻女。【花下句】飄零不顧生和死，再返京師覓巢還○○【同下雜邊介】29

〔落幕〕

註釋

1 撰寫曲詞一般以上句起，以下句結束。唐滌生習慣由下句起，因此每每以「排子頭」或「銀台上」代替上句，以符合撰曲「上起下收」的要求。

2 「車轔轔兮馬蕭蕭」：語出杜甫〈兵車行〉：「車轔轔，馬蕭蕭。」「轔轔」泥印本作「燐燐」，諒誤。

3 「風雨催人辭故國，鄉關回望路漫漫」，語出《幽閨記》第十三齣：「風雨催人辭故國，鄉關回首暮雲迷。」

113

4 這段口古的主要信息取材自《幽閨記》第十一齣:「(生)妹子,你不知道我有三件事在心,所以不樂。(小旦)那三件?(生)第一件,父母靈柩在堂,未曾殯葬;第二件,我服制在身,難以進取;第三件,你我年紀長大,親事未諧。以此不樂。」按:「生」是世隆,「小旦」是瑞蓮。服制在身:守孝的意思。

5 雙手撐開生死路,一身跳出虎狼關。語出《幽閨記》第五齣:「雙手擘開生死路,一身跳出是非門。」

6 這段爽中板的曲意取材自《幽閨記》第六齣:「今有當朝陀滿丞相阻當鑾駕,朝廷大怒,將他滿門良賤,盡皆誅戮,只走了陀滿興福一人。奉上司明文,遍張文榜,畫影圖形。十家為甲,排門粉壁,各處挨捕。」

7 辭廟:即辭別國家的祖廟,就是「遷都」的意思。

8 王魁:王俊民,山東萊州人,宋仁宗嘉佑六年(一○六一年)狀元。因科場奪魁,故又稱王魁。民間故事相傳王魁負桂英,後人輒以「王魁」為負心漢的代名詞。

9 娘家:是指興福母親的舊家業,非指婆家。

10 六兒:泥印本作「八兒」,諒誤。

11「家姐」泥印本作「妹」,諒誤,筆者據唱片本改訂。互參第五場王鎮對夫人說「原來新科狀元之父,就係以前鎮陽知縣,你個死鬼姐夫呀」,王老夫人對王鎮說「你一世做人,都睇我哋嘅窮姊妹唔起,嫌我姐夫係芝麻綠豆官」;又第六場卞老夫人說「老身與相國夫人,本是嫡親姊妹,可惜你哋義父在生之日,官職微小,我個妹夫就連冷眼都睇我一下」;又第七場卞老夫人對王鎮夫婦說「二妹、妹夫,乜你哋嘅處咩」。可證卞老夫人是姊,王老夫人是妹。

12「姐夫」泥印本作「妹夫」,諒誤,筆者據唱片本改訂。相關理據見上。

13 此句泥印本原作「你正話善保其身」,句意欠完整,今補一「話」字。

14 緹縈:緹縈因其救父而聞名,唱詞借指潔身自愛的女子。

15 桑間婦:桑間、濮上,古代衛地名,為當時青年男女幽會、唱情歌的地方。《漢書》:「衛地有桑間濮上之

阻，男女亦亟聚會，聲色生焉。」桑間婦，指女子與男子幽會。

16 抱樸含真：道家主張人應保持並蘊含樸素、純真的自然天性，不要沾染虛偽、狡詐而玷污、損傷人的天性。陶潛〈勸農〉：「傲然自足，抱樸含真。」唱詞借指淑女自愛保持貞操。泥印本作「抱璞含嗔」，諒誤。

17 細柳營：漢朝周亞夫為將軍，駐軍細柳，以防備匈奴侵擾；後人以「細柳營」或「柳營」借指軍營。

18 螟蛉：即養子。蜾蠃常捕捉螟蛉來飼養其子，古人誤以為蜾蠃養螟蛉為己子，後因稱養子為「螟蛉」。《詩經·小雅·小宛》：「螟蛉有子，蜾蠃負之。」

19 「切勿度好」，按上文下理應是「要度好」而非「不要度好」的意思。

20 結草啣環：「結草」，指魏顆救父妾，而獲老人結草禦敵的故事。比喻死後報恩。典出《左傳·宣公十五年》。「啣環」或作「銜環」，用楊寶救黃雀，後得黃衣童子以四枚白玉環相報的典故；比喻報恩。典出南朝吳均《續齊諧記》。「結草銜環」比喻至死不忘感恩圖報。

21 身才，即身材。

22 燐火：又作「磷火」，俗稱「鬼火」。舊傳為人畜屍血所化，實為動物屍骨中分解出的磷化氫的自燃現象。

23 渡江泥馬：清代話本小説《岳家將》第二十回有「夾江泥馬渡康王」的傳説故事，話説康王（趙構，即後來的宋高宗）被金兀朮追殺，幸得「崔府君神廟」泥馬顯靈相助，順利渡江，避過一劫。唱詞此處只用「渡江泥馬」的字面意思，蓋世隆以渡泥馬自喻，有「自身難保」之意。

24 漢鍾離：即鍾離權，八仙之一。

25 韓湘子月明度柳翠：韓湘子，八仙之一；「月明度柳翠」卻與韓湘子無關。元雜劇和馮夢龍《古今小説》卷二十九都有〈月明和尚度柳翠〉的故事，「月明」是故事中和尚的法號。

26 蔡中興修橋補路：北宋蔡中興樂善好施，常作修橋築路之事。當時洛陽橋破爛，行人過之諸多不便，

28　27

27　別嫌之禮：辨別淆雜的事物，為避嫌疑。《禮記‧禮運》：「禮者君之大柄也，所以別嫌明微，儐鬼神，考制度，別仁義。」

28　蔡氏發大願籌款修橋；精誠所至，觀音化銀相助，洛陽橋終得以建成。

唱詞編號53-111蔣王曠野奇逢情節，取材自《幽閨記》第十七齣：「【金蓮子】（旦上）古今愁，古今愁，誰似我目下這樣愁？聽軍馬驟，聽軍馬驟，人亂語稠。向深林中逃難，恐有人搜，（下）【前腔】（生上）百忙裏散失，差了路頭。尋妹子不見，教我怎措手？瑞蓮！（旦內應科。生）神天佑，神天佑，這答兒是有親骨肉。見了向前走，瑞蓮，瑞蓮！【菊花新】（旦應上）你是何人我是誰？（生）應還應，呀，見又非。（旦）將咱小名提，進前去問他端的。我只道是我母親，元來是個秀才。（生）我只道是我妹子，元來是一位娘子。（旦）呀，你不是我母親，如何叫我？（生）我自叫我妹子瑞蓮，誰來叫你？【古輪臺】（旦）自驚疑，相呼厮叫兩相回。（旦）瑞蘭和先輩不曾相識。（生）瑞蓮名兒本是卑人親妹。不知娘子因甚到此？（旦）妾因兵火急，離鄉故。（生）娘子如何獨行？（旦）母子隨遷往南避，中途裏差池，因循尋至。秀才在何處不見了令妹？（生）喊殺聲，各各逃生，電奔星馳。中途裏差池，偶逢伊。應聲錯，偶逢伊。娘子不見了母親，小生不見了妹子。正是兩人錯意，一般煩惱兩心知。【前腔】（生）名兒應錯了自先回。（旦）秀才那裏去？（旦）急急便往跟尋，豈容遲滯。（旦）事到如今，事到頭來，怎生惜得羞恥。（拜科）秀才念苦憐孤，救奴殘喘，帶奴離此免災危，我也不忘你的恩義。（生）娘子，你方才説不見了令堂，遠遠望見一位媽媽來了。（旦回頭科）在那裏？且待我唬他一唬。娘子不見了。大色昏慘暮雲迷。（旦慌科）秀才，帶奴同行則個。（生）眼見得落便宜。（生近看科）曠野間，曠野的見獨自一個佳人，生得千嬌百媚。況又無夫無婿。（生）娘子差矣，我自家妹子尚且顧不得，怎帶得你？（旦）自親妹不見影，自親妹不見影，他人怎相庇？（旦）秀才，你讀書也不曾？（生）秀才家何書不讀覽？（旦）書上説道『惻隱之心，人皆有之。』既然讀詩書，惻隱心怎不周急也？（生）你只曉得有惻隱之心，那曉得有別嫌之禮？我是個孤男，你是寡女。

廝趕著教人猜疑。（旦）亂軍中，亂軍中，有誰來問你？（生）緩急間，語言須是要支持。【前腔】（旦）路中不擋攔，（生）路中若擋攔？（旦）路中若擋攔，可憐奴做兄妹。（生）兄妹固好，只是面貌不同，語言各別。有人廝盤問，教咱把共言抵對也？（旦）沒個道理。（生）既沒道理，小生自去。（旦）有一個道理。（生）怕問時卻怎麼，教咱把共言抵對？（旦）説不出來。（生）娘子，沒人在此，便説有何害。（旦）怕問時，權……。（生）怎麼又不説了？（旦）權説是夫妻。（生）恁的説方才可矣。便同行，訪蹤窮跡去尋覓。【尾】（旦）今日得君提掇起，免使一身在汙泥。（生）久後常思受苦時，（生）半路兄尋妹，（旦）中途母失兒。（合）情知不是伴，事急且相隨。」按：「生」是世隆，「旦」是瑞蘭。

唱詞編號 113-145 王老夫人與瑞蘭曠野相逢的情節，取材自《幽閨記》第十八齣：「【生查子】（老旦上）行尋行又尋。瑞蘭！（小旦內應科。老旦）遠遠聞人應。瑞蘭！（小旦應上）呼喚瑞蓮名，聽了還重省。【水仙子】（老旦）眼又昏，天將暝，趁聲兒向前廝認。（認科）我那兒，渾身上雨水淋漓，盡皆泥濘，生來這苦何曾慣經？（小旦）眼見錯，十分定。事無可奈，只得陪些下情。老娘，（合）你是高年人，怎生行得這山徑？瑞蓮款款扶著娘慢行。【前腔】（老旦）觀模樣，聽語聲。呀，你是阿誰便應承？枉了許多時，教娘苦相等。（小旦）非詐應。瑞蓮聽得名兒廝類，怕尋覓是我家兄。偶遇老娘如再生。（合前）【刮地風】（老旦）看他舉止，與我孩兒也不甚爭。小娘子，你可心肯？（小旦）奴家不見了哥哥，望老娘帶奴同行。（老旦）若則個。（老旦）事既如此，我就把你做女兒看承罷。（小旦）情願做小為婢身，焉敢指望做兒稱？（老旦）若得干戈寧靜，和你同往到神京。（小旦）謝深恩，感大恩，救取奴一命。（合）天昏地黑，迷去路程，就此處權停。（老旦）母為尋兒錯認真，（小旦）不因親者強來親。（合）愁人莫向愁人説，説與愁人愁殺人。」按：「老旦」是王老夫人，「小旦」是瑞蓮。

# 第二場〈投府諧偶〉賞析

世隆與瑞蘭到蘭園投靠興福，世隆欲偕駕好，瑞蘭大家閨秀，以無媒為拒。後得興福動之以情說之以理，並允作冰媒，一對假鳳虛凰終成真正夫妻。正巧王鎮回朝覆命路過鎮陽縣，夜投無店，乃在蘭園借宿一宵。

世隆與瑞蘭到蘭園投靠興福的情節，正好呼應上一場興福對世隆的叮囑：「離呢處八十里外鎮陽縣，有一所蘭園，田舍荒蕪，乃是我娘家舊業，無人知曉，我而家趕住去暫避一時，等烽火稍為停息之後，你帶埋瑞蓮嚟搵我啦。」針線緊密，劇情發展得很合理。

這場戲的重點在於交代世隆與瑞蘭的「夫妻」關係如何弄假成真，整場戲就在說服、辯駁、反對、接受中步步開展。世隆進取，以女方曾允權認夫妻為由，在同房一事上得勢不饒人。瑞蘭則矜持自重，雖不允無媒結合，但心情卻是矛盾的：「縱是雲英欲嫁郎，應有六禮三書迎彩鳳。」那是說，瑞蘭打從心底裏是喜歡世隆的，不允同房只是礙於禮教而已。既然襄王有夢神女有心，興福從二人爭執中加一句「女在外難承家教，將在外軍令難從」，對瑞蘭來說就很有

118

「説服力」。至於興福允作冰媒，也大大釋除了瑞蘭在違反禮教上的最大顧慮：「既有冰媒能作證，又怕乜嘢禮從義毀暫依從。」誠然，從純冷靜、客觀的角度分析，瑞蘭最終答允與世隆同房的決定是欠穩妥的；但觀眾不妨投入劇中設身處地想一想：蘭園中，世隆、瑞蘭、興福，三個都是有情人，因此在「愛情」這回事情上，想法相近，交流起來就很容易產生共鳴。

這一場戲仍不乏喜劇元素：興福「為人作嫁」自己卻好夢成空，而一對小情人對答亦見輕鬆諧趣。查《幽閨記》第二十二齣原有世隆、瑞蘭吩咐酒保安排臥榻的風趣關目，該段戲由生旦丑做對手戲，丑生盡情發揮其打諢的本領，生旦一個進取一個迴避，真是「有攻有守」，酒保夾在生旦之間，左右為難，十分惹笑。「唐拜月」〈投府諧偶〉也有這段好戲。唐滌生保留了南戲這滿有浪漫情趣的關目，足證他對《幽閨記》的喜劇元素和亮點掌握得極為準確。由於這關目在「唐拜月」中是生旦與小生對手，沒有丑角不能演得太誇張，唐氏就巧妙地讓生旦為自己的決定提供一些有趣的「理由」：世隆要求與瑞蘭同房同床，原因是「自己人唔駛鋪張叻」；瑞蘭堅持與世隆分房分床，理由是「百里奔波，劫後但求舒展」。這兩個表面上似乎成立的理由，在觀眾看來，其實都只是「藉口」而已。這一小段戲雖不能成為「折子」單獨演出，但以之鑲嵌在戲裏，卻十分矚目，對推演情節、營造喜劇氣氛，幫助都很大。

此外，生旦對唱的一段「慢板」中穿插了世隆解釋何謂「瓜田不納履，李下莫修容」的「浪裏白」，詳細地說明自己遭受嫌疑的為難處。時下劇團演出，多刪去這一段。其實這段解釋「瓜田李下」的對白，乃移用改編自南戲《幽閨記》第二十二齣的曲文。觀眾不妨細心一想，在現實中，相信一般觀眾都明白「瓜田李下」這個熟典的意思；但在戲劇中，唐氏卻保留南戲的安排，刻意讓知書識禮的瑞蘭問「乜嘢叫做瓜田不納履，李下莫修容」。戲曲的趣味往往在於能抽離現實，像上述兩段口白，刪去的話對劇情沒有影響，但「劇趣」就淡薄得多了。

瑞蘭在曠野原有「權認夫妻」之語，這是編劇預先安排的伏筆，到這一場世隆向瑞蘭求歡時才有呼應：「做夫妻，壞就壞在一個『權』字。」唐氏編劇針線緊密，滴水不漏，於此可見。

唐氏在安排一對新人送入新房後，由家院張千一句「門外有一官員，聲勢滔滔，欲借南園一用」轉而帶出緊張氣氛。官員來到，興福誠恐自己洩露了逃犯的身分，因此「唯有通傳相見，手按青鋒」，一時間劍拔弩張。及後知道官員只欲借宿，才放下心頭大石；蘭園內氣氛一時間又轉為輕鬆：「難得有情人成眷屬，笑望西樓燭影正搖紅。」如此安排一張一弛，引人入勝。按劇情安排，興福固然不知道借宿的官員就是蘭弟的「岳丈」，但觀眾卻心中有數，暗地裏為西樓上的一對小情人擔心：因為觀眾知道，一場尖銳、激烈的矛盾，將要在下一場展開。

# 第二場：投府諧偶

〔佈景説明：佈蘭園小廳連小樓內苑景。衣雜邊用綠柱及矮欄杆隔開內外；內，衣邊角用平台搭成小樓，有欄杆伴梯級可上落；衣邊小樓正面有圓窗紗簾，可望台口；雜邊為亭台樓閣，並有小轅門可出入；正面為矮紅牆綠瓦近衣邊小樓有柳樹，苑內種滿桃花，正面有橫檯櫈上有銀燭一支。作者另繪圖樣，煩塵影參考。〕

146 【張千企幕】

147 【排子頭一句作上句起幕】

148 【興福上介長二王下句】劫後空餘兩袖風，避世人歸桃花洞，蘭園驚弓鳥，何日化魚龍[1]，痛定方知離愁重，艷侶難尋夢寐中，恨無黃卷[2]將經誦，求得風塵兄妹，世外相逢○○鎮日借酒排愁，卻也愁難遣送○【譜子托白】自歸蘭園之後，改名換姓，化作翩翩濁世，誰識我是劫後哀鴻，在逃之犯，【介】記得屠城之日，我共世隆兄妹，曾經相會在曠野之間，當時

121

我對世隆告以行藏，殷殷囑咐，何以連天風雨，尚未見故人之面呢？張千，你挑燈到鎮陽巷口，若見有一男一女，狀如兄妹，你便火速回報，以慰相思，去罷。

149 【張千領命拈小燈籠下介】

150 【興福白】正是，落難人非陶學士[3]，愛蓮把酒月明中。【坐下自斟自飲介】

151 【張千挑燈力力古上介報白】回報爺爺，路上見一書生，有女同行，狀如兄妹，口稱姓蔣，特來投靠。

152 【興福一才驚喜白】哦，正在賞識蓮花，何期瑞蓮便到。【掃衣整冠作狂喜狀花下句】正恨客館荒涼無伴侶，忽聽蓮仙下降慰孤鴻○○一日相思十二時，積聚相思待訴歸巢鳳○【白】張千，打掃小樓。【介】

153 張千，暖酒，【介】張千，準備花燭。【介】

154 【張千手忙腳亂不知所措白】爺爺，花燭，花燭，我去買。【衣邊台口下】[4]

155 【世隆、瑞蘭離行離捌上介】

156 【世隆台口埋怨介白】如此同行，不像夫妻，不如歸去。【作狀介】

157 【瑞蘭急走埋挽世隆臂嬌笑白】而家四野無人吖嗎。

【世隆一笑介花下句】攜手同行將百里，情如火熱雪霜溶○○須防投靠故人居，不納虛鸞和

假鳳。【白】一陣見到人，要有咁似得咁似至得㗎。

【瑞蘭羞怨介白】唉吔，我知叻。【花下句】一點冰心誰可證，你全不念我兩朵桃花泛面紅○○投懷不許再離懷，便是夫妻也未必情如此重。【隨世隆入介】】張千食住此介口拈花燭卸上放於檯上】

【世隆白】蘭兄。

【興福白】蘭弟，【重一才慢的的逐漸心淡介口古】哦，蘭弟，瑞妹呢，正話我以為佢係瑞妹，點知相見之下……唉，又是一場春夢。

【世隆口古】蘭兄，瑞妹唔係嚟咗，不過此瑞不同彼瑞啫，瑞蘭，上前拜見大伯爺啦，我共佢情如手足，姓氏不同○○。

【瑞蘭難以為情上前苦笑襝衽介白】大……大……大伯爺。

【興福若有感觸並不還禮重一才慢的的酸介口古】好，好，蘭弟你好，你只顧得自己跨鳳乘龍[5]，絕唔念及我相思苦痛。

【瑞蘭見狀大驚繞過世隆身後介】

【世隆口古】唉，蘭兄，所謂馬驟兵荒，骨肉難於照料，瑞蓮妹一時失散，遍尋不獲，有邊

個忍心，令你一場歡喜一場空（呢）○○

【興福重一才褪倚於几慢的的口呆目定介】○○

【瑞蘭細聲白】相公，相公，你開嚓，【拉隆台口花下句】我深深一拜無還禮，佢目不斜看

【世隆白】唉，娘子，我蘭兄豈有待慢嫂嫂之理，不過傷心人別有懷抱啫，【花下句】佢觸目新來鴛鴦侶，自慚好夢更成空○○見人恩愛感孤零，一時怠慢了新鸞鳳○【故意大聲白】我未見儂○○更難投靠傷心人，豈無別處能棲鳳○【白】去第二處啦。

【興福神志漸清扎覺介白】唉吔，【花下句】一拜躬身忙謝過，【向瑞蘭一拜介】禮疏唯望嫂通融○○幸有瓊樓疊疊空，款待不愁無供奉。蘭兄唔會怠慢我夫妻嘅。

【世隆口古】娘子，我話蘭兄係一個有心人，呢句說話並無講錯嘅，【介】蘭兄，自己人唔駛鋪張叻，只要你吩咐家院，掃一間房，鋪一張床，已足夠我夫妻受用。

【興福白】張千，快啲去打掃一間房，鋪一張床。

【張千應白】哦。【欲下介】

【瑞蘭急白】咪住。【羞笑介口古】大……大……大伯爺，我認為百里奔波，劫後但求舒展，

不如掃兩間房，鋪兩張床罷啦，橫掂剩有瓊樓疊疊空○○

174　【興福白】張千，快去打掃兩間房，鋪兩張床。

175　【張千應白】哦。【欲下介】

176　【世隆白】家院……一間得咗。

177　【張千白】哦，一間。【介】

178　【瑞蘭白】家院……兩間好啲。

179　【世隆快白】一間。

180　【張千快應白】一間。

181　【瑞蘭快白】兩間。

182　【張千快應白】兩間。

183　【世隆白】一間。

184　【瑞蘭白】兩間。【與世隆搶說一輪唸得快越好】

185　【張千呆頭呆腦跟著應聲不知所措介】

186　【興福見狀覺奇關目白】咦，張千，你即管去打掃兩間房，東一間，【指雜邊】西一間，【指

衣邊】等佢地夫婦歡喜住一間就一間，兩間就兩間啦。<sub></sub>6

187 【張千應命下介】

188 【世隆不好意思白】有勞蘭兄。【介】

189 【瑞蘭更不好意思白】有勞大伯爺。【介】

190 【興福一才關目白】好話，好話。【台口白】燕爾新婚，焉有不與同房之理，事有蹺蹊……

好，【介】【長花下句】一對好鴛鴦，風趣將人弄，才子佳人相愛重，愈輕浮處愈情濃，愧無海錯把金蘭奉，更缺山珍賀相逢，黃雞可作圍爐餞，白酒依然可接風○○親治盤飧，下香7廚，添燈好待新房用。○【雜邊下介】【琵琶奏輕微譜子襯托介】

191 【瑞蘭連隨埋怨介白】係唔係呢，兩間房唔係好囉，我話兩間，你話一間，俾你蘭兄睇見，有乜好意思呢。

192 【世隆一路聽一路解包袱晦氣放於檯上埋怨白】重好講添。【口古】天若無信，雲霧不生，地若無信，草木不長，人而無信，甚於欺弄。

193 【瑞蘭口古】唉吔，相公，你講邊個人而無信啫，你叫我瑞蘭行就行，企就企，一路上都算得係百依百從○○

【世隆口古】娘子，你共我在曠野之間，相偕亡命之語時，講過一句乜嘢呢，須知話出芳心，言猶未凍。

【瑞蘭口古】有乜説話講過啫，在曠野之間，我講過一句權做夫妻，【一才】在亡命之時，我對你講過感恩須報，【悲咽介】咁都話我人而無信，連而家冇人喺處，我都溫溫柔柔咁叫你做相公○○【扁嘴欲喊介】

【世隆白】做夫妻，做夫妻，壞就壞在一個權字。【小曲〈泣殘紅〉】暫時做吓夫妻，太辜負世隆，相認[8]亂世中，常言護花責良重，

【瑞蘭接唱】歸去千金報，謝情隆，你我若雙棲雙宿，多添苦痛，累檀郎，把孽根種，

【世隆接唱】千金，萬金，問有幾重？恩義作衡量，有萬斤重，

【瑞蘭接唱】莫再相強，分床異夢，縱然是弄玉，也情重，不思嫁，未乘龍，[9]

【世隆接唱】聽一語，憔悴了劫後容，【食住容字轉慢板下句唱】容易度長途，難熬清月夜，怪不得話瓜田不納履，李下莫修容○○【弦索玩序晦氣負手立雜邊台口介】

【瑞蘭見狀心有不忍浪裏白】唉，相公，乜嘢叫做瓜田不納履，李下莫修容？

【世隆浪裏白】哦，乜瓜田不納履，李下不修容，娘子唔識解咩，【介】納履者，抽鞋也，

修容者，整冠也，假如有一瓜田，南瓜正熟，如果你打從瓜園經過，彎其腰，抽其鞋，就算你唔係偷，人見到都話你偷。

【瑞蘭會意掩唇笑介白】咁，李下不整冠呢，相公。

【世隆浪裏白】假如有一人家，桃李正熟，如果你打從李樹下經過，伸其手，整其冠，就算你未曾偷，人哋都當你犯法嘅吶。【慢板上句】我便是納履人，我便是彈冠漢，你便是李下瓜田，反累我受人譏諷。[10]【弦索玩浪裏序】

【興福拈燈食住此介口卸上雜邊欄杆外偷看介】

【瑞蘭良心不忍走埋溫柔地浪裏白】恩人，我都唔係想累你嘅，何況公子情深，妾心寧無所動呢。【慢板下句】戰地一鴛花，帶有黃堂[11]千金價，雖欲依蘿附葛，心怯盡老柏蒼松。。

【古老慢板序唱】合尺[12]寧[13]無文綵送，父母不能容，

【世隆接唱】待他朝再補送，堪嘆亂世無媒用，只要兩情濃，休把那金蘭義兄哄，若假作鸞和鳳，相對會面紅，

【興福點頭作恍然關目反應介】

【瑞蘭接唱】唉，休忘父恩重，父母恩難斷送，倩女心難自縱，家教千斤重，不嫁又太飄

203　204　205　206　207　208　209

128

蓬，

210【世隆搶接唱】既知不嫁實太飄蓬，便借柳居諧鳳鸞，並蒂花原生種。【向瑞蘭深深一拜】

211瑞蘭急還禮羞掩面介二王上句】望相公惜玉憐香，暫作孤鸞饒假鳳。【背身立介】

212【世隆大驚介長花下句】拗折燭花紅，難接鴛鴦夢，蘭兄未解人心痛，反説添燈賀乘龍，

唉，夜長好作分床夢，你睡西時我睡東○○【默然拈包袱欲下雜邊介】

213瑞蘭不忍悲咽介白】相公，【介】大伯爺為你備下白酒黃雞，你如何便睡？

214【世隆回身苦笑介花上句】橫掂黃雞難上合歡筵，暖酒又未能交杯用○【下介】

215【瑞蘭白】相公，【坐下掩面哭泣介】

216【興福拈燈行埋白】亞嫂，【故意】我蘭弟呢？

217【瑞蘭扎覺連轉換笑容介口古】哦，哦，大伯爺，你蘭弟呀，佢獨自一個人去樓東瞓咗咁，你知啦，佢係讀書人，一向性情放縱。

218【興福重一才慢的的覺瑞蘭甚賢淑微微點頭稱許後正容介口古】亞嫂，我蘭弟唔係讀書人，你至係讀書人啫，你正話同佢講嘅説話，我聽到晒咁，難得你飽讀詩書，不肯作濮上之期，桑間之約，更未肯無媒相合，暗室相從○○

129

【瑞蘭重一才快的的愕然花下句】蘭兄字字如金石，倉皇下拜再改容○○縱是雲英[14]欲嫁郎，

應有六禮三書迎彩鳳。

【興福白】亞嫂，你錯吶。【反線中板下句】世亂禮難拘，身危須應變，若從離亂嫁，草草也通融○○若說護花人，憐惜柳花飄，情份世難求，義比千鈞重。一女在桑間，亂軍中豈無浪蝶，榆關路佈滿狂蜂○○倘若鶯入夜狼群，縱使孔聖重生，也難把色狼譏諷○死裏得逃生，女在外難承家教，將在外軍令難從○○【花】待蘭兄，作冰媒，莫被禮教摧殘鴛鴦夢。

【瑞蘭花下句】既有冰媒能作證，又怕乜嘢禮從義毀暫依從○○唯借兩行清淚謝冰媒，唯把一片冰心酬恩重。【羞答答悲咽白】既無父母之命，唯憑冰媒做主。[15]【俯首坐下介】琵琶

小鑼】

【興福白】亞嫂，你坐一陣，等我入去請蘭弟出嚟。【急入雜邊拉世隆復上台口介】

【世隆頂架介口古】蘭兄，你知啦，本來新婚燕爾，我唔應該拋開個妻子，而去樓東獨睡

嘅，不過你弟婦係讀書人，恐怕逆旅同房，會對蘭兄你太不尊重。

【興福口古】蘭弟，我弟婦唔係讀書人，你至係讀書人喏，如果你唔係飽讀詩書，又點曉講

瓜田不納履，李下不整冠呢，【介】唔駛木口木面吶，我經已勸服咗個弟婦，難得佢俯首依

130

從○○

225【世隆口古】唉吔，難得，難得蘭兄你自己都未夢入巫山，卻肯替我完成好夢。

226【興福一才木口木面介口古】蘭弟，你要知道，傷心人怕聽開心說話，【介】其實我都含住

一泡酸淚，睇住佢吔[16]跨鳳乘龍○○【介白】入去啦。

227【世隆向瑞蘭一揖不好意思白】娘子。

228【瑞蘭還揖白】相公。

229【興福花下句】倩紅羅暫作鸞鳳帶，好待新郎引鳳入樓中○○【瑞蘭解腰帶擲一端與世隆介】

229 豈無燈綵耀新房，幸有花燭留回蘭弟用。【點花燭起〈一錠金〉介】

230【世隆、瑞蘭對拜後向興福一揖則引上衣邊小樓介】

231【興福雙手拈花燭一路送上小樓放低花燭復出掩門介】

232【雜邊內場嘈雜聲介】

233【力力古】【張千雜邊台口上介驚慌快口古】爺爺，爺爺，門外有一官員，聲勢滔滔，欲借

南園[17]一用。

234【興福先鋒鈸落樓取壁上劍口古】萬不能掩耳盜鈴[18]，唯有通傳相見，手按青鋒○○

【張千下介】

【四旗牌、四軍校拈刀斧、六兒、王鎮上介】

【興福按劍偷看完一才收白】閫府官員，未曾相識，何必驚蛇打草呢？【藏劍介】

【王鎮台口花下句】此行不枉蘇秦舌[19]，説和兩國息兵戎○○一鞭行色望汴梁[20]，上表邀功求帝寵。【白】來此已是鎮陽縣，不若借此荒蕪蘭苑，權度一宵，寫下邀功表文，五百里加鞭送去汴梁，天子自會論功行賞。[21]【介】哎，何以蘭苑荒蕪，只見燈光，並無人跡呢？【帶六兒入介】哦，主人請了。

【興福白】大人請了。

【王鎮口古】本來三軍過處，不擾民居，唯是老夫欲上表汴梁，今晚欲借貴苑一用。

【興福口古】大人為國憂勞宵旰[22]，若不嫌蝸居淺陋，敢不依從○○

【王鎮一才慢的的四圍關目介完口古】哦，呢一間西樓，【指衣邊】非常雅致，不若待老夫與六兒，在西樓權宿一宵，明日寫罷表文，再行走動。【攜六兒欲上樓介】

【興福攔介口古】大人，西樓上早已有人居住，望大人方便，請上樓東○○【指雜邊介】

【王鎮一才白】打道樓東。【攜六兒從雜邊轅門下介】

〔隨從跟下介〕

【興福花下句】難得有情人成眷屬，笑望西樓燭影正搖紅○○

245 246

〔落幕〕

註釋

1 化魚龍：即「魚化龍」，魚化為龍，比喻金榜題名。

2 黃卷：書籍。古時為防書蠹，多用黃蘗染紙，因紙色黃，故稱為「黃卷」。

3 陶學士：陶穀。歷仕後晉、後漢，至後周為翰林學士，故稱。陶氏為人風雅，後世以「陶學士」代指風雅之士。

4 張千既說要前去買花燭，按戲曲慣例，外出者應由「雜邊台口」下。但唱詞158又有「張千食住此介口拈花燭卸上放於檯上」的介口，此介口則應由「衣邊」台口上，方才合理。故唱詞153的「我去買」應改訂為「我去預備」，則張千便可以合理地由「衣邊台口」下、再由「衣邊台口」上。

5 「跨鳳乘龍」，劉向《列仙傳》：「蕭史者，秦穆公時人也。善吹簫，能致孔雀白鶴於庭。穆公有女，字弄玉，好之，公遂以女妻焉。日教弄玉作鳳鳴，居數年，吹似鳳聲，鳳凰來止其屋。公為作鳳台，夫婦止其上，不下數年。一旦，皆隨鳳凰飛去。故秦人為作鳳女祠於雍宮中，時有簫聲而已。」

6 唱詞編號170-186情節取材自《幽閨記》第二十二齣：「（生）酒保，一發明日會鈔。與我打掃一間房，鋪下一張床。（丑叫科）那官兒不去了。一發明日會鈔。打掃一間房。鋪下一張床，一個聯二枕頭，一個大

馬子。（旦）酒保，那秀才與你説甚麼？（丑）那官兒叫我打掃一間房，鋪下一張床。（旦）不要依他，只依我。與我打掃兩間房，鋪下兩張床。（生）酒保，娘子叫你怎麼？（丑叫科）不依前頭了。打掃兩間房，鋪下兩張床，一個馬子，一個尿鱉。（生）酒保，娘子叫你怎麼？（丑）是。酒錢飯錢都是官兒還。（生）酒錢飯錢都是我還，你怎麼不聽我説？還只是打掃一間房，鋪下一張床，一個聯二枕頭，一個大馬子，那（叫科）不依後頭了，照舊依前。打掃一間房，鋪下一張床。（丑）酒錢飯錢都是官兒還，（旦）酒保，那秀才又與你説甚麼？（丑）那官兒還叫我打掃一間房，鋪下兩張床。（旦）你這酒保只依我就罷了，有這許多更變！（丑）你兩個只管咭力骨碌，骨碌咭力。」按：「生」是世隆，「旦」是招商店酒保。

7 「認」字疑是「識」。

8 「飧」字泥印本作「飱」（餐的異體字），諒誤。「盤飧」，盤盛食物的意思。

9 唱詞編號192-199情節取材自《幽閨記》第二十二齣：「（旦）奴家想起來了，説怕有人盤問，權説做夫妻。（生）卻不來，別的便好權，做夫妻可是權得的？我也不問娘子別的，可曉得仁、義、禮、智、信？不要説仁、義、禮、智，只説一個『信』字。（旦）『信』字怎麼説？（生）天若爽信，雲霧不生；地若爽信，草木不長。為人可失得信麼？（旦）奴家也不曾失信與秀才。（生）既不失信，如何不依林榔中的言語？（旦）

10 唱詞編號200-204情節取材自《幽閨記》第二十二齣：「（生）娘子，你曉得『瓜田不納履，李下不整冠』麼？（旦）『瓜田不納履』怎麼説？（生）假如人家一園瓜正熟，有人打從瓜園中經過，曲腰納其履，隔遠人望見，只説偷其瓜。（旦）『李下不整冠』怎麼説？（生）假如人家一園李子正熟，有人打從他李樹下過，欲待伸手整其冠，人見只説盜其李。從教整冠李下，此嫌疑實亦難逃。」按：「生」是世隆，「旦」是瑞蘭。

11 黃堂：古代太守衙中的正堂，瑞蘭之父王鎮是尚書；唱詞中借「黃堂」指官宦之家，非實指太守。

12 合巹：古代結婚時用作酒器的一種瓢，後人以「合巹」代指結婚。

13 「寧」字泥印本作「難」，意思不通；泥印本有手寫字改訂為「寧」，句意始通。

14 雲英：指女子未嫁。羅隱年輕時進京趕考路過鍾陵（今南昌），曾遇歌妓雲英，十多年後他約四十歲時科考落第路過鍾陵重遇雲英，得知雲英未嫁，而自己亦名落孫山，於是寫下了「我未成名君（一作「卿」）未嫁，可能俱是不如人」的名句。

15 唱詞編號216-221情節取材自《幽閨記》第二十二齣：「（末）秀才官人。他是宦族名流，深閨處子。自非桑間之約，濮上之期。焉肯鑽穴相窺，逾牆相從。秀才官人，你是讀書之人，豈不聞柳下惠之事。（生）惶恐，惶恐。（末）秀才莫怪，請到前樓去坐一坐，老夫別有話說。（生）是如此。（下。末）小姐在上，老夫有一言相告：『男女授受不親，禮也。嫂溺援之以手，權也。』權者反經合理之謂，且如小姐處於深閨，衣不見體，言不及外，事之常也。今日奔馳道途，風餐水宿，事之變也。況急遽苟且之時，傾覆流離之際，失母從人二百餘里。雖小姐冰清玉潔，惟天可表。清白誰人肯信，是非人與辨？正所謂昆岡失火，玉石俱焚。今小姐堅執不從，那秀才被我道了幾句言語，兩下出門，各不相顧，若遇不良之人，無賴之輩，強逼為婚，非惟玷污了身子，抑且所配非人。不若反經行權，成就了好事罷。（旦）望公公、婆婆收留奴家在此。倘或父母有相見之日，那時重重相謝，決不虛言。（末）呀！收留人家迷失子女，律有明條，況小店中來往人多，不當穩便。既然不從，小姐，請出去罷。（旦悲科。淨）老兒，他只因無父母之命，又無媒妁之言，我兩人年紀高大，權做主婚之人，安排一樽薄酒，權為合巹之杯。所謂禮由義起，不為苟從。我兩老口主張不差，小姐依順了罷。（旦）我如今沒奈何了，但憑公公、婆婆主張。」按：「生」是世隆，「旦」是瑞蘭，「末」是招商店老闆，「淨」是招商店老闆之妻。

16 「你哋」泥印本作「佢哋」，則演員這句口白應該對着觀眾講，並不是對着世隆聽講的。時下演出「佢哋」多改為「你哋」。

17 「南園」疑是「蘭園」。

18 掩耳盜鈴：原意指自欺欺人，唱詞則偏義強調因心虛而欲蓋彌彰。

19 蘇秦舌：蘇秦口才了得，說和六國。

20 一鞭行色望汴梁：語出《幽閨記》第二十三齣：「一鞭行色望南京。」

21 借宿情節取材自《幽閨記》第二十五齣：「（外）六兒，這是那裏了？（丑）是廣陽鎮了。（外）可有駐節的所在？（丑）這裏沒有。（外）我要寫個報子，打到孟津驛去，那裏好暫歇。（丑）這裏有個招商客店，倒潔淨，好暫歇。（外）既如此，好潔淨房兒看一間，我進去。」按「外」是王鎮，「丑」是六兒。

22 宵旴：意思是天未亮就穿衣起牀，天黑了還未休息；指勤奮工作。泥印本作「宵汗」，諒誤。

136

# 第三場〈抱恙離鸞〉賞析

一對小情人在西樓定情之翌日，王鎮在蘭園與女兒相遇，驚悉女兒與窮秀才私訂終身，大怒之餘，軟硬兼施，逼女兒返家，復佈局佯稱女兒病逝，以絕世隆癡念。世隆因愛侶離去，投江自盡，幸得卞老夫人救起，認作養子，乃易名「卞雙卿」。興福為義弟著想，假傳世隆死訊，免王鎮日後追究。秦興福為避朝庭緝捕，易名「徐慶福」，並與世隆相約，三年後共赴秋闈。

說《雙仙拜月亭》是喜劇是對的，但〈抱恙離鸞〉卻可說是全劇最能賺人熱淚的一場戲。瑞蘭在這場戲中要痛苦地面對兩難的決定：到底是父女情重？還是夫妻情重？當二者不能兼顧的時候，無論取捨如何，都會令到某一方在感情上受到極大的傷害。唐滌生充分利用世隆、瑞蘭與王鎮三人不同的身分和價值觀，製造重重矛盾和衝突；劇力萬鈞，令觀眾看得透不過氣來。

這一場戲觀眾要特別留意幾個劇中人的爭辯內容。以王鎮為代表的一方是「得理不饒人」，以世隆為代表的一方是「愛情至上」；情與理一旦不能調和，就會生起衝突。王鎮的形象雖是不討好的典型「封建家長」，但他所持的理據卻是充分而站得住腳的。王鎮指責世隆瑞蘭「你既無

137

三書六禮，不能謂之成婚，你未能承父母之命，不能謂之出嫁，未成婚而聯床，謂之幽歡，未出嫁而隨郎，謂之苟合」，質疑世隆「我女離亂之時，是完璧之身，今日相逢，已是破甑之婦，你雖非虎狼，與虎狼何殊？你雖非夜鷹，與夜鷹何異？你若非獸心人面，何不拜上黃堂，憑媒結合」，批評興福「我幾時叫你為媒？你幾時受過我貫頭錢？你做淫媒，穿針引線，有拐騙嘅罪名」；這些說法都是合理的。而瑞蘭提出「情由變生，禮由義毀」強調權變，世隆提出的「難得護花人，獨把花魁拯」強調恩情兩重；但在「私訂終身」這回事上，這些理據都稍嫌薄弱。

因此，唐氏的做法不是要「說服」觀眾，而是要「感動」觀眾。唐氏一方面著力強調王鎮「嫌貧」的一面：「儒生一副窮光景，青衫應愧未成名。粉面油頭清瘦影，目滯寒酸有餓形。太守堂，不把布衣請，鴉鵲難登孔雀屏。」最後更以「黃金換愛情」的情節，把王鎮封建家長的嘴臉塑造得更橫蠻、更猙獰；另方面則讓一對小情人透過唱詞口白，在煌煌禮教下哀哀地細訴真摯的感情。瑞蘭說「我萬不能順得親言，忘卻了郎苦命」；世隆說「總之郎無再娶，卿若重婚，記得附薦亡靈，上香三炷，蔣世隆就感同生受」；真是一字一淚，觀眾無不動容。整場戲就在瑞蘭是去是留之間營造張力。而「卿若重婚，記得附薦亡靈，上香三炷」這句口白，是很重要的伏筆，這是用來呼應三年後瑞蘭堅持在再婚前先要附薦世隆亡靈的情節。編劇心思細密，於此可見一

斑；草蛇灰線，隱約可辨。附帶一提，世隆與瑞蘭分別時那段口白是：

瑞蘭，瑞蘭，所謂薄命憐卿甘下嫁，傷心愧我未成名，重有也好講呢？若果你真係覺得爹媽情長，夫妻情短，我都唔勉強你，算吶，算吶，總之郎無再娶，卿若重婚，記得附薦亡靈，上香三炷，蔣世隆就感同生受吶。（唱詞序號298）

若以此對應《幽閨記》的相關唱段，南戲中世隆的唱詞是：

我和你再、我和你再得成雙，怕死後一靈兒到你行。（……）我不道再、我不道再娶重婚，你為肯終身守孀？

可見兩段曲文關係並不密切。再看約成劇於三十代的《閨諫瑞蘭》，世隆的口白是：

娘子呀，自怨小生命蹇緣慳，無福消受於你。此番轉回家中，任從你高門擇配，便中到我墳台，水酒三杯，紙錢幾百，叫一句世隆哥哥，我縱死九泉，也甘心瞑目罷妻呀。

139

這段曲文無論在運意思路或表達方式上，都與唐氏所撰的口白如出一轍。到底唐氏在編劇時有否參考過《閨諫瑞蘭》這齣舊戲？目前限於材料不足，未能遽下定論；姑在此附記一筆，以待高明。

言歸正傳。當然，王鎮也很能掌握女兒的心理和性格。他在一輪嚴厲責罵後，能令瑞蘭回心轉意的始終還是親情上的脅迫：「去就抑或留，只要你講一聲，唔通要我白髮蒼蒼，重要喺你跟前跪請。」瑞蘭最終的抉擇是「來生酬謝枕前恩」，到底還是以「孝」為先。瑞蘭決定隨父歸去，唐氏安排世隆一段個人表演，一段「乙反中板」唱段加投江殉情的情節，分明要向觀眾表示：世隆是真心愛瑞蘭的，他並不是乘亂漁色的登徒浪子。有了這一小段戲，世隆在第六場不納絲鞭和第七場在玄妙觀企圖殉情的情節，就有了更好、更合理的鋪墊。

這一場雖以悲情為主，但唐氏也不忘滲入一點點「喜意」。六兒為了與人私訂終身的姐姐求情居然説「家姐下次唔敢」，固然又天真又惹笑；世隆一句「瑞蘭昨晚已經嫁咗俾我蔣世隆咉，乜外父你唔知咩」，也是極能引起觀眾會心微笑的精彩口白。還有，王鎮自始至終都是在「後知後覺」中弄到啼笑皆非。比如他批評在小樓上幽歡的亂世男女：「亂世殘樓，不少私會鴛鴦，都係啲冇家教之人，至會到此荒園尋幽探勝。」卻不知道原來小樓上的女子就是自己的女兒。觀

眾作為旁觀者當然知道事實，卻看著王鎮「後知後覺」，一方面替他著緊，一方面又感到可笑。

到真相大白的時候，王鎮說：「嚇得我半昏迷，半清醒，骨肉親生重相認，儼如天上降雷霆，是否口舌招尤遭報應，估唔到小樓艷影，就係膝下娉婷。」一句「口舌招尤遭報應」真是可圈可點，觀眾無不發噱。

世隆投江獲救，自怨「做人做到父母雙亡，兄妹離散，有妻便無妻，更不知身從何處去，如此人間炎涼地，不願飄零」，真是極盡悲苦，語語傷心。唐氏如此安排正是「先抑後揚」，為三年後（下一場）世隆高中狀元、吐氣揚眉做好鮮明對比的鋪排。同情世隆的觀眾，都期待著看這個落拓書生如何否極泰來，平步青雲。

# 第三場：抱恙離鸞

〔佈景説明：花園小樓、衙舍、連江邊小橋景。衣邊角佈衙舍門口，正面有紅牆綠瓦之蘭苑，穿入蘭苑則為第二場之小樓，觀眾要見二樓衣邊；衙舍門口有迴廊，彎曲直接梨苑；雜邊角有立體破牆，有轅門，出轅門外則為江邊，橫搭小橋直通內場，橋下可通小舟出入；衣邊梨苑佈滿綠柳桃花，天色黎明。〕

247 【排子頭一句作上句起幕】【譜子】

248 【六兒食住譜子從衣邊衙舍鬼鬼祟祟上介白杭】成晚瞓唔著，對眼鬼咁醒。行唔定，企唔定。事關對樓窗，現出對黑影。似乎一個係男人，一個係女性。傾極都傾唔完，同企同行同相併。如今天色露微光，躋上牆頭觀究竟。【譜子躋上衣邊迴廊頂偷看小樓介】

249 【王鎮食住譜子吟沉從衣邊衙舍上搵六兒介一才見狀喝白】六兒。

250 【六兒大驚躋下跪介白】亞爹，你唔係瞓著咩？

【王鎮口古】嘿，如果你唔係買番嚟嘅呢，我就一巴摑死你，我自己嘅骨肉冇咁難教嘅，聖人曰，孺子不窺園，估唔到你小小年齡，就練得一身賊性。

【六兒口古】亞爹，我唔係學做賊，我昨晚脏到對面小樓有一男一女，成晚都唔瞓，唔知做乜嘢，我跟得你耐，學到私探軍營○○

【王鎮一才白】吓，對面小樓有一男一女，【介】【口古】呸，亂世殘樓，不少私會鴛鴦，都係啲冇家教之人，至會到此荒園尋幽探勝。【喝白】躝番入去。

【六兒口古】我下次唔敢叻，爹，不如等我番入去，同亞爹你抹乾淨啲文房四寶，好待亞爹你上表朝廷○○【急走衣邊下介】

【王鎮欲下回頭反望小樓有感一才譜子托白】所謂暗室之歡，桑間之約，對此寧無感觸，養女者，其可不慎也乎，好彩瑞蘭愛女，幼承庭訓，解得抱樸含真，守身如玉，你話如果學得對樓女子，寧不辱沒祖宗？比較起來，私心甚慰，此家山之福也，其可貴乎？【一路搖頭擺腦唸完則[1] 卸下介】

【瑞蘭（輕繞雲鬢、裙布荊釵）卸上小樓推窗詩白】若非鶯啼驚破夢，恨郎曾不覺天明。【在窗畔拈起空銀面盆慢板序落樓台口下句唱】柳外春花並蒂開，穿簾蝴蝶賀人來，新梳鸞鳳

髻，羞結合歡繩○○郎未侍妝台，早起臨窗外，遙見水暖春江，貯在銀盆，將郎奉敬○【拉

腔】【琵琶譜子托小鑼埋橋邊以銀盆取水介】

橋邊有。【行向雜邊介】

【六兒拈小墨池食住譜子衣邊上介白】一滴水都冇，點磨得墨呢，水又冇得買嘅，【介】呀，

【瑞蘭捧銀盆回身重一才慢的的介白】哎，你唔係……

【六兒叫白】家姐，家姐……

【瑞蘭驚喜連隨放低水盆介白】六兒，【介】【口古】六兒，點解你無端端會喺處嘅？你唔係

【六兒口古】家姐，家姐，點只我喺處呀，亞爹都喺埋處添呀，亞爹話今後都唔駛打仗叻，

陪埋亞爹去柳營效命（嘅咩）。

時勢又轉昇平○○【向衣邊叫白】亞爹，亞爹……

【王鎮食住卸上一才驚喜介白】瑞蘭，【先鋒鈸口古】我一生人並無掛累，所掛累者就係你，

見番你就好叻，【一才仄才】哎，你點解無端端會住喺呢處㗎？你昨夜究竟喺何處棲身？乜

你兩母女唔怕荒園幽靜（咩）。

【瑞蘭悲咽口古】亞爹，馬驟兵荒，亞媽共我已經失散咗叻，剩得我喺處咋，你問我昨晚喺

邊處瞓呀？呢，小樓之上便是我昨晚居停○○

264 【王鎮重一才力力古大驚口古】吓，你昨晚住喺呢間小樓，【一指】呢間小樓，【一指】你一個人住？抑或兩個人住？父女無戲言，你要答我答得醒醒定定○【先鋒鈸執蘭逼問介】

265 【瑞蘭大驚介白】吓……吓……

266 【六兒傻頭傻腦白】梗係兩個啦，一個人又點會有兩個影呢？

267 【瑞蘭知事情敗露悲咽口古】爹爹，我知錯叻爹，係……係，係兩個人住嘅，一自小樓花燭後，今朝非復舊雲英○○

268 【王鎮重一才抆蘭掩門跌地長花下句】嚇得我半昏迷，半清醒，骨肉親生重相認，儼如天上降雷霆，是否口舌招尤遭報應，估唔到小樓艷影，就係膝下娉婷，○○世代子孫，從未犯淫邪，【一才】若犯淫邪，便六親難認○【悲憤介】

269 【瑞蘭跪下介】

270 【六兒見瑞蘭跪下亦在其旁跪下下介】

271 【瑞蘭悲咽起唱小曲〈白頭吟〉】爹爹休要怒哭，應要念吓情，瑞蘭女傷心須聽，請恕兒太不恭敬，【白】爹爹，古語有云，情由變生，禮由義毀，瑞蘭不能不嫁嘅，不容不嫁嘅，

【續唱】驚荒林冷靜，驚豺狼滿徑，幸得癡郎護花離陷阱，報恩人，相棲相宿花燭拜紅樓雙

定情，女何嘗亂性，婚嫁自非淫慾，乃前訂2，嫁才郎為報恩，累情郎太深，在紅樓共結

鴛侶，倩媒妁花燭照儷影，一朝債清恨也清，不須再驚。【痛哭介】3

【六兒亦在旁痛哭白】亞爹，家姐下次唔敢咁。

【王鎮一才大怒唾介白】呸，【花下句】亂離不少名門女，【一才】學你就無一個保冰清○○女

貞在，【一才】永留芳，【一才】女貞不在污名姓。○先鋒鈸執瑞蘭一巴兩巴介】【力力古

【世隆食住力力古上介一攔兩攔奮力推開王鎮乙反木魚】蒼蒼白髮豺狼性，好似4狂風捲落

英。幸有啼聲驚夢醒，嬌妻難以受欺凌○○抱拳問你名和姓，

【瑞蘭跌在雜邊台口一路震一路搖手接唱】郎你莫把黃堂太守驚。

【世隆接唱】有道是狼虎不傷蟲蟻命，

【瑞蘭接唱】佢係我白髮嚴親，【一才】到蘭亭○○

【世隆重一才瞠目結舌介白】哦，哦……哦……【慢的的向王鎮強笑揖拜一路讓王鎮回中間

位起〈寡婦訴冤〉第二段唱】唉吔，夢乍醒，急急拜花徑，盼岳丈恕我為愛瑞蘭，逆旅難下

聘，已自行繫赤繩，兵荒戰危，鵲橋合撮雙星，不挑雀屏5，也能獨佔湘卿6，今朝縱有

不恭敬，待名登雁塔[7]，領登科證，再奉遞，坐白馬簪花拜壽星，博玉堂賀拜聲。【欲跪介

【王鎮一才喝介白】不准跪，誰是你岳丈[8]，任你……【指隆】任你……【指蘭】禿頭古老爽

中板下句】聲聲怨，執法未容情○○儒生一副窮光景○青衫應愧未成名○○粉面油頭清瘦影○目

滯寒酸有餓形○○太守堂，不把布衣請○鴉鵲難登孔雀屏○○【催快】一夢南柯[9]，曾驚醒○黃金

酬代護花鈴[10]○○瑞蘭隨我回家境○人前莫說有私情○○【花】千金贖取瑞珠還，【一才】女呀，

你莫再強違慈父命○【拉嘆板腔一路蹲足迫前白】爹爹……跟我番去。

瑞蘭的的撐搭袖抖袖一路震褪後哀叫白】爹爹……【古老中板下句】從古訓，不辱聖人名

○○常言嫁夫從夫姓○不分貧賤與尊榮○○將相自非由天定○古樹參天嫩草成○○嫁後焉能，毀

碎鴛鴦證○【弦索過序】

【王鎮怒介浪裏白】嫁後……嫁後……你幾時出嫁，【介】你幾時迎娶【介】

【世隆浪裏白】瑞蘭昨晚已經嫁咗俾我蔣世隆叻，乜外父你唔知咩？

【王鎮更怒介浪裏白】呸，古語有云，憑六禮三書禮行奠雁，謂之婚，【一才】你未能承父之命收

茶納綵，謂之嫁，【一才】你既無三書六禮，不能謂之成婚，【一才】你未能承父母之命，【一

不能謂之出嫁，【一才】未成婚而聯床，謂之幽歡，【一才】未出嫁而隨郎，謂之苟合，【一

才】你哋識唔識？

【世隆悲憤白】太守爺[11]……【續唱古老中板下句】誰苟合，莫毀秀才名○○倩女緣何離家境○緣何飄泊似浮萍○○曠野明珠投虎阱○空谷幽蘭餵餓鷹○○難得護花人，獨把花魁拯○亂軍難毀玉晶瑩○○還將碧玉能完整○恩將仇報背人情○○【花】莫恃黃堂聲價忘天性○【拉嘆板以示嗢極介】【琵琶譜子】

【興福食住此介口衣邊角卸上見狀愕然介】

【王鎮白】呸，我女離亂之時，是完璧之身[12]，今日相逢，已是破甑之婦[13]，你雖非虎狼，與虎狼何殊？【一才】你雖非夜鷹，與夜鷹何異？【一才】你若非獸心人面，何不拜上黃堂，憑媒結合……【三批介】

【興福上前一揖介口古】老大人，無媒苟合，你呢句說話就唔啱叻，令千金與我蘭弟成婚，是我親為媒證。

【王鎮一才更怒白】吓，你為媒證，呸，【口古】承男女家主婚之命謂之媒，【一才】有六親觀禮謂之證，【一才】我幾時叫你為媒？【一才】你幾時受過我貫頭錢[14]？【一才】你私做淫媒，穿針引線，【介】有拐騙嘅罪名○○

【興福這個語塞介】

【六兒痛哭口古】亞爹，亞爹，你恕過家姐一次啦，你睇家姐幾淒涼，你鬧一句，家姐喊一句，容乜易喊死咗家姐，你以後無人孝敬。

【王鎮重一才慢的的若有感觸喝白】六兒，你躝開，【介】【口古】瑞蘭，你係娘生父養，就應該聽爹娘教訓，若果重有骨肉情嘅，你就馬上跟六兒過咗呢度橋叫車番去，【一才】如果你不念骨肉情嘅，你就行番入去小樓之內，【介】從今以後，斬斷親情○○

【瑞蘭這個起身驚慌卓竹關目介】

【六兒一路拉瑞蘭向雜邊白】去啦，家姐……

【世隆、興福哀叫白】番上去樓啦，瑞蘭……

【瑞蘭難為在左右介花下句】念到娘生和父養，傷心唯斷枕邊情○○偷偷回首望檀郎，【介】人到傷心，訴不盡淒涼話柄○【痛哭介】

【王鎮在旁催迫介白】去就去，唔好番轉頭。

【瑞蘭痛哭介白】我番去叻，我聽你話叻，爹……【六兒死拖瑞蘭行兩步】

【世隆狂叫白】瑞蘭，瑞蘭……【上前牽帶戀檀中板唱】待郎訴與瑞蘭聽，親恩比不得夫妻

永，亂世鴛鴦泣離情，淚盡聲嘶痛哭喚句卿，哭一宵恩愛，拋落我獨自回程，夫妻情義重，殉身一旦，望嬌把情受領。【琵琶伴奏哭介白】瑞蘭，瑞蘭，所謂薄命憐卿甘下嫁，傷心愧我未成名，重有乜好講呢？若果你真係覺得爹媽情長，我都唔勉強你，【介】算叻，算叻，總之郎無再娶，卿若重婚，記得附薦亡靈，上香三炷，蔣世隆就感同生受叻。

299

【瑞蘭重一才慢的的內心關目完憤然口古】父愛千斤重，郎情鐵石堅，亞爹，我唔番去叻，

300

【一才】我萬不能順得親言，忘卻了郎苦命（嘅）。

301

【王鎮重一才反應介】

302

【興福口古】好亞嫂，為父者尚不以你終身為重，為女者何必重心存愚孝呢，難得你會講出呢句説話，可見你神志尚清○○

303

【王鎮先鋒鈸執瑞蘭口古】瑞蘭，一念行差，可以辜負你亞媽十七年來養育功勞，【一才】

【哭介】一念行差，可以辜負我十七年來殷殷期望，【一才】去就抑或留，只要你講一聲，唔通要我白髮蒼蒼，重要喺你跟前跪請（咩）。

【瑞蘭重一才慢的的為難介白】吓……吓……

【世隆口古】瑞蘭妻，你要知道，一語之微，可以權操世隆生死【一才】【痛哭介】一語之微，可以將我驅逐於陰陽河界，【一才】你想清楚至好講呀，瑞蘭妻，我而家都好似孤魂無主，聽候閻王判決聲○○

【王鎮逼介白】講啦。

【世隆催介白】講啦。

【六兒喊介白】你想清楚至好講呀家姐。

【瑞蘭花下句】唉，我念郎恩義難歸去，【一才】

【六兒食住一才先鋒鈸撲前跪攬蘭琵琶伴奏喊介白】家姐家姐，你千祈唔好咁講呀，家姐，你唔記得喇咩，我係亞爹用錢買番嚟嘅，你至係亞爹親生嘅……亞爹見到我就憎，係見到家姐你至歡喜啫，家姐，亞爹咁錫你，你都重忍心唔聽佢說話咩……家姐，家姐，除咗你之外，都冇人氹得亞爹歡喜嘅叻，【大聲喊】亞爹都幾十歲人，頭髮都白晒咯，唔通你都唔想佢有個歡喜日子咩，家姐……

【瑞蘭泣不成聲花下半句】念到親恩涕淚凝○○【過嘆板序鎮催迫介】去……去……去，來生酬謝枕前恩，離合悲歡，信是前生定○【拉嘆板腔介】

【311 六兒死力拉瑞蘭由雜邊橋行介】

【312 世隆欲撲前搶瑞蘭介】

【313 興福死力拖住世隆介】

【314 瑞蘭、世隆相對狂叫完，瑞蘭被六兒拉下介】

【315 世隆重一才慢的的吐紫標介】

【316 興福扶住花下句】情到斷時無可續，布衣難與侍郎拼○○莫將鮮血洗青苔，待我延醫為救拯○【將世隆扶坐花前衣邊下介】

【317 世隆喘息介白】瑞蘭妻，瑞蘭妻……

【318 王鎮一才白】唏，【長花下句】夢已完，你重還未醒，穢事於今全洗淨，不准你重呼瑞蘭名，量你病壞只餘三分命，早晚屍橫永別亭，慷慨解囊為救拯，千兩黃金換愛情○○得便宜處以後莫講便宜，【一才】莫把一夜風流留話柄。【擲金介白】哼，買怕你叻。【介】

【319 世隆悲泣掩面任其拋擲介】

【320 王鎮白】我去叻，你都夠啦，今生今世，你都唔好再嚟見我，【台口細聲介】都係唔妥喃，黃金可以飽一時之需，但不能揞一世之口，【介】不如咁叻，我番去之後，假意修書一函，

派人遞交蘭苑，話瑞蘭因憶病而亡，一來合情合理，二來人死如燈滅，豈不是一乾二淨，【介】執起啲金啦，唔通係都等我行咗，至好意思攞咩。【雜邊橋下介】

321 【鑼邊風起閃電作風雨狀，全場暗燈介】

322 【世隆重一才慢的的拈起黃金冷笑介，乙反中板下句】山雨掃紅樓，人已隨風去，只剩得我血淚兩交縈○○拋下了黃金，換去了並頭人，白髮蒼蒼，放盡瘋狂性○一句句辱寒儒，一點點寒天冷水，化成心血，灑在花亭○○賣去枕邊妻，換得廢銅來，擲向江心，不留形影。【花】做一個桃

323 【將黃金擲落江心】苦鳳已回巢，我亦隨金去，孤鸞無所託，抱恨入龍庭○○花客，抱石投江，任波神捲去儒生命。【先鋒鈸抱石投江】

324 【鑼邊風起閃電大開邊介】

325 【卞柳堂搖櫓、卞老夫人乘小舟從雜邊橋底上介】

326 【卞老夫人從風雨中叫白】唉吔，有人投水呀。

327 【柳堂救起世隆上花園介】
【卞老夫人隨上介白】唉吔，睇呢個書生，一表斯文，點解會自尋短見呢，柳堂，你救醒佢啦。【介】

328 【世隆銀台上一句醒介】【快哭相思介】

329 【卞老夫人口古】唉，秀才，所謂螻蟻尚且貪生，你頭戴儒巾，自有錦繡前程，何必自戕生命。

330 【卞老夫人口古】唉，老夫人，你雖是一片慈祥，怎奈我生來命薄，做人做到父母雙亡，兄妹離散，有妻便無妻，更不知身從何處去，如此人間炎涼地，不願飄零○○

331 【卞老夫人一才仄才口古】秀才，我就係鎮陽縣卞老太爺嘅儒人叻，呢，呢，呢個就係我個仔亞柳堂，唉，縣太爺喺變亂中死咗叻，所以我至同埋個仔夜渡柳江，回鄉居住，秀才，如果你唔嫌棄嘅，跟埋我哋啦，我可以將你當作螟蛉子認。

332 【世隆這個介】

333 【柳堂口古】秀才，我娘親正是人間慈母，得我一個仔，又點能夠晨昏定省呢，如果多一個嘅話，將來可以年年輪值把歡承○○

334 【世隆花下句】零雁正愁無母愛，回生何處是歸程○○含淚拜慈雲，低徊將母認○【跪拜介】

335 【興福力力古帶醫生上介】

336 【興福愕然口古】哦，蘭弟，何以你衣衫盡濕，哦，莫非你厭世投江，得遇呢位婆婆救拯。

【世隆點頭口古】唉，蘭兄，得蒙老夫人將我收作螟蛉之子，我決意離開呢個傷心地叻，第一，我不願人間有恨事流傳，第二，我要忘記咗宵來孽債，從今後我都改名換姓，改從姓卜，字號雙卿○○

【興福口古】好啦，你去啦，你萬不能把壯志消沉，雖知還有泉下雙親，【拉世隆台口】三年後，我地兄弟再相見於科場，我亦改為徐慶福，因為風聲尚緊，我不能不改名換姓。

【世隆悲咽口古】蘭兄，今生若許重相會，定報金蘭結義情○○【與卜老夫人、柳堂落小舟下介】

【興福白】醫生，多煩你叻，你番去啦。【介】【花下句】怕只怕今宵拆散鶯和鳳，日後波濤債未清○○【白】王太守是勢利中人，佢自然會恃弄權勢，佢今日雖然拉番個女扯，為怕穢事留傳，難保佢日後對我蘭弟有所陷害，不若假意修書一封，寄上太守黃堂，話蔣世隆難堪刺激，抱石投江死去，豈不是一乾二淨，唉，正是金蘭相結義，生死兩關情。【下介】

〔落幕〕

註釋

1　【則】疑是「即」。

2　泥印本上後加手寫「緣份」二字，此句作「緣份乃前訂」。

3　唱詞編號262-271曲意綜合取材自《幽閨記》第二十五齣：「【嘉慶子】（外）你一雙子母何所傍？（旦）更雨緊風寒勢怎當？心急行程不上。人亂亂，世慌慌，愁戚戚，淚汪汪。【尹令】那時又無倚仗，那時有親難傍，那時有家難向。他東我西。地亂天慌，事怎防。（外）你母親如今在那裏？【品令】（旦）逃生士民，在官道驛程傍。天色漸晚，陰雲黯穹蒼。匆匆正往，喊聲如雷響。各各奔走，都向樹林中抗。偷生苟免，瓦解星飛，子離了娘。【豆葉黃】（外）我兒，你一身見在誰行？（旦）我隨著個秀才棲身。（外）呀，他是甚麼人？你隨著他。（旦）他是我的家長。（外怒科）誰為媒妁？甚人主張？（旦）爹爹，人在那亂，人在那亂離時節，怎選得高門廝對廝當？」按：「外」是王鎮，「旦」是瑞蘭。

4　【似】泥印本作「此」，諒誤。

5　雀屏：讓求婚人射兩箭，能射中屏上孔雀雙眼者，女兒就許配給誰；見《舊唐書·高祖竇皇后傳》。

6　湘卿：借指女子。「湘卿」未詳其人；清代女詩人沈湘佩之堂妹名湘卿，亦能詩。又才女賀雙卿，亦清代人。唯本劇時代背景為宋代，唱詞不可能出現清代人。唱詞中「湘卿」其人其事待考。

7　名登雁塔：《唐摭言》卷三：「進士題名，自神龍之後，過關宴後，率皆期集於慈恩塔下題名。」慈恩塔內有大雁塔，「名登雁塔」即功名成就之意。

8　此句互參《幽閨記》第二十五齣：「【玉交枝】（生）哀告慈悲岳丈，（外）哎！誰是你岳丈？」按：「生」是世隆，「外」是王鎮。

9　一夢南柯：《南柯太守傳》記淳于棼在槐樹下睡覺，夢到自己到了大槐安國，娶公主為妻，任南柯太守，

享盡榮華富貴。後遭國王疑忌，被遣還鄉。醒後發現大槐安國只是槐樹下的蟻穴。後人以「一夢南柯」比喻人生如夢，富貴得失無常。

10 護花鈴：唐玄宗時，寧王命人在後花園用紅絲縛上金鈴，繫在花枝上，作用是嚇走雀鳥；稱為「惜花金鈴」。後人以「護花鈴」比喻保護女子的男子。

11 「太守爺」：王鎮並非太守，似應作「老大人」為是。

12 完璧之身：處子之身，以完整的璧玉為喻。

13 破甑之婦：即女子已失身，以破碎的瓦器為喻。

14 貫頭錢：宋代交鈔納舊易新所交的貼換錢，亦泛指給媒人的酬金，《幽閨記》第三十五齣：「人間第一要行方便，今日遞絲鞭，仙郎肯受，多贈貫頭錢。」

157

# 第四場〈錦城觀榜〉賞析

這一場分為「遊街」和「觀榜」兩部分。話說三年後，王鎮官至丞相，世隆與興福亦分別高中狀元、榜眼。三元奉旨遊街時人多擁擠王鎮未見新貴廬山真貌，觀黃榜見新貴名字是卞雙卿及徐慶福，王鎮不知底蘊，一心攀龍附鳳，決定以親女瑞蘭嫁狀元，以養女瑞蓮嫁榜眼。

這一場向來都在「被刪」之列，電影版本雖然保留了東侯與王鎮商量為兩位新貴配婚的簡單情節，但這齣電影今天亦已十分「罕見」，觀眾極少機會看得到。刪去這一場，既因全劇太長需要壓縮，而這一場對整體劇情發展而言，實在是可有可無的。說「可無」，因為興福既已假傳世隆死訊，而世隆亦已改名換姓，如此則王鎮是否「觀榜」，對餘下的劇情一點影響都沒有。

說「可有」，是因為戲曲並非單單以交代劇情為主。傳統戲曲的某些場口儘管沒有交代情節的作用，但若能讓戲曲的唱做藝術得以發揮，一樣有保留價值。像這一場戲，在「王鎮觀榜」前有一節「三元遊街」，大鑼大鼓旗牌羅傘堂旦手下，場面好不熱鬧。「三元遊街」一節，人腳齊全，戲裝華麗，更配以「十美女捧花籃分邊上一路圍住三元一路拋花小曲〈雙飛蝴蝶〉合唱」，鑼鼓

音樂舞蹈歌唱應有盡有——劇本上還註明「舞蹈煩梁玉崑先生指導」——可謂極視聽之娛。

針對一個「娛」字，唐滌生對觀眾的口味有相當深入的了解，對戲曲中安插某些熱鬧場口的手法可謂駕輕就熟。唐氏不少名劇都有類似的「熱鬧」場口：《蝶影紅梨記》素秋羽扇歌舞、《牡丹亭驚夢》麗娘金殿照秦鏡、《西樓錯夢》夢境中素徽叔夜連唱帶做。《雙仙拜月亭》這一節「三元遊街」更令人聯想起唐氏創作於同一年的《西樓錯夢》，〈會玉〉一場同樣是安排三鼎甲同時出場，羅衣紗帽御香縹緲擲果盈車。誠如研究二十世紀九十年代中國小說的黃發有在《準個體時代的寫作》（台北：秀威資訊，二○一五）中說，作家「自我抄襲」乃是過於看重成功經驗的結果。當然，小說創作與粵劇劇本創作有不同的標準。粵劇劇本來就有重用「排場」的傳統（或特色），觀眾要看的是演員怎樣演（演技和效果），而不一定要看演員演甚麼（新情節或新內容）。

世隆雖然秋闈得志，感情上卻是「脫繭春蠶仍被情絲綁」；回憶舊戀情始終認為「巫山除卻何處是仙鄉」；對一眾美女散花示愛的反應是「閃避」——他雖然誤以為瑞蘭病故，卻並未忘情。王鎮的「後知後覺」在前文已曾說過：王鎮自始至終都是在「後知後覺」中弄到啼笑皆非。王鎮的「後知後覺」在這場戲充分顯露。他既不知世隆尚在人間，又不知道新科狀元卞雙卿就是蔣世隆；只是一心攀

159

龍附鳳，要招狀元、榜眼為婿。他觀黃榜時大讚狀元名字起得好：「雙卿呢個名，又文雅，又叫得響。」同時又不忘批評世隆：「你估同舊陣時喺鎮陽縣見到嗰個酸秀才咩，甚麼蔣世隆，隆窮同音……。」趨炎嘴臉，刻畫得又立體又深刻。

# 第四場：錦城觀榜

〔幕序：三年後〕

〔佈景說明：長安市街重樓景。正面有綠瓦紅圍牆，直過衣邊；衣邊有門口可出入，圍牆內以平台搭高樓，可容二人飲酒；雜邊兩旁垂柳，當中有小路通出場，圍牆上貼有黃榜一張。〕

341 【兩侍衛、一旗牌衣邊門口企幕】

342 【排子頭一句作上句起幕】

343 【大相思鑼鼓】【四旗牌先上介】

344 【王鎮打轎上台口落轎花下句】一自年前承帝寵，連陞位列老平章○○宰閣新從遠處回，一朝赴宴東門巷。【白】一自瑞蘭歸家之後，三年來不出閨房，倒也頗知孝順，適值離亂之時，帶回一女，小字瑞蓮，秀外慧中，與瑞蘭姊妹相稱，我亦將她當作親生看待，【介】如

161

今兩個俱到及笄之年，[1]焉可無期嫁杏，【介】老夫新從建章歸來，適值東侯招飲，更在三

元遊街之日，不如把酒瓊樓，看狀元、榜眼相貌如何，再替兒女安排便了。

345 【衣邊甲旗牌迎接白】奉東侯之命，迎接相爺駕到，相爺請進。

346 【王鎮揮手令旗牌隨從等下然後跟甲旗牌入衣邊】

347 【東侯口古】相爺，今日乃是三元遊街之日，我哋可以把酒一杯，憑欄眺望。

348 【王鎮口古】照呀，老臣有女閨中待字，[2]希望見到個擲果盈車[3]嘅俊潘安○○【飲酒介】

349 【頭鑼三響】【手下、堂旦、高腳牌「三元及第、奉旨遊街」、羅傘三把（俱用美女擔）先上

介】

350 【大點世隆（狀元）、興福（榜眼）、柳堂（探花）上介】

351 【世隆中板下句】荷衣新染御爐香○○

352 【興福上句】三載相逢同一榜。

353 【柳堂下句】感蒙兄教得佔探花郎○○

354 【世隆上句】脫繭春蠶仍被情絲綁。

355 【興福下句】接來信字淑女已殞亡。○○

【柳堂上句】得意重登鴛鴦榜。

【世隆下句】巫山除卻何處是仙鄉。。

【興福花】隱約微聞聲樂響。【三把羅傘伴三元至當中位介】

【王鎮憑欄欲看三元相貌但背身看不見介】

【十美女捧花籃分邊上一路圍住三元一路拋花小曲〈雙飛蝴蝶〉合唱】齊向市街旁，拋得鮮花帶御香，【介】含笑引潘郎，一班仙女散御香，【介】家家爭看白馬簪花漢，【介】枝枝丹桂擲向潘安相，【介】吐芬芳，【介】散芬芳【介】香氣襲遍了羅袍上，【羅傘轉動跟住】

【世隆閃避介接唱】柳枝花間天仙降，【開始穿三角介】

【興福接唱】脂香粉氣散落網，【介】

【柳堂接唱】推窗閨秀向下看，

【世隆接唱】羅帕翻飛襯艷妝，【介】

【眾美女接唱】齊向市街旁，拋得鮮花帶御香，含笑引潘郎，一班仙女散御香。【力力古逐個回眸向三元招手後下雜邊介（舞蹈煩梁玉崑先生指導）】

【王鎮憑欄左右望，不見面貌嗌介】

【兩艷妝女梅香分扶卜老夫人（掛雙紅拈拐杖）食住美女入場時衣邊台口上介】 367

【世隆、興福、柳堂同時搶前叩拜介】 368

【卜老夫人狂喜扶起介】 369

【世隆口古】母親大人，孩兒託福得佔一榜狀元，不負你三年來殷殷期望。 370

【興福口古】伯母，我共雙卿義屬金蘭兄弟，今日得為榜眼，都係託庇慈祥○○ 371

【柳堂口古】母親，孩兒得為探花，一來得承母教，二來亦全靠呢位良師兄長。 372

【卜老夫人喜至喊介口古】唉，好叻，好叻，幾見三兄弟同登一榜，快啲跟我番去向祖先靈前燒多炷香○○【三元爭先恐後攙扶卜老夫人同下介】【羅傘、隨從跟下】 373

【王鎮作嘅介白】唏，睇來睇去都睇唔到，天時已晚，老臣告辭。 374

【東侯白】家院，掌燈送客。【同卸下，家院拈燈從衣邊門照王鎮上介】 375

【王鎮台口花下句】欲贅東床難辨貌，花街紅粉爭看綠衣郎，4○○留將雙艷配雙元，欲查姓氏唯觀榜。【白】家院，挑燈。 376

【家院挑燈照住黃榜介】 377

【王鎮京鑼鼓行埋負手讀榜介白】欽點狀元第一名進士卜雙卿，鎮陽縣人，父卜桐，先鎮 378

陽知縣【介】欽點榜眼第二名進士徐慶福，江陰縣人，父徐虛有，從商【一才仄才台口介】

唉，唔怪得話叻人有個樣，猛人有個相，新科狀元卞雙卿，【一才】雙卿呢個名，又文雅，

又叫得響，你估同舊陣時喺鎮陽縣見到嗰個酸秀才咩，甚麼蔣世隆，隆窮同音，就算佢

唔抱石投江，睇佢都冇發跡之日嘅叻，唔，新科狀元卞雙卿，共我哋瑞蘭然後至係天生一

對，【一才仄才】不過咁嘈，狀元之父，乃是先鎮陽知縣，鎮陽知縣者，乃是我一生冷眼都

唔睇吓嘅襟兄，又點好意思提起婚事呢？【一才】【笑介】嘻，嘻……嘻，有道是父憑子貴，

而家卻只好另眼相看叻，重有瑞蓮可以配埋俾榜眼，豈不是一門俊彥，就是這個主意。

【花下句】早向蘭閨傳喜訊，一雙玉女配仙郎○○【下介】

〔落幕〕

1 及笄之年：古時女子十五歲束髮加笄（髮簪），表示年屆適婚。瑞蓮三年前在曠野與卞老夫人相遇時十九歲，瑞蘭在鎮陽與世隆定情時已十七歲；三年後瑞蓮已是二十二歲，瑞蘭則是二十歲。王鎮説「如今兩個俱到及笄之年」，意思應是説二人已過及笄之年。

165

2　待字：《禮記・曲禮上》：「女子許嫁，笄而字。」古代女子成年許嫁才能命字，「待字」即女子尚未有婚嫁之約。

3　擲果盈車：潘安長得很美，駕車走在街上，連上了年紀的婦人都為之著迷，往潘安的車裏投擲水果，居然丟滿了一車；後人以此表示女子對美男子愛慕追捧之意。「盈」字泥印本作「迎」，諒誤。

4　綠衣郎：唐制新進士例賜綠袍，因稱進士為「綠衣郎」。

5　隆窮同音：意思是「隆」、「窮」二字同韻。

166

# 第五場〈幽閨拜月〉賞析

這一場分為「拜月」和「逼嫁」兩部分。某夜，瑞蘭在拜月時向瑞蓮訴說與世隆難中私訂終身的往事，瑞蓮至此方知眼前義妹原是長嫂，復誤以為兄長已死，不勝欷歔。王鎮觀榜回家，即命兩位女兒出嫁。瑞蘭不願再嫁，佯作順從，卻已暗中決定在玄妙觀附薦世隆時服毒殉情。

「拜月」若按南戲的安排，應是點題筆、重頭戲，不過粵劇的觀眾向來愛看生旦對手戲，對這場由兩位花旦擔演的對手戲，不太重視。因此這一場「姑嫂拜月」也常常被刪（只演「逼嫁」部分），是以不少觀眾只知有尾場的「夫妻拜月」，而不知「姑嫂拜月」才是承傳自南戲的名段。

幸而唱片版和電影版都保留了這段戲，今天我們還可以從唱片或電影原聲錄音聽到這一段精彩的「姑嫂拜月」（唱片版由陳鳳仙飾王瑞蘭，陳好逑飾蔣瑞蓮。電影版由吳君麗飾王瑞蘭，陳好逑飾蔣瑞蓮）。這一段戲要交代的主要情節是：瑞蓮、瑞蘭因拜月而互訴心事，從而得知結拜姐妹原是姑嫂。甫一開場，唐氏安排婢女銀紅以一段「白杭」為兩位小姐的性格「定調」：「大小姐極天真，活潑好玩耍。二小姐極憂愁，夜夜拜月亭台下。」大小姐就是王家養女瑞蓮，俏皮

167

鬼馬，套問瑞蘭的重重心事，二人一動一靜，相映成趣。唐滌生曾說，花旦最重要是一個「憐」字；他在編劇時，往往能按劇情及人物性格的需要而作相應的安排，像這一場「姑嫂拜月」就很能在花旦的那個「憐」字上開拓發揮空間。一段「乙反木魚」互動對答間充滿濃郁的趣味；一段「乙反中板」「拗折了鳳凰釵，斷碎了盟心約，蒼茫人海裏，何處覓風華」唱情豐富，前因後果信息交代清楚。正是「一雙姊妹原姑嫂，兩朵凋零劫後花」，兩位花旦演出要演得哀怨淒苦而又惹人愛憐，極考功夫。

「逼嫁」一節充分表現出瑞蘭和瑞蓮對愛情是從一而終的。面對父親逼嫁，本來對父親千依百順的瑞蘭一反常態，要在口舌上作反抗。唐氏在劇本上強調，瑞蘭演繹「爹爹，你高居相位，掌握朝綱，博通書史，何必偏偏要做不仁、不義、忘道、忘理之事呢」這句口白要「用點火」，真是大快人心！瑞蓮更善辯，她顧左右而言，推說生身父母已死故出嫁無命可承已是極有趣的「歪理」，又說自己是「師姑命不落家」更是砌詞推搪；她一番辯駁把王鎮氣得死去活來，又是大快人心！觀眾還應注意瑞蓮唱的小曲〈南島春光〉。此曲據黃志華考證，是上世紀三十年代的作品。這支曲調子輕快活潑，雖然時代感極強，但給性格活潑的瑞蓮演繹，效果卻很好。唱詞「話，話，話，話叻話，怕，怕，怕，至鬼怕，要打，話叻，講叻，將棒放

168

下⋯⋯」，完全做到明白如話而又能配合音樂，聽起來吞吞吐吐，欲言又止，效果似說似唱，逗趣之餘令人印象深刻。同年（一九五八年）十月首映由芳艷芬主演的的電影《紅娘》由龍圖撰曲，名段〈拷紅〉一場居然出現相似唱段。電影中紅娘遭到夫人拷問時，回答時同樣是由「話，話，話吶話，怕，怕，怕，至鬼怕，要打」開始，真是無獨有偶。

這一場收結處，交代瑞蘭假意答應再嫁，卻是預備殉情。此外，王老夫人在前去卞家提親前對王鎮說：「你唔係為個女，去呢，我就即管去，你之咁做法，只不過係為祖宗榮華，門第榮華。」更進一步刻畫王鎮趨炎附勢的性格。

王老夫人到卞家提親到底結果如何？下一場〈推就紅絲〉自有分解。

# 第五場：幽閨拜月

〔佈景説明：閨房連小廳外苑景。衣邊角大轅門，疏簾半捲，露出閨房一角（地位要小）；正面小廳；雜邊角連台口俱作花苑用；衣雜邊台口俱有矮紅欄杆、桃花。〕

379 【排子頭一句作上句起幕】【譜子】

380 【銀紅從衣邊捧檀香爐上介白杬】春深宰相家，一切皆儒雅。一雙姊妹花，待字仍未嫁。大小姐極天真，活潑好玩耍。二小姐極憂愁，夜夜拜月亭台下。不許我在身旁，不許我多説話。香燭已安排，偷偷請蓮駕。【鬼鬼祟祟向衣邊白】二小姐呀，燒好香吻。

381 【瑞蘭衣邊上小曲〈花田遊〉引子一句】[1] 輕盈拜月妝樓下。【白】銀紅，你番入去啦，【介】【曲】太羞家，哭問在檀香架，雪月風花，三年盡化煙霞，欲哭聲垂啞，淚向閨閣飄灑，招魂慕風雅，一片心拜月華。【悲泣拜月介序】

382 【瑞蓮食序衣邊台口鬼鬼祟祟上見狀愕然接唱】夜夜暗驚詫，亭台下，妹妹偷自含淚，拜泣

170

月華，【輕輕一拍瑞蘭肩俏皮的清唱】今晚夜暗燒香，莫非閨中人思嫁，「閨」字起絃索拍

和】休提防笑罵，及笄年華猶未嫁，你在花前月下呀，一片心醉月華。【序】

383 【瑞蘭嬌嗔白】唉吔，姐姐，你好……我去……【作欲行介】

384 【瑞蓮愕然白】妹妹，你去邊處呀？【琵琶小鑼介】

385 【瑞蘭故作怒容白】嘿，嫁、嫁、嫁，女大不知羞，我要告訴娘親去……【介】

386 【瑞蓮大驚介白】唉吔，唔好呀，妹妹，瑞蓮口舌招尤，斟茶認錯，【續唱】姊妹兩相作玩

387 耍，瑞蘭呀，莫再欺詐，打我兩下，閒愁盡化。「打我兩下」四字清唱】【作狀欲跪下】

【瑞蘭連扶住介接唱】閨閣空虛，冷落兩朵花，何必為小事幹，深閨暗奉茶，今晚良宵清

幽，一心拜月華。【收】【白】姐姐，我哋雖非親生，情如骨肉，三年來形影不離，你何必

388 要眭我、笑我呢。

【瑞蓮白】唉吔，好妹妹，家姐下次唔敢，你有你喺處拜月啦，我有我番去房叻。【作狀欲

389 下介】

【瑞蘭嬌嗔白】唉吔，咁有乜好啫，話咗你兩句，你又唔歡喜叻，月係人人都拜得嘅，你估

剩係我嘅咩。【哭泣介】

【瑞蓮白】唔係呀，妹，我重有啲針黹未曾做得完呀，慢講你話咗我兩句啦，就算你打咗我兩下，家姐都唔捨得怪你嘅。

【瑞蘭破涕為笑介白】哦，咁你去做針黹啦，家姐。

【瑞蓮白】咁我去叻，妹妹。【假意入場閃在瑞蘭身後偷看】

【瑞蘭一望兩望介】

【瑞蓮在瑞蘭背後一閃兩閃科凡介】

【瑞蘭對月悲咽白】唉，正是一炷心香訴怨懷，對月深深拜。【長花下句】姊妹兩情深，難說衷情話，恨無柳毅[2]憐孤寡，水殿傳書報落霞，倘若郎在三江魂未化，記得飛返長安宰

相家○○三年夜夜暗焚香，何以孤魂不到琴台下。【琵琶小鑼】

【瑞蓮輕輕走埋向瑞蘭一拍肩作狀白】妹妹，我都係唔做針黹叻，我要去……我要去……

【作狀介】

【瑞蘭愕然白】姐姐，你去邊處呀？

【瑞蓮故作怒容白】嘿，郎、郎、郎，女大不知羞，我要告訴娘親去……【介】

【瑞蘭大驚悲咽白】唉吔，唔好呀，姐姐，我嗰一段淒涼往事，除咗爹娘同六兒之外，冇人

知道嘅，我亦應承過亞爹，再唔俾人知道呢件事⋯⋯如果你⋯⋯【泣不成聲欲跪下介】

【瑞蓮連隨扶起介白】唉吧，好妹妹，我同你玩吓嘅咋，駛乜認真成咁呢？【長花下句】妹妹，你將過往嘅事，講俾我聽啦，唔怕嘅，【續花】若是瑞蓮洩露，定遭天雷打。

【瑞蘭白】姐姐，我信你，蘭閨姊妹，除咗你之外，重有邊個可憐我呢？【精乖地擔橙台口】情深護落霞，正是傷心人聽傷心話，斷腸花對斷腸花。○○或者花能解語慰愁情，【一才白】是過來人，我亦恨海癡人也，青蓮早葬烽煙下，得寄幽閨再育芽，花能復活添聲價，謝妹姐姐，你坐好，好，等我講俾你聽⋯⋯【介】唉，正是萬緒千頭，不知從何說起呢。

【瑞蓮坐下白】妹妹，你拜秋月，悼舊情，嗰個人係姓乜嘢嘅呢？

【瑞蘭乙反木魚】癡郎姓蔣人瀟灑，

【瑞蓮愕然白】佢係邊處人氏呀？

【瑞蘭續唱】生長蕪湖傍水家。

【瑞蓮白】吓，佢叫也名呀？

【瑞蘭續唱】字號世隆真風雅，

【瑞蓮一才大驚著急問落白】吓，乜野年紀呢？

【瑞蘭續唱】才登雙十好年華○○

【瑞蘭白】喺邊處識佢嘅?

【瑞蘭續唱】適值烽煙臨江夏,

【瑞蓮白】是情人還是夫婦?

【瑞蘭羞介接唱】一夕小樓曾化合歡花。

【瑞蓮白】咁佢而家呢?

【瑞蘭接唱】唉,佢跨鳳不成,卻把黃鶴駕,

【瑞蓮悲咽白】咁佢點死㗎?

【瑞蘭續唱】抱石投江葬水湄○○

【瑞蓮重一才慢的的跪下面口啞相思痛哭介】

【瑞蘭仄才覺奇介花下句】憐我傷心猶未哭,【一才】姐你緣何雙淚落如麻○○滄桑未敢問前因,【一才】莫非你是我檀郎妻妾也。【琵琶小羅】

【瑞蓮一才介白】喺,我唔係你檀郎舊妾,我係你檀郎嫡親妹啫。

【瑞蘭重一才慢的的苦笑白】唔信,你呃我,三年前我歸家嘅時候,見到亞媽同埋你,亞媽

叫我認你做姐姐，佢話你本身姓楊，並非姓蔣。

【瑞蓮悲咽白】唉，落拓之花，幸得過主投身，豈敢辱沒先人姓氏，母愛慈祥，至有代我遮瞞本身姓啫，【掩面悲泣介花下句】一雙姊妹原姑嫂，兩朵凋零劫後花○○欲伸離恨怕宣揚，

【一才】

【瑞蘭食住一才白】姑娘，你將過往嘅事情，講俾我聽啦，唔怕嘅。【接花半句】若是瑞蘭洩露，定遭天雷打。【琵琶小鑼】

【瑞蓮白】亞嫂，我信你，斷腸姑嫂，除咗你之外重有邊個可憐我呢？亞嫂，你坐好，好，我講俾你聽，【介】唉，正是萬緒千頭，不知從何說起呢。

【瑞蘭坐下白】姑娘，你口口聲聲[3]話斷腸姑嫂，我嗰個就話死咗啫，唔通你嗰個都死埋。

【瑞蓮白】唉吔，唉，唔係，我共佢雖非死別，但亦生離，所謂死別已吞聲，生別常惻惻，我重比你更慘啦，嫂。【乙反中板下句】拗折了鳳凰釵，斷碎了盟心約，蒼茫人海裏，何處覓風華○○不見小秦郎，三載獨守幽閨，可憐我對鞍思馬[4]○佢生長在江陰，父是當朝官宦，抱有蓋世才華○○若說在人寰，也應赴試秋闈[5]，賣弄佢嘅文章聲價○金榜掛城東，覓遍不見秦郎名姓，堪憐夢化煙霞○○【花】今生唯有終老黃堂，再不敢望鵲橋高架。

427
【瑞蘭悲咽口古】唉，姑娘，【介】姐姐，【介】女子本來應該從一而終，你生離卻尚可以終

老此生，我死別更當義無再嫁。

428
【瑞蓮悲咽介口古】唉，亞嫂，【介】妹妹，【介】我哋願作幽閨姊妹同終老，誓不重婚第二

家○○【二人相抱飲泣介】

429
【快地】【金紅雜邊上介白】大小姐，二小姐，老爺同安人嚟緊吶。

430
【瑞蓮向衣邊介白】銀紅，銀紅，快啲出嚟，幫手執埋啲嘢啦。

431
【銀紅雜邊急上執拾好高几與香燭等物介】

432
【四梅香、王鎮、王老夫人雜邊上介】6

433
【王鎮台口詩白】璧合珠聯留佳話，

434
【王老夫人詩白】由來女大不繇家。【埋正面位分位坐下介】

435
【瑞蘭、瑞蓮分邊襝衽白】爹娘晚福。

436
【王鎮一才介白】乖叻，瑞蓮，瑞蘭，我知道你兩個都頗有孝心，今日……今日……咳，兒

女事，夫人，你開聲……

437
【瑞蘭、瑞蓮相對愕然關目情知不妙介】

【王老夫人口古】相公，呢件係家門大事，而你又係一家之主，呢件事對於瑞蘭呢，就唔會有反對嘅，對於瑞蘭呢……【作難為狀】就要你講至得咗，因為佢向來都聽你嘅說話。

【王鎮一才點頭介口古】好，咁我就對瑞蘭先講，瑞蘭，古語有云，男大當婚，女大當嫁，我想將你許配一舍上好人家○○

【瑞蘭重一才慢的的介口古】亞爹，我以往既事，天知、地知、你知、我知，我為盡孝，經已忍痛回家，估唔到三年後，你向我重提婚嫁。

【王鎮重一才慢的的怒目開位口古】哦，瑞蘭，以往嘅事，係你錯，抑或我錯？【一才】今日嘅事，係你做主，抑或我做主？【一才】你都知道，六兒係用錢買番嚟嘅，唔通你真係忍心，見我蒼蒼垂老，想得番個半子之親都冇揸拿○○【怒極拂袖介】

【瑞蘭重一才慢的的悲跪下搖頭介】

【王鎮欲待發作介】

【王老夫人開位口古】唉，相公，今日係瑞蘭嘅好日子，就算佢忤逆親言，你都應該勸吓佢，教吓佢，唔應該將佢在人前唾罵。

【瑞蓮口古】亞爹，就算唔關我事，都恕我多口講句吶，你既然知道亞妹生來孝順，又何苦

要強迫佢呢，開講都有話，骨肉親情千斤重，做女嘅，有邊個願意一旦離家（呢）○○

【王鎮重一才慢的的忍怒突發笑聲白】夫人，你坐番埋去，瑞蓮，你行開啲，自己個女，有邊個話唔錫㗎，蘭，起身，起身，而家談喜事，父女間要歡歡喜喜，唔駛怕嘅，起身，起身。【介】【長花下句】常言女大不中留，遲早終須談婚嫁，我替你招贅東床真聲價，一榜文魁傲才華，頭上簪花跨白馬，重有柳巷群鶯鬥散花○○卜雙卿，【一才】金榜狀元郎，【一才】玉樹臨風，都未及人瀟灑○【白】嘻嘻，瑞蘭，你唔見到佢啫，如果你見到佢，就算我唔俾你嫁，你都要認為非嫁佢不可嘅。

【瑞蘭又羞又恨快點下句】既羞且恨咬銀牙○○爹爹莫說荒唐話○鏡破何堪玉再瑕○○【花】人前顧不了驚和怕○【用點火白】爹爹，你高居相位，掌握朝綱，博通書史，何必偏偏要做

不仁、不義、忘道、忘理之事呢？

【王鎮怒介白】何謂不仁？

【瑞蘭白】當日兵荒馬亂，孩兒身淪曠野，危途不遇賢君子，今日相門那有妾身存，爹爹以

恩作仇，是謂不仁。【包一才】

【王鎮更怒白】何謂不義？

451【瑞蘭白】受恩不報，斷人結髮之情，逼人抱石投江，是為不義。【包一才】

452【王鎮忍氣白】忘道呢？

453【瑞蘭白】只有存貞守節之婦，那有重婚再嫁之女，逼女重婚，謂之忘道。【包一才】

454【王鎮白】忘理呢？

455【瑞蘭白】天秉天德，是為天理，人守人德，是為人理，守婦德，應該矢志柏舟[8]，父傷女

德，謂之忘理。【一才】

456【王鎮食住一才慢的的氣至索氣先鋒鈸執瑞蘭口古】瑞蘭，你背父私[9]戀，忘了十數年父教

家規，今日調番轉頭，重要嚟教訓我，你係唔係想再斷父女之情，借嬉笑為怒罵。

457【瑞蘭口古】爹爹，我生是王門女，死是王門女，但我生是蔣門妻，死亦是蔣門妻，親恩固

不可斷，往事亦難化煙霞○○【在瑞蘭父女相罵時，瑞蓮記得在旁幫口】

458【王鎮重一才力力古抆瑞蘭跌地後怒白】呸，我唔稀罕你，當如生少你一個，重有一個會替

我爭氣嘅。【花下句】有女不能承父愛，氣得我朦朧老眼已昏花○○不愛瑞蘭愛瑞珠，總有

個女兒聽我話○【改容嘻嘻笑介白】瑞蓮，你埋嚟。

459【瑞蓮行埋白】我一向都好聽你話嘅，爹。

【王鎮口古】我知，我知，瑞蓮，唔怪得俗語有話，有時疏好過親，養好過生嘅，我冇咗個橙，都執番個桔，我而家將你許配徐榜眼，【一才】我相信你一定樂於出嫁（嘅）。

【瑞蓮口古】唉吔，亞爹，我唔嫁㗎，開講都有話，婚嫁要秉承父母之命吖嘛【介】我嘅生身父母都死咗咯，重邊處有命可承呢，既是無命可承，又焉可無端出嫁呢？何況我父母在未死之前，話我係師姑命，不落家（嘅）。

【王鎮重一才激至氣絕介口古】吓，一個又係咁，兩個又係咁，唔通真係狀元榜眼，都配你兩個唔去？唔怪得話疏一皮，即是疏一皮，一隻不如一隻[10]【火介】喂，瑞蓮，你唔係我親生嘅嘛，我養得你，打得你，殺得你，你為乜嘢事幹唔嫁（話啦）。【先鋒鈸搶棒在手恐嚇介】

【瑞蓮跪下介口古】亞爹，至多我去做半世師姑，敲經唸佛，嚟酬答你呢三年茶飯，若果要瑞蓮出嫁，除非復活了死去爹媽。

【王鎮更介白】呢句說話，你分明是強詞奪理，你梗係有原因唔嫁嘅，你話唔話，話唔話。

【介】

【瑞蓮起〈南島春光〉唱】話，話，話叻話，怕，怕，怕，至鬼怕，要打，話叻，講

叻，將棒放下，今世再難，匹配結鳳鸞，請恕瑞蓮，不再受禮茶，

【王鎮接唱】話啦，話啦。

【瑞蓮接唱】嗰晚夜，嗰晚夜，有烽煙罩驛衙，嘆聚散真虛假，兄妹隔別淚似麻，叫錯人也，叫錯人也，妹佢名字錯亂，鴛鴦結下，太笑話。

【王鎮喝白】有乜嘢咁好笑？

【瑞蓮續唱曲】爹你好偏差，我不怕唓罵，你無謂再罵，佢嫁得貧窮亦命也，應該嫁，我亞哥，便是世隆，姑嫂兩不嫁叻，佢唔嫁，你偏逼嫁，我唔嫁，你偏逼嫁，我念愛兄，將你罵，伴亞嫂，點會聽你話，你唔化，唔化，我哋寧死都唔嫁（嘅）。【白】亞爹，所謂三貞九烈從古訓，從新棄舊枉為人，我哋姑嫂係人生人養，我哋姊妹唔係畜生禽養，又點會嫁得咁易咩。【當瑞蓮與王鎮爭執時，瑞蘭記得在旁幫口介】

【王鎮重一才慢的的氣至震震貢白】你⋯⋯【指蓮】你⋯⋯【指蘭】【乙反木魚】你哋一個彈時一個耍，養大姑娘氣爹媽。唉，平章養錯胭脂馬，夫人收錯女回衙○○【火介】不准你二人唔聽話，宰相操權嫁杏花。若果花轎臨門你兩個唔肯嫁，以後莫在王門騙飯茶○○【嘟嚟白】夫人，若果花轎臨門，佢兩個唔肯上轎，以後你就唔好認佢兩個做女，【一才】眾丫頭，

【介】如果花轎臨門，佢兩個唔肯上轎，就以後唔好叫佢兩個做小姐，【一才】買定兩隻鉢頭兩隻兜，等佢哋有咁遠時躝咁遠。

【王老夫人喊介白】好心聽吓話啦女

【瑞蘭重一才慢的的悲咽口古】唉，亞爹，二十年來父女情，何必為婚嫁而咁不留餘地呢？好啦，如果你准我在于歸前夕，到玄妙觀附薦蔣氏亡靈，【一才】我……我就唯有聽你話（喉啦）。

【王鎮一才關目無奈點頭介白】咁你呢，瑞蓮？

【瑞蓮悲咽頓足口古】亞爹，亞妹附薦亡靈，與我同關痛癢，嫂既不以守節為重，姑亦難作貞花○○。

【王鎮白】夫人，兩個女都俾我勸掂咗咖，呢次商量到你咖，【介】【口古】原來新科狀元之父，就係以前鎮陽知縣，你個死鬼姐夫呀，我共佢一向素來往，不如我去請國老為媒，你親自去遞上絲鞭，你哋姊妹上頭，易講說話。

【王老夫人口古】相公，老身唔去，你一世做人，都睇我哋啲窮姊妹唔起，嫌我姐夫係芝麻綠豆官，冷眼都唔睇人一下，今日佢母憑子貴，你又要我絲鞭強遞，拜訪人家○○【白】我

唔去。

477 【王鎮怒介口古】吓，夫人，我為咗邊個心窮力絀？女，又係你生你養嘅，我千日都係為女兒終身，想佢得個才郎然後嫁（啫）。

478 【王老夫人憤憤然口古】相公，你唔係為個女，去呢，我就即管去，你之咁做法，只不過係為祖宗榮華，門第榮華（啫）。

479 【王鎮連隨嘻嘻笑白】嘻嘻，夫人，你去就得啦，何必生氣呢？話去就應該去，夫人請。

480 【王老夫人白】相公請。【與王鎮同下介】

481 【瑞蓮拉蘭台口埋怨介白】妹妹，【介】嫂嫂，【介】我真係估唔到你會抱愚孝之心，貪新忘舊，玄妙觀附薦之日，你對亡靈又有何感想呢？

482 【瑞蘭苦笑花下句】傷心附薦亡靈日，自有旋風捲落花○○【哭泣下介】

483 【瑞蓮嘆息白】唉，女憑父養，又係好難講嘅。

〔落幕〕

以下一段「拜月」情節，取材自《幽閨記》第三十二齣：【青衲襖】（旦怒科）你把濫名兒將咱引惹，直恁的情性乖，心意劣，女孩兒家多口共饒舌，爹娘行快活要他做甚的？要妝衣滿篋，要食珍饈則盛設，和你寬打周折。（走科。小旦）姐姐，到那裏去？（旦）說你小鬼頭春心動也。【紅衲襖】（小旦）我特地錯賭別。（跪科）姐姐，望高抬貴手饒過些。（小旦）説些甚麼？（旦）説你小鬼頭春心動也。

（旦）起來，且饒你這次，今後再不可如此。（小旦）若再如此呵，瑞蓮甘痛決，姐姐閒耍歇，小的妹先去也。（旦）你那裏去？（小旦）只管在此閒行，忘收了針線帖。（旦）也罷，你先去！（小旦）推些緣故歸家早，花陰深處遮藏了，熱心閒管是非多。冷眼覷人煩惱少。（下。旦）這丫頭去了。天色已晚，只見半彎新月，斜掛柳梢，幾隊花陰，平鋪錦砌，不免安排香案，對月禱告一番。【卜算子】款把桌兒抬，輕揭香爐蓋，一炷心香訴怨懷，對月深深拜。（拜科）【二郎神】拜新月，寶鼎中明香滿爇。（小旦潛上聽科。旦）上蒼，這一炷香呵！願我拋閃下男兒疾較些，得再睹同歡同悅。（小旦）悄悄輕將衣袂拽。姐姐，卻不道小鬼頭春心動也。（走科。旦）妹子到那裏去？（小旦）我也到父親行去説。（旦扯科。小旦）姐姐，放手！我這回定要去。（旦跪科）妹子，饒過了姐姐吧！（小旦）姐姐請起。那嬌怯，無言俯首紅暈滿腮頰。【鶯集御林春】（小旦）恰才的亂掩胡遮，事到如今漏泄，姊妹每心腸休見別，夫妻每是有些周折。（旦）教我難推怎阻，罷罷，我一星星對伊仔細從頭説。（小旦）姐姐，他也姓蔣，叫甚麼名字？（旦）世隆名。（小旦）呀！他家住在那裏？（旦）中都路是家。（小旦）姓蔣。（旦）他也姓蔣，怎麼認得他。他是甚麼樣人？（旦）是我男兒受儒業。（前腔）（小旦悲介）姐姐，你怎麼因，莫非是我男兒舊妻妾？【前腔】（小旦）他須是瑞蓮親兄。（旦）呀！原來是令兄。為何散失了？（小旦）海愁山將我心上撇，不由人不淚珠流血！（旦）我恓惶是正理，只合此愁休對愁人説。妹子，你啼哭為何？

（旦）是，我曉得了。散失忙尋相應者，那時節只爭個字兒差疊。妹子，和你比先前又親，自今越更著我跟腳，久已後是我男兒那枝葉。（小旦）我須是你妹妹姑姑，你是我的嫂嫂又是姐姐，未審家兄和你因甚別，兩分離是何時節？（旦）【前腔】正遇寒冬冷月，恨爹爹把奴拆散在招商舍。（小旦）如今還思量著我哥哥麼？（旦）思量起痛辛酸，那其間他染病耽疾。（小旦）那時怎割捨得他？（旦）是我男兒教我怎割捨？【四犯黃鶯兒】（小旦）他直恁太情切，你十分忒軟怯，眼睜睜怎忍相拋撇。【前腔】（旦）枉是怨嗟，無可計設，當不過他搶來推去望前扯。（合）意似颭蛇，性似蠍螫，一言如何訴說！【前腔】（小旦）流水一似馬和車，傾刻間途路賒，他在窮途逆旅應難捨。（合）寶鏡分破，玉簪跌折，甚日重圓再接。【尾聲】自從別後音書絕，囊篋又竭，藥餌又缺。他那裏悶懨懨捱過如年夜，傾刻間魂驚夢怯，莫不是煩惱憂愁將人斷送也。（旦）往時煩惱一人悲，（小旦）從此淒涼兩下知。世上萬般哀苦事，無過死別共生離。」按：「旦」是瑞蘭，「小旦」是瑞蓮。

2 柳毅：是唐傳奇小說《柳毅傳》的主角。洞庭龍女遠嫁涇川，受其夫涇陽君虐待，放牧冰川，幸遇書生柳毅為傳家書至洞庭龍宮，乃獲營救回歸洞庭。

3 「口口聲聲」泥印本原作「口聲聲」，諒誤。查唱片版此語是「口口聲聲」，電影版則是「聲聲」，都合理。泥印本作「口聲聲」可能是衍文也可能是奪字，筆者經仔細斟酌，視此為原文奪字，故代補上一個「口」字。

4 對鞍馬思馬：比喻睹物而興起思念之情。

5 秋闈：科舉時代在秋季舉行的鄉試。

6 以下「逼嫁」一段的情節，取材自《幽閨記》第三十齣：「【高陽臺】（外上）莫莢更新，流光過隙，桑榆日近西山；有女無家，一心日夜憂煩。微臣深愧沐恩光，可憐年老身無子，特旨巍科擇婿郎。老夫親生一女，小字瑞蘭。向者兵戈擾攘之際，夫人途中帶回一女，小字瑞蓮，秀質賢能，就與我親生女孩兒一般看待；如今俱已及笄。蒙聖旨著俺招贅文武狀元為婿，不免請夫人女孩兒出來，一同

遺遞絲鞭便了。院子那裏？（末上）丹墀日月開金榜，市井駢闐擇婿車。覆老爺，有何鈞旨？（外）後堂請老夫人與二位小姐出來。（末）老夫人二位小姐有請。（……）（老旦）老相公萬福。（外）夫人拜揖。（旦、小旦）爹爹，母親萬福。（外、老旦）孩兒到來。（外）夫人，老夫年紀高邁，女孩兒俱已及笄；昨蒙聖恩憐俺無嗣，著俺招贅文武狀元為婿。今日請夫人與二個孩兒出來，一同遺遞絲鞭，不知夫人意下如何？（老旦）相公，男大須婚，女大須嫁，此是閨門美事，況蒙聖旨，豈敢有違？（旦）上告爹爹、母親得知。孩兒已有丈夫，不敢從命。（外怒科）胡說！你丈夫在那裏？（旦）爹爹，容奴稟覆：向因兵戈擾亂，爹爹前往邊庭，孩兒與母親亂兵追逐，分散東西，逃生曠野，那時一身沒靠，舉目無親，幸遇秀才蔣世隆，惻隱存心。救提作伴；又被強梁拿縛山寨，幾至殺身，幸得寨主是他故人，情深意重，方得釋免；若無他救，不知生死何地。後來與他同到招商店中，盟山誓海，共結鸞鳳，及爹爹來至，將奴拆散；今蒙嚴命，再選夫婿，豈敢故違，但爹爹高居相位，顯握朝綱，觀通書史，止有貞守節之道，那有重婚重嫁之理？況他乃讀書才子，有日禹門三汲浪，一舉占鰲頭。孩兒寧甘守節操，斷難從命。離亂兵戈喊殺頻，娘兒驚散竄山林。危途不遇賢君子，相府那存賤妾身。莫把恩人輕不顧，不應親者豈相親？世隆有日風雲會，須待團圓到底親。（外）這是朝廷恩命，誰敢有違？（小旦）爹爹，小女瑞蓮亦有少稟。（外）你也有甚麼話說？（小旦）自從向遭廷火，兄妹各奔逃生，失身曠野之中，藏形躲避；幸遇夫人喚聲，與奴名廝類，奴忙應答向前，當蒙夫人提挈妾身為伴，脫離災厄，育同於嫡女，無可稱報。前日因姐姐燒香祈祐，各表誠心禱告，方知姐姐與妾兄蔣世隆偶結良緣，已成夫婦，今蒙爹爹嚴命，將奴姊妹招贅文武狀元。但妾兄蔣世隆飽學多才，有日風雲際會，亦未可量。瑞蓮甘與姐姐一同守節，但得天從人願，妾一舉成名。那時夫貴妻榮，姻緣再合，妹承兄命，始配鸞凰，庶酬爹爹養育之恩。九烈三貞自古聞，從新棄舊枉為人，如今縱有風流婿，休想佳人肯就親。（外）恩命！休得多言。院子，快與我喚官媒婆過來。（末）理會得。官媒婆走動。」按：「外」是王鎮，「老旦」

186

是王老夫人，「末」是家院，「旦」是瑞蘭，「小旦」是瑞蓮。

7 此句泥印本原無「做」字，句意欠完整，今據唱片本補訂。

8 矢志柏舟：典出《詩・鄘風・柏舟》，朱熹《詩集傳》：「舊說以為衛世子共伯早死，其妻共姜守義，父母欲奪而嫁之，故共姜作此以自誓。」相傳春秋時衛國的共伯早死，父母逼他的妻子共姜改嫁，共姜寫了〈柏舟〉一詩表示拒絕。後人以「矢志柏舟」稱女子在夫死後守貞節不改嫁。

9 「私」字泥印本原作「思」，諒誤。

10 「二」字泥印本原作「不」，諒誤。

11 平章：即宰相。

187

# 第六場〈推就紅絲〉賞析

王鎮著夫人前去卞家遞絲鞭，主動提親。世隆不知為女兒提親之王丞相就是當日在蘭園拆散鴛侶的王尚書，復誤以為瑞蘭三年前已病故，為念難情，決不再娶，不納王老夫人送來的絲鞭。卞老夫人力勸，世隆不得已佯稱答允，卻已決定在玄妙觀附薦瑞蘭亡靈時服毒殉情。

南戲《幽閨記》也有〈推就紅絲〉，主要情節都是交代世隆在不知女方就是瑞蘭的情況下，拒絕親事。所不同者，南戲劇情安排是由官媒提親，而唐劇則改由王老夫人提親。

這一場也常在「被刪」之列，主要原因有二。其一，若由上一場「逼嫁」直接駁演尾場〈雙仙疑會〉，對劇情毫無影響；其二，這一場主要由王、卞兩位老夫人（都是「老旦」）演對手戲，一般粵劇觀眾並不看重——事實上，類似的對手戲也是極罕見的安排。估計當年唐氏加入這一場戲的原因，可能是反串王老夫人的「武生」戲份太少，所以加上這一場，讓「武生」發揮。誠如王心帆在《粵劇藝壇感舊錄》中說：

188

尤有令開戲師爺頭痛者，就是一本戲中，生旦戲一定要對手多，決不能有名無實，武生、小武、丑生的戲，也要均勻。

可見編劇既要編出好戲，又要同時兼顧幾位台柱的戲份，取捨增刪之間，要做到兩全其美、面面俱圓，實在並不容易。

王老夫人過府提親，遭到世隆拒絕；這可以說是再一次刻畫、強調世隆對舊愛是「石可轉時情不轉」；唱詞既文雅又動人。這一段曲，與唐氏筆下的蔡伯喈、宋弘為例，強調世隆對愛情的堅貞。唐氏為此而撰寫的一段「反線中板」，歷舉蔡伯喈金殿拒婚、李益太尉府拒婚，無論在感情、曲式、用典、曲意或措辭的安排上，都很能反映唐滌生的撰曲風格和習慣。

唐滌生一向注重塑造劇中的「才人」——尤其是懷才不遇的才人——總要為這些角色發聲，或者為這些角色製造吐氣揚眉的機會；像柳夢梅、沈桐軒、郭炎章、衛鼎儀，還有本劇的蔣世隆。這是否跟唐滌生的個人經歷或遭遇有關？值得日後在材料較齊全時仔細探討。這一場的兩段口古，同樣蘊含唐氏借劇中人為世間落拓才人發聲的信息——世隆說：「所謂才子多出於冷眼之中，豪傑多生於炎涼之地。」興福說：「古來幾許王侯將相，飽受冷誚熱諷，不為人憐。」

這些「台詞」既配合劇情，又似有編劇的個人寄託；細細玩味，人世間種種冷暖炎涼，令人不無感慨。

除了王老夫人受盡卜家上下冷落堪發一笑，王鎮說「舊時嗰個蔣世隆，係井底蛙，又冤又臭，永世都冇出頭之日，而家呢個卜雙卿，係狀元郎，又香又嫩，人見人愛」，又一次愚昧地展示他的「後知後覺」，同樣令人忍俊不禁。

世隆、瑞蘭三年來飽受亂世姻緣帶來的痛苦，劇情發展千里來龍，將要結穴在玄妙觀拜月亭下。這一場落幕前世隆一句「傷心附薦亡靈日，或可擺脫人間了俗緣」，下啟尾場「破戲匭」的重頭戲「雙仙拜月」。

190

# 第六場：推就紅絲

〔佈景説明：佈華麗廳堂景。正面案台錫器，點著香燭。〕

484 【八梅香企幕】

485 【卞安、張千企幕介】【排子頭一句作上句起幕】

486 【世隆、興福（俱紗帽圓領簪花）分邊扶卞老夫人（掛雙紅）衣邊上介】

487 【世隆台口花下句】左右攙扶同揖拜，儼如王母出雲端○○愧無彩翼盜蟠桃，幸博簪花酬恩典。【拜白】娘親，請上座。

488 【興福花下句】猶恨劫餘無母愛，參與承歡意亦甜○○人間難得有慈雲，護照同巢心亦暖。

【白】娘親，請上座。【與世隆分邊扶夫人埋正面坐下介】

489 【卞老夫人坐下白】孩兒分坐。

490 【世隆、興福同白】孩兒告坐。【分坐衣雜邊介】

191

491

【卞老夫人口古】唉，我前生都唔知作落咗一個乜嘢福，修到一個係親生，一個係舊養蜅蛉，一個係新認蜅蛉，一門俊彥。

492

【世隆口古半句】娘親，

493

【興福接口古半句】憑慈雲福澤，才得一榜三元○○

494

【世隆口古半句】娘親，孩兒生死難酬回生之德，

495

【快地】柳堂（紗帽圓領）上入介口古】亞媽，【介】，兩位哥哥，【介】亞媽，我正話喺大街行過，聽見喝道鳴鑼，話相爺夫人嚟我哋屋企把親情一敍，【介】亞媽，如果相國夫人嚟時，千祈唔好將佢見（呀）○。【憤憤然】

496

【世隆、興福同時一才愕然白】點解呢？

497

【卞老夫人苦笑介口古】兩位孩兒，你哋唔知嘅叻，老身與相國夫人，本是嫡親姊妹，可惜你哋義父在生之日，官微職小，我個妹夫就連冷眼都唔睇我一下，今日我母憑子貴，我個妹然後至拜訪庭前○○

498

【世隆一才關目笑介口古】娘親，【介】弟郎，【介】所謂才子多出於冷眼之中，豪傑多生於炎涼之地，既來之，則安之，何不等佢今日，睇吓我哋滿門貴顯（呢）。

【興福口古】娘親，【介】弟郎，【介】呢一句說話，正是傷心人語，古來幾許王侯將相，飽

受冷諸熱諷，不為人憐○○

【卞老夫人微笑白】係咯，柳堂，你要聽兩位哥哥説話呀。

【柳堂憤憤不平介花下句】記得我十歲登門傳訊息，佢閉門不納未通傳○○今時舊恨湧心頭，不願與姨娘重相見。【拂袖下介】

【卞老夫人搖頭嘆息抹淚介】

【世隆連隨白】弟郎年輕，娘親何須介意，相國夫人來時，自有孩兒款待。【介】

【興福白】張千，你下堂而去，恭立庭前，倘若相國夫人駕到，不須通傳，恭迎跪接，不能怠慢。

【張千應命衣邊台口恭立介】

【兩家丁、四梅香捧禮物、王老夫人（以錦盒載絲鞭）上介】

【王老夫人台口花下句】未到門前先下轎，姊妹何須用禮傳○○往日一種炎涼百種驕，今日望能看在三分面。

【張千揖迎介】

【王老夫人等入介】

193

509【卜老夫人讓坐介】【梅香擺八字正面椅介】

510【王老夫人白】家姐，你好。

511【卜老夫人白】二妹，你好，請坐。【介】

512【世隆、興福同揖拜白】拜見姨娘。

513【王老夫人口古】家姐，一自我哋姊妹出閣之後，地分南北，請恕我一向疏於問候，【介】

514【卜老夫人一笑驕傲地口古】二妹，真係發夢都估唔到叻，狀元係我個仔，探花又係我仔，連榜眼都係我個乾仔，怪不得話官微顯孝子，【介】位薄出賢孫○○【白】二妹，你有幾位公郎？

515【王老夫人一才啼笑皆非介口古】唉，家姐，再休問起，我哋王門福薄，膝下只有兩位女兒，所以急求半子，【介】係呢，家姐，在座兩位兒郎，誰個中狀元之選。

516【世隆口古】姨娘，呢，義兄徐慶福，乃是今科榜眼，在下雙卿，乃是金榜狀元○○

517【王老夫人一才離櫈白】係你呀……【慢的的向世隆關目一輪台口白】狀元郎果然生得玉樹臨風，潘安相貌……老相爺都確係有眼光嘅，我雖然未曾見過三年前鎮陽縣個酸秀才，若

與狀元相比，相信總有天淵之別叻，【介】【長花下句】有宋玉全身，相如半面，老眼笑成

得一線，抹襟才覺口垂涎，女貌郎才真堪羨，一雙美玉種藍田○○長女締婚榜眼郎，【一才】

二女正青春，理應獨把文魁佔。【向卞老夫人遞上錦盒絲鞭介】

【卞老夫人欲接介】

【世隆驚叫介白】慢……【小曲〈禪院鐘聲〉尾段】談婚，觸起我夢似煙，談婚，觸起我悼

花念，【此二句作引子用】傷心董永失天仙¹，莊周一旦斷琴絃²，提婚姻，色漸變，念到

南堤舊燕，那堪復再睹絲鞭，精鋼不似寸心堅，破藕絲也未斷，為了情顛，瘋顛，冰心未

暖，鳳泊離鸞。【白】蘭兄，蘭兄，所謂往事³憑心照，親切不敢言，不如你受咗相國絲

鞭，我今生斷難再娶……

【興福白】我都唔要，【台口乙反二王序唱】嘆浮沉孽海，今也未到團圓，滄桑百劫痛失雛⁴

燕，愛恨兩煎，分散鳳與鸞，有三年，【介】忙忙拜辭，拒赤繩莫再牽，徒負了鴛鴦眷。

【包一才收】

【王老夫人愕然白杬】吓，你唔願，你又唔願。由

來絃斷終非斷，自有鸞膠再續絃⁵。我個女孩兒，真美艷，惜你今時未相見。若然一見王

者香，[6] 包你跪乞拜乞都情願。[7]【介】父母命，媒妁言，叫聲賢姐要從權。收了絲鞭莫遲延。【捧錦盒絲鞭向卞老夫人一遞兩遞三遞介】

鳳配文鸞。[8]【雙】【捧錦盒絲鞭向世隆一送兩送三送強其收納介】

【世隆接介褪後一才介白】娘親，你未知我……【詩白】佩德唧恩情非淺，忍作王魁毀舊緣。

【反線中板下句】冤已散獨惜魂不息，花不在餘香未滅，可憐傷心話，從未對娘言○○當日蔡中郎，金殿泣血陳情，到底是不婚權焰。[9]重有個宋弘公，不另娶湖陽公主，[10]無非為免薄倖名傳○○世無再生花，獨有不朽情，石可轉時情不轉○哀哀伯牙琴，莫道新絃難似舊，子期人不在，再續也無絃○○【花】難攀鳳閣彩瓊枝，【一才】只好還人錦盒難從願○【捧錦盒絲鞭欲還王老夫人介】[11]【花】

【興福白】慢……【拉世隆台口長花下句】[12]不念老平章，亦稍把親情念，不受絲鞭情便損，未應還擲在人前，忽覺王門有女如花艷，令我低徊暗自憶當年○○一般同是姓王人，【一才】

【細聲白】你舊時識嗰個都係姓王嘅嘑，會唔會……

【世隆亦細聲白】蘭兄，你都傻嘅，我舊時識嗰個係王太守[13]嘅獨女，獨女即是一粒女咁解

啫，而家呢個相國夫人，開聲埋口都話有兩個女，咁顯然此王不同彼王啦，【悲咽】何況我嗰個重死咗添嘅。

526【興福點頭白】係嘛，係嘛，【花半句】虧我疑心生暗念。14

527【琵琶譜子】

528【世隆捧錦盒向王老夫人一拜介白】姨娘，恕姨甥福薄，高攀不起，呢個錦盒只好俾番你叻。【將錦盒強納於王老夫人懷中介】

529【王老夫人接盒啼笑皆非悲咽白】……姨甥，姨甥，你……你……

530【世隆急亂語他言介白】喺喇，義兄，香燭都已經點好晒叻，我同你好應該攙扶亞媽拜祖先，【介】姨娘，請稍坐。【〈一錠金〉與興福眨眉眨眼分邊扶下老夫人拜祖先不理王老夫人介】

531【王老夫人在旁作焦急狀欲叫又不敢叫介】【請夾齊度科凡】

532【王鎮食住〈一錠金〉雜邊台口上白】想話顯耀家門心戚戚，順到門前聽消息，【介】鬼叫自己一向睇人唔起咩，入去就無謂叻，以接夫人為名，暗探消息為實，亦無不可。

533【王老夫人飽受冷落頓足快花下句】到此何須再留連○○擲下絲鞭，待賢姐慢來盤算○【放下

【錦盒出門介】【梅香等隨出介】

534

【王鎮從雜邊台口閃出白】夫人為何……

535

【王老夫人口古】相公，你就的確有眼光叻，我雖然三年前到鎮陽未曾見過嗰個，相信都係冇得比較嘅，我對住個狀元咁耐，個心就錫足咁耐，恨足咁耐，如果唔係，我而家點會淚流滿面（吁）。

536

【王鎮一才得意介口古】梗係啦，舊時嗰個蔣世隆，係井底蛙，又冤又臭，永世都冇出頭之日，而家呢個卞雙卿，係狀元郎，又香又嫩，人見人愛，所謂丞相定人生死脈，賤相貴相，一目瞭然○○。

537

【王老夫人口古】唉，相公，好就好在你有眼光，衰就衰在你以前睇人唔起，我相信我個好姨甥，梗係懷念舊仇，砌詞推搪，唔係點解一個唔願，兩個都唔願（㗎）。

538

【王鎮重一才怒介口古】吓，點到佢唔願㗎，相爺自有千鈞力，我共你去請旨為媒配鳳鸞○○。【與王老夫人下介】【隨從跟下介】

539

【卞老夫人見王老夫人去後連隨拾起錦盒介口古】唉，雙卿，真係難得你咁孝順我叻，我明白，你正話唔肯受呢隻錦盒，砌詞推搪，無非替亞媽出番啖氣啫，好叻，而家氣又出咗

198

◆○◇○◆

叻，你好應該收下絲鞭，共成美眷。

540 【世隆重一才口古】娘親，你誤會叻，我並不是砌詞推搪，實有一段不了之緣○○

541 【卜老夫人悲咽著力一點口古】唉，了又好，唔了又好啦，照你講以前嗰個都已經死咗叻，如果你娶咗相國個千金呢，就真係替老身爭氣，【一才】我將你養育三年，所望者，都係得呢一點（啫）○【痛哭介】

542 【世隆重一才慢的的內心關目完口古】好啦，娘親，總之在完娶之前，我要去玄妙觀，將亡靈附薦，然後至把鳳燭高燃○○

543 【卜老夫人破啼為笑介白】係咯，咁至係孝順㗎，嗱，你應承咗我嘅叻。【梅香扶下介】

544 【興福冷笑介白】嘿，蘭弟，既有續娶之心，你又何苦空垂涕淚呢？

545 【世隆悲咽花下句】傷心附薦亡靈日，或可擺脫人間了俗緣○○【黯然下介】

546 【興福愕然嘆息隨下介】

〔落幕〕

1 董永失天仙：相傳董永賣身葬父，孝感動天，仙女下凡與之婚配；後玉帝知悉仙女私下凡塵，命仙女返回天庭，董永夫妻從此永訣。

2 莊周一日斷琴絃：莊周喪妻，鼓盆而歌。唱詞意指喪妻。斷絃，古時以琴瑟比喻夫婦，斷絃就是喪妻的意思。

3 泥印本此句作「……往憑心照」，句意未明，又無他本可校；筆者補「事」字作「……往事憑心照」。

4 「雛」字泥印本作「離」，諒誤。

5 鸞膠再續絃：傳說西海中有鳳麟洲，仙家煮鳳喙麟角合煎作膏，能續斷絃，名「續絃膠」，亦稱「鸞膠」。後人用以比喻續娶後妻。

6 王者香：蘭的別稱。唱詞中以此借指瑞蘭。

7 「情願」泥印本作「唔情願」，諒誤。

8 彩鳳配文鸞：《妝樓記》：「自古道：『彩鳳必配乎文鸞，野鵲斯偶乎山雉。』」物類且然，況乎人道。」文鸞：鳳凰之類的神鳥，因有文彩，故名曰「文鸞」。

9 蔡中郎：即蔡伯喈。南戲《琵琶記》的蔡伯喈，顧念舊情，得志後不允娶牛丞相之女，最終得與髮妻趙五娘重會。又「權焰」，指居高位有勢力的人：泥印本作「權艷」，諒誤。

10 宋弘：東漢宋弘得志後不忘糟糠之妻，對漢光武帝說「貧賤之知不可忘，糟糠之妻不下堂」，拒絕與湖陽公主成婚，後世傳為美談。

11 伯牙琴：相傳伯牙琴藝高超，只有子期知音。子期死，知音難覓，伯牙碎琴絕絃，終身不復鼓琴。

12 世隆這段唱詞取材自《幽閨記》第三十九齣：「（生）佩德銜恩非淺，別後心常懷念。（外）今日之事，非是

老夫強迫，只是聖意如此，不敢有違。（生）縱有胡陽公主，那宋弘呵，怎做得虧心漢。（淨）狀元大人，你如此說，終不然終身不娶不成？（生）石可轉，吾心到底堅。（淨）成就了此親，享榮華，受富貴，有何不可？（生）貪豪戀富，怎把人倫變？為學須當慕聖賢。（淨）這是官裏與你說親，姻緣非淺！（生）姻緣難把鸞膠續斷絃。（淨）狀元大人，請受了絲鞭罷。（生）絲鞭，辜負嫦娥愛少年。」按：「生」是世隆，「外」是老司馬，「淨」是張都督。

13　「王太守」，按前文安排應是「王尚書」。

14　唱詞編號 524-525 取材自《幽閨記》第三十六齣：「（小生）聽哥說罷，方識此根由。這是王尚書，招商店也是王尚書。事有可疑。哥哥，破鏡重圓從古有，何須疑慮反生愁？（生）兄弟，斷無此事，不可錯疑了。（小生）不謬。重整備乘龍花燭風流。」按：「小生」是興福，「生」是世隆。

# 第七場 〈雙仙疑會〉賞析

世隆、瑞蘭不約而同前往玄妙觀拜月亭下附薦愛侶亡靈，卻機緣巧合夫妻得以重會，經一番解釋方明種種因果。王鎮到玄妙觀催妝，才知道尚在人間的世隆就是新科狀元；自覺當年一手拆散二人，今天卻又一手撮合二人，一時間面目無光，難以為情。最終各人不計前嫌，世隆既與瑞蘭得以兄妹重聚，又與瑞蘭夫妻復合；瑞蘭則重遇愛侶興福，共訂百年。這一場，唐氏靈活地移用南戲《荊釵記》「吉安會」的「雙祭」意念，為生旦營造演對手戲的機會；唐氏的編劇心思，於此可見。

〈雙仙疑會〉是全劇唱段最集中、最豐富的一場，生旦獨唱或對唱的曲一段接一段，既有傳統梆王，又有小曲，更有新製譜的新小曲，既能滿足觀眾對「主題曲」的要求，又同時能讓擅唱的演員有所發揮。吳君麗唱腔固然清脆明暢，而何非凡擅唱更是行內行外所公認，「凡腔」（狗仔腔）獨步梨園。唐氏在尾場為兩位主角安排大量優美動聽的唱段，正是能讓演員發揮所長的安排。這一場獨唱部分的「主題曲」，分別是吳君麗主唱的〈花燭薦亡詞〉和何非凡主唱的〈仙

202

亭夜怨。

〈花燭薦亡詞〉的音樂結構是「反線二王」、「反線中板」、「乙反二王」、「乙反西皮」。〈仙亭夜怨〉的音樂結構是「新小曲〈悼殤詞〉」、「乙反長二王」、「乙反七字芙蓉」、「中板」、「二王」、「古調〈胡笳十八拍〉」。「乙反」調能帶出悲淒的氣氛，這種調式又稱「苦喉」，在以「薦亡」或「夜怨」為主題的歌曲上穿插使用，效果是很好的。

再看主題曲的表達手法和文采。戲曲的唱段大都用來傳達文辭之美或聲腔之美，一般不具推動情節或交代劇情的作用。如果說情節的推動是流動的「線」，則戲曲的唱段是相對固定的「點」。所謂豐富的唱段，撰曲者往往只是就著某一點情或某一件事，以不同表達方式或角度，或作鋪陳，或作類比，或作反覆，盡致地把某一點情或某一件事演繹得細緻又深刻。

整段〈花燭薦亡詞〉的內容其實就是瑞蘭藉著一些回憶片段而細訴三年來的「恨」。「並蒂蓮開罡風降」是全曲的主題句，既簡潔地概括了三年前的一段人間恨史，又同時道明了造成「恨」的原因。這七個字既有畫面又有寓意，是表達力極強的主題句。「並蒂蓮」就是瑞蘭和世隆，「開」就是二人情投意合。「罡風」則是王鎮，他一手摧毀了一段大好姻緣。接下來整段曲就環繞住這椿往事說愁訴恨。唐氏用反覆、誇張的手法，細緻地表達這些「恨」：這些「恨」曾

化成了「斷腸詩」、「拜月詞」和「悼亡書」，數量卻是多到「寶篋未能存，樓高難堆疊，繡閣未

能藏」。接下來再轉深一層：假設此恨化成了灰燼，但人間也無法一一盛載；總括而言，就是

「愁多」、就是「怨廣」。整段〈花燭薦亡詞〉就是如此重重複複地一唱三嘆，交代的信息雖然不

多，卻能把「恨」這個關鍵詞演繹得淋漓盡致。電影版本為了節奏明快，往往要刪改唱段以作

配合。電影版本安排瑞蘭唱一段小曲〈紅燭淚〉：

思郎苦痛憑心香，奉在陰森靈閣上，深深下拜，淚涸聲乾。一朝恩，徒惹千層浪。

疼哭夫君，卻被我牽累，抱石葬三江。心恨那蒼天弄人，情愛絕望。斷絕了今生

緣，待來生再酬郎。偷望雙星掛遠方，再燃龍鳳燭，再婚泉台上。

唱段固然動聽，但內容只是交代二人的愛情恨史，少了在感情上的鋪陳、層遞、深化、強調、

誇飾、比喻、類比等藝術效果。

至於〈仙亭夜怨〉則是以「怨」為關鍵詞，唐氏同樣是以一唱三嘆、層層深入的方式，深刻細

緻地交代劇中人的那一點「怨」。唐氏先把「萬恨千愁」聚焦到三炷香之上，然後再分述「怨」的

三個起點，分別是離散、逼婚、喪偶。緊接「喪偶」的一段「乙反長二王」就集中為欲弔無墳而伸

怨。世隆為了愛情而遭受的種種傷害，則用四個比喻作透徹的說明：誤投蛛網的蝴蝶、錯落蓮塘的哀鴻、難脫絲繭的春蠶、投火的燈蛾。巧喻疊出，文采斐然。劇中人要怨的，是當日未達之時「布衣難拜上黃堂」，今天雖已榮華顯貴，卻只能在道觀附薦愛侶亡靈，真可謂天意弄人。

讀者不妨留意世隆主唱的那段古調〈胡笳十八拍〉，這唱段已是久不見於舞台（唱片版和電影版也沒有此唱段），是瀕近失傳的珍貴唱段；倘沒有當年的泥印本，相信這段曲已無法保留下來。

到了生旦對唱的部分，因為要配合夫妻重逢團圓的劇情，一整段〈昭君和番〉在唱詞間穿插小量口白，生旦並同時在拜月亭下配合劇情，表演錯摸、探看、相疑、相認等身段和做工，不致於「唱多塞死做」。而這段〈昭君和番〉是對答曲，聽起來更覺生動，「劇場感」更強，觀劇者精神為之一振。

生旦唱完主題曲，真相大白：「舊時妻變咗丞相女，親生妹變咗送嫁姨娘。」不過，正是「曲終人未散」，好戲還在後頭。一齣好戲，既須首尾完整，而收結處尤其不能馬虎。陶宗儀在《南村輟耕錄》轉引過劇曲名家喬吉的「六字訣」：「作樂府亦有法，曰鳳頭、豬肚、豹尾六字是也。」其實創作詩文詞曲，又何嘗不是要做到「鳳頭、豬肚、豹尾」？「豹尾」就是收結要有力，效果是要令人留下深刻的印象。唐滌生為這齣戲安排了怎樣的「豹尾」呢？

話說王鎮又是一貫的「後知後覺」，在玄妙觀重遇世隆時，竟然誇下海口，為女兒的婚事向世隆提出四個「不可能任務」：一是紅日西上，二是日月同天，三是六月飛霜，四是鹽變白糖。王鎮設難題招女婿的情節，基本上就是不少中外民間傳說常見的「難題求婚」（或「難題完婚」）──男方要求婚成功，就需要解決一些奇怪的難題。例如唐劇《牡丹亭驚夢》，杜寶抓住柳夢梅曾講過若要成翁婿「除非銀漢同浮雙月亮」一句話，在女兒的婚事上加以留難。這一道與柳杜婚事有密切關係的難題，最終由聰慧的杜麗娘向柳夢梅作出提示，以「雙月亮」乃指「一個在天之涯一個在水中央」的取巧回答，解決了難題，一對有情人得以完婚。《雙仙拜月亭》尾場安排的「難題求婚」更曲折：本來四個難題都是王鎮要求世隆解決的，但到了得知世隆是新科狀元後，主客倒置，這四道難題卻又戲劇性地轉給王鎮解決。正是自作自受，觀眾袖手旁觀，要看王鎮如何為了女兒的婚事而解決這四道自設的難題。王鎮最終的辯解是：自認老眼昏花錯認「紅日西上」，世隆當頭鴻運正似「日月同天」，瑞蘭三年來受苦含酸慘似「六月飛霜」，甘來苦盡好比「鹽變白糖」。所謂解決難題無非是取巧強辯而已，但這四句回應卻具體地包含了認錯、恭維、道歉、後悔等「和解信息」。所謂「愛妻敬岳丈」，狀元郎心領神會，前事不再計較，一句「再向丈人重拜叩，泰山禮重愧難當」，前嫌盡釋。

# 第七場：雙仙疑會

〔佈景説明：玄妙觀，附薦靈台神盦連曲欄外拜月亭彩雲霧景。此景四便欄杆佛柱，正面佛盦，上寫「玄妙觀」，旁有佛幡，香案燭台；衣邊角直通禪房，雜邊角通苑內，衣邊底景高山有拜月亭，彩雲相罩，煙霧迷濛；拜月亭旁有蒼松，下有仙鶴一對。〕

547 【六黃袍道士企幕】

548 【排子頭一句作上句起幕】

549 【住持衣邊上介詩白】寶殿薰香設道場，能通幽冥轉陰陽。三炷清香來附薦，魂返仙亭冷月旁。【白】節屆元宵，本觀例有修設醮壇，十分靈驗，只要信男信女，將亡靈在壇前附設，上香三炷，在拜月亭中，定有所見。【介】今有相國千金，雙雙到來參拜，想俱是雲英未嫁之身，如何會參拜醮壇，【介】呀，所謂女兒私事，不便稽查，徒兒們，唸罷經文，且去敲鐘擊鼓，隨為師迴避。

207

【六道士分邊下介】【住持隨下介】

【鐘鼓聲嚴肅的逐下打介】

【瑞蓮、瑞蘭（俱著白色古裝）食住鐘鼓聲衣邊上介】

【瑞蓮捧香燭靈牌閃閃縮縮遮遮掩掩領前介】

【瑞蘭台口掩袖悲咽介】

【瑞蓮一望四下無人急拖瑞蘭入介口古】唉，瑞蘭，我妹又係你，嫂又係你，雖然古語有

云，烈女不侍二夫，唯是孝女亦須節哀順變，嗱，我而家將個靈牌附設在醮壇之上，【介】

你哭一回，拜一回，就好乖乖地上花轎叻，千祈唔好胡思亂想。

【瑞蘭悲咽口古】瑞蓮，我家姐又係你，小姑又係你，我好應該留番句衷心說話同你講嘅，

我此身有入廟之時，【一才】斷無離廟之日，【一才】殉情無利劍，猶幸身上有砒礵○○

【瑞蓮重一才慢的的悲咽介口古】亞妹，【介】亞嫂，【介】我早就料到你有呢一著㗎叻，我

兩姑嫂死就一齊死，【一才】我兩姊妹生就一齊生，【一才】你萬不能咁忍心，將我拋離世

上。

【瑞蘭悲咽口古】家姐，你萬不能死得嘅，爹爹對我雖屬不仁，自愧劬勞未報，更悲伯道無

兒[2]，雖是買來一子，爹爹常怨終非骨肉，望家姐你留身出嫁，將來好醜得個姑子歸

宗[3]，亦可以將我罪孽填償○○【跪懇介】

【瑞蓮連隨扶起悲咽長花下句】姊妹兩離魂，姑嫂同悲愴，悼亡盡愛只應歸泉壤，報恩亦難

拒嫁蕭郎，此時莫作輕生想，待我哭罷亡兄，你再悼郎○○【琵琶急奏〈柳青娘〉譜子向

壇前跪拜奠酒完花上句[4]】你哋夫妻語，句句斷人腸，小姑未便從旁看。【琵琶托白】亞妹，

【介】【亞嫂，【介】祭奠縱然傷心，你千祈唔好有輕生之念，我正話喺禪房聽見住持講，佢

話喺呢處附薦亡靈，十分靈驗，只要信男信女，上香三炷，在拜月亭中，定有所見，亞

嫂，你一陣上罷清香，遙望仙亭，或者我哥哥魂魄歸來，對你自然有所啟示，亞嫂，你千

祈唔好想差一念呀，須知只有今生冇來世，閻王不判再生緣。【急拈香三炷親切的交與瑞

蘭即衣邊下介】

【瑞蘭拈香慘然起唱主題曲〈花燭薦亡詞〉反線二王序唱】並蒂蓮開罡風降，淒涼寄心香，

跪拜夫君作悼亡，再喚句郎，摧花風雨柳江浪，分散了鳳與凰，離恨向江心葬。【反線二

王唱】恩愛盡成空，夜夜拜魚龍[5]，若見郎懷，引渡在龍宮殮葬○郎是有情郎，散花女[6]

天庭復位，病阮郎[7]抱石投江○○逼我重婚配，似英台花燭難諧，願化蝶同登仙榜[8]○寶釵

分，重台隔，夫能存愛死，妾亦為情亡○○【序唱】望夫山三年，喚魂力竭聲乾，長夜獨自

痛哭，候魂魄莫垂帳，西樓暗推窗[9]，不見夢魂來，暗搥床，莫非夫君不把妾體諒，怨我

拋棄你在鎮陽，寧斷愛靠雙親養。【反線中板】積一載斷腸詩，積兩載拜月詞，積三載悼

亡書翰○寶篋未能存，樓高難堆疊，繡閣未能藏○○若將此恨化成灰，怕只怕狹隘人間，載

不盡愁多怨廣○海深未為深，愁深難測度，【乙反二王下句】怨重不能量○○【拉腔】底景拜

崗，亭畔拜仙蹤降。【曲】魂登仙台望鄉，一個哭陰司，一個哭靈帶淚上香，望窮瀟湘，仙

月亭著燈、彩雲湧動介，乙反[10] 西皮序唱】獨倚樓畔看，拜月亭亭霧罩藏，更聞鶴唳叫泣南

亭去，訪癡郎，求登仙鄉。【琵琶玩序士上合士合工六尺工尺無限句衣邊下介】【序攝小鑼

一對癡凰。

【興福（軟巾、白披風、捧香燭靈牌）引世隆（軟巾、白披風）雜邊台口食住琵琶序上介

【興福乙反西皮下句】鼓盆歌[11] ，法苑輕彈唱，【序】悼亡靈，翻前賬，垂淚上香，苦煞了

【世隆台口掩袖悲泣介】

【興福台口悲咽口古】唉，世隆，蘭弟又係你，舅台又係你，雖然蔡中郎不棄糟糠，悼鼓

盆義無再娶，唯是報恩仍須節哀順變，嗱，我而家將個靈牌附設在醮壇之上，【介】你哭一

回，拜一回，就好乖乖地去迎親叻，千祈唔好胡思亂想。

【世隆悲咽口古】興福，我蘭兄又係你，妹夫又係你，好應該留番句衷心說話同你講嘅，我

此身有入廟之時，【一才】斷無離廟之日，【一才】殉情無利劍，猶幸身上有砒礵○○

【興福重一才慢的的悲咽介口古】蘭弟，【介】舅台，【介】我早就料到你有呢一著嘅叻，你

好姻緣反變惡姻緣，我有妻室等如無妻室，我哋兩郎舅死就一齊死，【一才】我哋兩兄弟生

就一齊生，【一才】你萬不能咁忍心，將我拋離世上。

【世隆悲咽口古】蘭兄，你萬不能死得嘅，王尚書對我雖屬不仁，卞夫人對我恩同再造，我

未報其恩，死難卸責，蘭兄，你就算勉強啲，都要娶咗王丞相個長女，替卞夫人爭番一啖

氣，亦可以將我罪孽填償○○【拜懇介】

【興福連隨扶住悲咽長花下句】郎舅兩離魂，兄弟同悲愴，跳過龍門三汲浪，12為誰雁塔兩

名揚，除卻巫山不把雲霓望，13報恩難拒鳳求凰，此時莫作輕生想，待我上罷清香，你再

去悼妻房○○【琵琶急奏〈柳青娘〉譜子向壇前跪拜奠酒完花上句】一段離鸞恨，半夕枕邊

情，我未應垂淚從旁看。【琵琶托白】蘭弟，【介】舅台，【介】祭奠縱然傷心，你千祈唔好

有輕生之念，我正話喉玄妙觀前，也曾聽見路邊人語，佢話喉呢處附薦亡靈，十分靈驗，

只要信男信女，上香三炷，在拜月亭中，定有所見，蘭弟，你一陣上罷清香，遙望仙亭，或者你妻子魂魄歸來，對你自然有所啟示，蘭弟，你千祈唔好想差一念呀，待等雙仙亭敍後，我安排衣冠綵接新郎。【急拈香三炷親切的交與世隆即[14]雜邊下介】

【世隆拈香慘然起唱主題曲〈仙亭夜怨〉新小曲〈悼殤詞〉煩製譜】哀傷，哀傷，紫簫聲斷彩雲鄉，剩粉空留玉鏡旁[15]，萬恨千愁三炷香，三炷香，一炷哭鏡破釵分在鎮陽，拆散鸞凰，鳳折鸞亡，一炷哭簪花情劫蔡中郎，誓約難亡，夢短情長，一炷哭離魂倩女為郎殤，病折蘭芳，芳塚埋香，虔誠奉上三炷香，伏維尚饗。【乙反長二王下句】三杯薄酒代瓊漿，鮮紅不是葡萄釀，杯杯盡是離鸞血，嘔自心來未變黃，杜鵑，杜鵑不及我啼聲響，子規，子規難及我叫聲長，最慘係清明難把青墳上，你可曾踏上仙台作望鄉，亂離尚有癡郎傍，泉台寂寞，猶怕你獨倚無郎○○【乙反七字芙蓉】好一比蝴蝶誤投蛛絲網○好一比哀鴻錯落藕蓮塘○○畢竟是春蠶難脫情絲綁○燈蛾難免火中亡○○【中板略爽】東床不贅貧窮漢○布衣難拜上黃堂○○今日簪花題虎榜○不拜青墳拜道場○○【二王上句】猶記得夜半挑燈，引得鳳投羅帳。【轉古調〈胡笳十八拍〉中段唱】獨抱芬芳，我獨佔芬芳，佢帶住，帶住兩分媚態，夜半偷將夫婿怨唱，鴛鴦侶怕分張，哭聽雞聲驚曙光，誰在愛河作浪，一朝風雨滿天，無端

遶向鴛鴦降，佢慧劍冷酷，痛斬情絲，斷碎相思賬，佢帶淚登香車，我願與情亡，抱石哭

江，【序】

【瑞蘭食住此序從衣邊底景慢慢行上拜月亭拜月介】

【世隆見狀食住此序反覆觀望舞蹈身段請自度介】【催快唱】看雲浮雨降，更有鳳笙細唱，

乍見天清氣朗，見佢行吓行吓，蕩吓蕩吓，望吓望吓，對拜月亭方向，不禁暗自窺看。

【一才詩白】不須臨邛[16]道士招魂魄，魂返仙亭冷月旁。【白】莫非瑞蘭今晚夜登仙亭拜月？

【介】似叻。【起古調〈昭君和番〉引子另譜】霧煙罩月朗，幻出仙女像。【的的】凝眸看天

仙降，偷看，瘦腰偷再量，似嬌妻相，夜半尋瑞娘。【序無限句入衣邊上拜月亭介】

【瑞蘭當世隆入衣邊時即[17]下亭從雜邊出場（時間要吻合準確）接唱】泣霍雲掩閉清朗，似

再歸，暗渡鵲橋去會郎。【食序無限句托白】唉吔，個住持哋説話真係靈叻，我正話在拜

見、見、見夢裏癡心漢，誤投了相思網，莫非冷雨魂歸，夜半臨廟堂，魂共魄未至隨浪復

月亭中，居高臨下，望見祭壇之旁，有一秀才，好似郎夫[18]模樣，【抬頭一望底景見世隆】

哦，莫不是我蔣郎夫，今晚夜登仙拜月，【介】我去搵佢，【衣邊下復上拜月亭介】

【世隆（當瑞蘭入衣邊時即[19]下亭從雜邊出場時間要吻合準確）接唱】只見鶴鳥斜伴柳塘，

霧重難復看，更未能會素羽玄裳，香銷玉女妝，今生恩怨夢裏償，實、實、實覺孽緣盡

葬，夫妻得一晚，相思永害郎太心傷，偷拜泣向廟堂。【跪向壇前略近雜邊拜介】

【瑞蘭（上亭不見世隆復向衣邊出場）接唱】相思賬，一路暗想，癡心暗向，心幻意想，輕

輕再拜，願葬孽網。【向壇前跪下拜略近衣邊介】

【世隆食序暗中看察瑞蘭介】

【瑞蘭食序暗中看察世隆介】（關目身段煩二位自度）

【世隆細聲叫白】瑞蘭妻。

【瑞蘭細聲叫白】蔣郎夫。

【世隆連隨拈起壇前燈接唱】借燈偷照望，望愛妻不似墓裏藏，挑燈，挑燈照玉人，照影燈

花不變方向。

【瑞蘭在世隆手上接燈，與世隆掩門接唱】待我挑燈看，看君得意狀，儷影雙雙，翻飛，翻

飛作浪，休痛哭祭水鄉。【序白】蔣郎夫，又話你投江而死？

【世隆白】瑞蘭妻，又話你抱病身亡？

【瑞蘭愕然白】吓，我雖然有幾分病態，尚未至飲恨黃泉，哦，想是爹爹不仁，妄傳死訊。

214

【世隆白】哦，原來你病亡係假嘅，嗰一晚……【接唱】幸得白髮輕拋網，不至葬身殉惡浪，未應一旦落泉壤，變改雙卿秋試點翰，劫後姓字香，中得狀元郎。

【包一才】

【瑞蘭食住一才愕然白】乜話，今科狀元郎係你呀，噎吔……【接唱】天捉弄情侶真乖妄，嘆聲冤孽賬，險誤我一世，爹爹強令，強令再度嫁才郎，願仰藥情殉砒礵葬。

【世隆接唱】念約誓未遊柳巷，更未將鸞鳳配稀罕，負了，負了招贅嘅宰相。【自負介】

【瑞蘭暗喜介接唱】帶淚拜君盡愛不再婚，我今生都未至燒錯香。【收介白】蔣郎夫，難得

你為咗我，而唔肯娶王丞相之女，咁你又知唔知道王丞相係邊個呀？

【世隆白】唔知，唔只[20]我唔肯娶，興福都唔肯娶。

【瑞蘭笑介口古】王丞相，王丞相，王丞相就係當年為父不仁嘅老尚書，丞相女，丞相女，

丞相女就係唔係你朝思暮想嘅瑞蘭變相。

【世隆重一才慢的的苦笑搖頭介口古】吓，唔係嘅，你喺我歡喜啫，當年在鎮陽定情之夕，你同我講話尚書單生一女，今日王相國一共有兩個女，佢願將二喬並嫁，一個配孫策，一個嫁周郎[21]。。

590【瑞蘭笑介口古】蔣郎夫，我無端端添咗一個家姐，咁我亞爹親共有兩個女囉，我個家

591姐，就唔係即是你個妹囉，【一才】所謂天緣巧合，有時真係出人意想（嘅）。

592【世隆一才愕然口古】吓，點會舊時妻變咗丞相女，親生妹變咗送嫁姨娘。○○

593【衣邊台口內場王鎮喝罵聲、家人嘈雜聲介】

瑞蘭愕然介白】唉吔，乜咁快就天光嘅叻，我亞爹親自嚟逼我上轎叻，唉，蔣郎夫，你都

594受得佢氣多叻，你聽我話，【咬耳朵完一笑衣邊下介】

595【世隆坐於醮壇旁故作寒酸介】

馬步吹】【金紅、銀紅分捧鳳冠霞珮，四家丁腰繫紅綵，王鎮領轎伕抬兩頂花轎上擺在衣邊台口介】

596【王鎮台口白】一雙姊妹皆絕色，未肯于歸將我激，玄妙觀前催上轎，不許延俄再得戚，丞相女不配狀元郎，我面上如何有顏色，金紅、銀紅，你哋捧住大紅珠冠入去，叫大小姐、二小

597姐即刻著起佢，出嚟上轎，如果佢哋唔肯嘅，你就話相爺催迫，問佢兩個識想唔識，去……

【金紅、銀紅入廟衣邊下介】

598【王鎮入廟重一才慢的的與世隆關目介】

216

【世隆故作寒酸向王鎮苦笑介】

【王鎮口古】嘩，酸秀才，你係人抑或係鬼呀，唔，睇你個樣都重係人嚟嘅，梗係海龍王嫌你寒酸，唔肯收留你定吖，其實你都早死早著吖，我真係最恨最憎，見到你呢副寒酸相。

【喝白】走！

【世隆滋油介口古】我坐得好好，叫我走去邊處呀，王相國，所謂無事不登三寶殿，我而家一心準備做新郎（嘅嘑）○○

【王鎮重一才介白】吓，唔，我明白吖。【先鋒鈸執世隆台口口古】我明白吖，因為你尚在人間，所以共瑞蘭私相設計，瑞蘭託詞附薦亡靈，無非想與你再圖苟合，蔣世隆，若果你再覷視三台，恐怕你難捱棒杖○【一抺世隆跌地先鋒鈸搶家丁棒搶前欲打介】

【世隆滋油介口古】哎……老相國，布衣郎又點敢再犯丞相女吖，我本無心插柳，無奈你強贅東床○○

【王鎮重一才力力古氣極介白】強贅東床，丞相女就嚟冇人要，留番嚟勉強你，【乙反木魚】怒吼一聲如雷響，儒生口舌太披猖○窮酸莫作癡心想，難把天鵝再度嚐○○【白】哼，想娶丞相女呀……【曲】除非紅日從西上，除非日上中天見月光○除非六月飛霜降，除非生鹽變白

糖○○【狠狠然打世隆三棒介】

【世隆避過執棒滋油介花下句】無情三棒寧規避，【一才】無非留回一線好商量○○係咁你何

苦三番兩次下絲鞭，【一才】

【王鎮食住一才火白】我求你咩，我求新科狀元卟雙卿之嗎。

【世隆接花】雙卿世隆同一樣。

【王鎮重一才氣結介白】你就想叻……【快點下句】無情棒下喪輕狂○○【雜邊台口嘈雜聲喝

道聲】花】是誰個喝道揚威，如雷震響。

【雁落平沙】柳堂扶卟老夫人，二梅香腰繫紅綵捧紗帽蟒大紅，興福（紗帽蟒掛紅）、四家

丁腰繫紅綵雜邊台口上介】【二梅香扶王老夫人衣邊台口上入介】

【二梅香跟興福、卟夫人、柳堂入介】

【王鎮見狀愕然故意行埋一邊冷眼旁觀介】

【興福愕然口古】哦，蘭弟，迎親時候到叻，你快啲著起件狀元袍，換過件烏紗帽，做乜你

好似入定老僧，坐在蒲團之上。【白】春桃、秋菊，快啲埋嚟替狀元郎改裝迎親。

【王鎮重一才力古驚慌介白】慢……【口古】所謂金榜題名，非同兒戲，在黃榜之上，我睇

得清清楚楚，一甲進士乃是卞雙卿，【一才】蔣世隆萬不能冒認狀元郎。。

【卞老夫人介口古】二妹，妹夫，乜你哋喺處咩，哦，蔣世隆唔係即是卞雙卿，卞雙卿唔係即是蔣世隆囉，等我講俾你哋知吖，蔣世隆投江俾我救起，我將佢認作蜣蛉之子，佢跟咗我姓，改咗個名，奮志秋闈，果然得名題金榜。

【王鎮重一才口呆目定介】【王老夫人在旁埋怨介】

【世隆滋油口古】蘭兄，呢件狀元袍，我唔著叻，留番一陣同丞相女拜堂罷啦，橫掂丞相揀女婿，志不在人才，而在衣妝。。

【王鎮包一才搵心介】【王老夫人再埋怨介】

【興福口古】哦，原來王丞相就係當日個老冥頑，老冥頑就係今日嘅王丞相，嫁咗個女都可以強逼番頭，我寧願一世無妻都唔上當。【欲除紅介】

【王鎮一才啼笑皆非介】【王老夫人咒罵介】

【世隆滋油口古】唔好，唔好，俾吓面啦蘭兄，事關王丞相個大小姐，除咗你之外，邊個都唔肯嫁嘅，好心你遷就吓啦，你估好易彩鳳求凰（嘅咩）。。

【興福莫名其妙介】

【王鎮黯極介長花下句】面目暗無光，唯作低頭狀，唉，陸雲庭睇錯相，[22] 怪不得話人不可量水難量，浪子斬蛇能興漢，[23] 胯下書生拜齊王，[24] 寧欺白髮秦丞相，[25] 莫笑寒酸薛平郎。[26] 欲哭無聲強笑難，呆然詐作癡聾狀。

【金紅、銀紅引瑞蘭、瑞蓮（俱著鳳冠霞珮）食住此介口衣邊卸上介】

【瑞蓮一見興福叫白】秦郎，【先鋒鈸撲埋親熱介】

【王鎮愕然介】嗱，乜親生嗰個以前唔規矩，攞番嚟呢個以前一樣都唔規矩㗎。

【瑞蘭作狀口古】亞爹，原本我死都唔肯嫁新科狀元嘅叻，不過聽你話，就唔嫁都要嫁啦，咻，哦，爹呀，點解個新科狀元企埋一便，都唔似得新郎模樣（嘅）。

【柳堂口古】表姐，新科狀元正話同姨丈講呀，佢話姨丈揀女婿，志不在人才，而在衣服，

所以剩番件狀元袍，共表姐你成婚拜堂。。

【瑞蘭故意撒嬌白】唉吔，亞爹，【口古】只有同人拜堂嘅啫，邊處有同衣服拜堂嘅呢？【拉

王鎮口細聲介】其實你過分將佢難為，應該總有句好説話同佢講（吓嘅）。

【王老夫人肉緊白】去啦。

【王鎮台口苦面欲上前介】

631 【興福食住滋油口古】蘭弟，你重企喺處聽乜嘢吖，你唔記得喇咩，所謂尚書女，今生難配布衣郎[27]○○

632 【世隆白】記得，重有添呀，佢話……【乙反木魚】除非紅日從西上，除非日上中天見月光。除非六月飛霜降，除非生鹽變白糖○○

633 【王鎮嘻皮笑面上前白】嘻嘻，狀元郎，我正話講呢幾句係恭維你嘅說話，不過你唔識解嘅啫……【乙反木魚】我自認老眼昏花，錯認紅日從西上，我話你當頭鴻運，好似日掛中天配月光○我話蘭女受苦含酸，重慘過六月飛霜降，到今日甘來苦盡咯，咁唔係生鹽變白糖○○

634 【一揖謝過】

635 【世隆一笑花下句】再向丈人重拜叩，泰山禮重愧難當○○【介】

636 【瑞蓮口古】秦郎，點解亞哥叩頭你唔叩頭啫，我而家都係丞相女嚟吖嗎，快啲同埋一齊拜岳丈（啦）。

637 【興福口古】奇緣巧合，總是天賜成雙○○【跪拜介】

【眾人同唱煞板】拜月亭，釵圓劍合，韻事傳揚○○

〔尾聲，煞科〕

1 「第七場」泥印本作「尾場」。

2 伯道無兒：晉朝鄧攸字伯道，為河東太守時，因避石勒兵亂，帶著自己的兒子及姪兒逃難。途中數次遇到賊兵，鄧攸因不能兩全，乃丟棄兒子保全姪兒，以致沒有後嗣。後以伯道無兒表示沒有子嗣的意思。

3 姑子歸宗：姑子，嫁入他姓的女士的子女；歸宗，回歸本姓的家族宗廟。姑子歸宗，簡單來說就是子女隨母姓。

4 蕭郎：本指未稱帝前的梁武帝蕭衍。後世詩詞中常借為女子對所喜愛男子的泛稱。

5 魚龍：泛指鱗介水族。

6 散花女：散花天女。《維摩經·觀眾生品》：「時維摩詰室有一天女，見諸大人聞所説説法，便現其身，即以天華（花）散諸菩薩、大弟子上，華（花）至諸菩薩即皆墮落，至大弟子便著不墮。一切弟子神力去華（花），不能令去。」

7 阮郎：即阮肇。相傳東漢永平年間，浙江剡縣人劉晨和阮肇到天台山採藥迷路，遇到兩個仙女，獲邀至仙家。劉、阮半年後返家，子孫已過七代。二人重入天台訪仙，仙蹤已杳。事見《太平廣記》。

8 似英台花燭難諧，願化蝶同登仙榜：用梁山伯與祝英台典故，梁祝生前遭人拆散，死後化蝶成雙。

9 「候魂魄莫垂帳」一句，泥印本有刪去「莫垂帳」三字的筆跡，另手寫加一「降」字。唱片本此句作「候魂兮降」。

10 「乙反」泥印本作「反乙」，諒誤。

11 鼓盆歌：莊子喪妻，鼓盆而歌表示對生死的樂觀態度；後人也用此表示喪妻。

12 龍門三汲浪：相傳魚若逆水遊上，過了龍門便能變成龍。唐代以後將科舉考試中選比喻為登龍門。三汲

13　浪，比喻在鄉試、會試、殿試中屢次中選。《荊釵記》第十四齣：「躍過禹門三級浪。」除卻巫山不把雲霓望⋯⋯語出元稹〈離思〉：「曾經滄海難為水，除卻巫山不是雲。」表示心中只有舊愛，任何人都不能替代。

14　「即」字泥印本作「則」，諒誤。

15　「紫簫聲斷彩雲鄉，剩粉空留玉鏡旁」，語出《荊釵記》第四十二齣：「紫簫聲斷彩雲開，膩粉香膝玉鏡臺。」

16　「邛」字泥印本作「昂」，諒誤。「臨邛道士招魂魄」，語出白居易〈長恨歌〉：「臨邛道士鴻都客，能以精誠致魂魄。」

17　「即」字泥印本作「則」，諒誤。

18　「郎夫」，疑是「蔣郎夫」、「夫郎」或「奴夫」。

19　「即」字泥印本作「則」，諒誤。

20　「唔只」泥印本作「唔知」，諒誤，今據唱片本改訂。

21　二喬，即三國時的大喬和小喬。大喬嫁孫策，小喬嫁周瑜（周郎），故云。又此段口古取材自《幽閨記》第四十齣：「今日相逢，三生有緣，文兄武弟襟聯，喬公二女正芳年，孫策周瑜德並賢。」

22　陸雲庭睇錯相：「陸雲庭睇錯相」，歇後語是「唔衰攞嚟衰」。「陸雲庭」一作「陸雲亭」或「陸榮廷」，但據云陸氏是清末民初的官員；待考。

23　浪子斬蛇能興漢⋯⋯劉邦原是亭長，在豐西芒碭山澤斬蛇起義，後來成為漢朝的開國君主，是為高祖。

24　胯下書生拜齊王⋯⋯韓信未發跡前曾被欺負，在屠夫的胯下鑽過去，是為「胯下之辱」。後來韓信建立軍功，受封齊王。

25　秦丞相：未詳所指，或指秦國丞相李斯。

26 薛平郎：薛平貴，中國戲曲與民間故事中的虛構人物。薛平貴出身貧寒，丞相王允的三女兒王寶釧拋繡球選其為婿，遭王允嫌棄。其後薛平貴從軍西涼，娶代戰公主為妻，更輾轉成為西涼國王，乃封王寶釧為東宮，代戰為西宮。

27 「布衣郎」泥印本作「布郎」，諒誤，今據唱片本改訂。

224

# 後記：無錯不成愛

朱少璋

蔣世隆在逃難時與胞妹瑞蓮失散，王瑞蘭在逃難時與母親王老夫人失散；一巧。瑞蘭與世隆在逃難中權認夫妻，瑞蓮則在逃難中拜認王老夫人為義母；三巧。世隆與瑞蘭在招商店私訂終身，只做了一夜夫妻，翌晨即遇上瑞蘭的父親王鎮；四巧。瑞蘭被迫隨父返家，世隆大受打擊投水自盡，恰遇卞老夫人，獲救並拜認卞老夫人為義母；五巧。世隆三年後高中狀元，也拜認卞老夫人為義母的義兄興福高中榜眼，卞老夫人的親兒子卞柳堂亦得中探花，一門三鼎甲；六巧。王鎮在不知狀元真正身分的情況下，主動撮合女兒瑞蘭及養女瑞蓮與狀元榜眼的婚事；七巧。世隆、瑞蘭在不知情的情況下都拒絕婚事，且有為舊愛殉情之念；八巧。世隆、瑞蘭不約而同前往玄妙觀追悼舊時愛侶，居然得以意外重逢；九巧。瑞蓮亦得以重會舊情人興福，有情人得成眷屬；十巧。

在梨園有「聖人」之稱的名伶廖俠懷曾說過「劇藝是無巧不成戲」，若以「巧」作為唐滌生

225

名劇《雙仙拜月亭》的關鍵詞，貼切不過。看過世隆和瑞蘭的戀愛故事，在「無巧不成戲」的啟發下，領悟出戲曲另一條大原則：無錯不成愛。世隆和瑞蘭的戀愛經歷就充滿著各種大大小小的「錯誤」，幸而都給連串的「巧」逐一化解，一對有情人終於可以「排除萬錯」，同偕白首。能造就或成全「愛」的這一點「錯」，可能是「誤會」，可能是「錯過」，可能是「錯摸」，可能是「失誤」；更可能是做法或決定上的「不正確」。沒有這點「錯」，戲曲中的愛情故事就未免太平凡了。

說古人思想封建守舊也許只是事實的一部分。看宋元時代的劇作家，居然編得出《拜月亭記》這種戲──《西廂記》就更不用說──竟容許男主角在曠野初遇女主角時坦白道出「曠野間見獨自一個佳人，生得千嬌百媚。況又無夫無婿，眼見得落便宜」的心聲；又安排招商店店主鼓盡如簧之舌勸說瑞蘭答應與世隆即晚聯衾。南戲中店主唱的那一段：「才郎殊美好，佳人正年少。相逢邂逅間，姻緣會合非小也。天然湊巧，把招商店權做個藍橋。翠帷中風清月皎，算歡娛。千金難買是今宵。」都是哄騙少女的甜言蜜語；曲牌正是〈撲燈蛾〉──風清月皎之夜，招商店內那雙燈蛾，正並翅飛向足以焚身化灰的愛慾烈焰裏去。

宋元以來一直流傳這段興福落草為寇蔣王私訂終身的故事，偶見明代王驥德在《曲律》批

評「『拜月』只是宣淫，端士所不與也」；可幸尚未見大群峨冠博帶的道學先生攘臂而前，跑出來批鬥這齣戲誨淫誨盜指責蔣王是姦夫淫婦。《拜月亭記》還居然可以躋身「四大南戲」「五大傳奇」，與《荊釵記》《白兔記》《殺狗記》《琵琶記》並列，足證宋元以來的觀眾水平都高，都很懂得看戲。慶幸唐滌生當年改編這段拜月傳奇時頭腦清醒且敢於拒絕媚俗：沒有刻意「淨化」世隆的性格，也不曾按世俗人的眼光去「美化」蔣王戀愛過程中的每一個細節。唐滌生不介意保留世隆「好色」「急色」「乘人之危」的性格，也沒有改寫瑞蘭身為女兒家把持不定以致失身的情節；更沒有反過來與封建家長王鎮站同一陣線，認同他逼女返家的做法。我在南戲或唐劇中，始終能看到的是：芸芸眾生中有血有肉的某一個人，而不是戴著相同面具的同一類人。

如果說戲劇的本質就是反映現實或人生，現實或人生本來就不可能「完美」，試問戲劇的角色或情節又何來「完美」呢？蔣王的愛情故事就常常令我想起殘酷現實中一些真人真事。大約在九百年前，三十七歲的巴黎主教座堂教師阿伯拉，與年僅十九歲的學生哀綠綺思私訂終身，並生下一子。哀綠綺思為了情郎的前途而無奈否認這段關係，她的叔父指使手下閹割了阿伯拉。哀綠綺思萬念俱灰，在巴黎近郊一所修道院當修女。阿伯拉在聖丹尼斯修道院當修士，公元一一四二年逝世；二十二年後哀綠綺思撒手塵寰，葬在阿伯拉墓旁。

在現實生活中我們要守的規矩無論合理也好不合理也好，都已經太多、太多了，連編一齣戲都不肯放過自己那是自尋煩惱，何苦呢？

容許角色自然地犯一點錯，或者容許情節上合理地發生一點錯，不打緊的。劇情和現實人生一樣，總得發展下去，而故事亦總會完結：不管結局是喜是悲。觀眾喜歡的劇本始終會以不同形式流傳下去。時間是最公正的，正如我深信蔣王的拜月傳奇一定會繼續流傳下去。南戲的作者難道不知道「規矩」是甚麼：「秀才，你送我到行朝，與爹爹說知，教個媒人說合成親，卻不了奴家的節操。」但作者最終還是容讓瑞蘭不守這條規矩。南戲的作者難道不知道書生應該溫文爾雅的嗎？但作者還是安排世隆一邊「怒擊桌」一邊質問瑞蘭：「你前日在虎頭寨上，若沒有蔣世隆呵，亂軍中遭驅被虜，怎全節操？」雖然如此，全劇煞科前的下場詩只說「愁」說「恨」，始終沒有半點批判或說教的意思：

　　自來好事最多磨，天與人違奈若何？拜月亭前愁不淺，招商店內恨偏多。樂極悲生從古有，分開復合豈今訛？風流事載風流傳，太平人唱太平歌。

如果一看見「風流」便只想到「相對高級的下流」，那就不必再浪費寶貴的生命去看這些戲了。

我不長進，能趁著月明之夜重讀一遍《拜月亭記》或再觀賞一次唐滌生的《雙仙拜月亭》，已經心滿意足。

在現實生活中，我們要守的規矩，無論合理也好不合理也好，都已經太多、太多了，連觀賞一齣戲都不肯放過自己，那是自討苦吃，又何必呢。

責任編輯：羅國洪

封面設計：洪清淇

拜月傳奇
——唐滌生《雙仙拜月亭》賞析

作　者：朱少璋

出　版：匯智出版有限公司
　　　　香港九龍尖沙咀赫德道二A
　　　　首邦行八樓八〇三室
　　　　電話：二三九〇〇六〇五
　　　　傳真：二一四二三一六一
　　　　網址：http://www.ip.com.hk

發　行：聯合新零售（香港）有限公司
　　　　香港新界荃灣德士古道
　　　　二二〇—二四八號
　　　　荃灣工業中心十六樓
　　　　電話：二一五〇二一〇〇
　　　　傳真：二四〇七三〇六二二

印　刷：陽光（彩美）印刷有限公司

版　次：二〇二四年五月初版

國際書號：978-988-76911-6-7